U0011314

恐怖編輯部

某新人漫畫家的真實悲慘故事

SAKURA SHIKI
佐倉色
著

曾柏穎——譯

眾漫畫家、圖文作家，驚悚推薦

我一向喜歡看真實故事改編的劇情，身為漫畫家這本漫畫越看越緊張刺激，為作者感到抱歉，初次踏入業界竟是這樣的遭遇☹世上真的沒什麼不合理的事值得硬著頭皮忍的，就算是工作也一樣，但可惜的是藝術創作者常常遇到不合理的待遇。希望未來業界能進步，就不能默不做聲，所以我推薦這部作品。

——Moonsia／漫畫家

畫漫畫的時候，最怕編輯的催稿，但是從沒想過，遇到不對盤的編輯，是更恐怖的一件事情，這本書著實讓我起了一身的雞皮疙瘩，胃部不自覺的開始翻攪了呢！

——百鬼夜行誌 阿慢／圖文作家

作為漫畫創作者，本書作者那千張簽繪板事件，讓我從心裡發麻，漫畫本來就是個血汗的行業，但發生在體制完善的日本還是不可思議！和他相比，我和編輯之間已可算是合作無間，水乳交融了！這絕對可歸類在恐怖漫畫類別！

——李勉之／漫畫家

用輕鬆詼諧的漫畫來表現職場業界的黑暗面，最真實的新鮮人就業會遇到的問題，讓即使不是漫畫家的人看了也能反思的職場祕辛公開！

——葉羽桐／漫畫家

身為編輯兼創作者，這本書帶給我雙倍的驚嚇和警惕，這樣的合作夥伴不是都市傳說，的確是存在於業界的。這故事告訴大家，永遠不要讓他人拿你的夢想當藉口予取予求，還有，別惹創作者，有一天他們就會把你的故事寫出來給全世界看。

——編輯小姐 Yuli／圖文作家

恐怖編輯跟新人漫畫家會擦出什麼火花？…超爆笑的劇情，什麼是恐怖？你意想不到的恐怖事情一件接一件發生，讓漫畫家心靈接近崩潰，說實話我已經喜歡上這位恐怖編輯了（溫馨先生粉）……一整個幸災樂禍概念～

——賴有賢／漫畫家

※ 依首字筆畫排列

とある新人漫画家に、本当に起こったコワイ話

大家好，我是漫畫家佐倉色。

本人其實長得像猩猩。

非常感謝大家拿起本書翻閱。

這本小品漫畫描寫的是，資歷還未滿一年的新人漫畫家，大難臨頭的故事。

接下來要講的這些其實在很難爲情，不過我想大部分的讀者都不認識我，

要我整本書都畫滿了醜八怪實在痛苦，因此書中的我都經過了美化，不過自己可能會被五味雜陳的感受搞瘋。

所以請容我從成爲漫畫家往前一點的時間開始說起。

目次

第 1 章　我好像當得了漫畫家

在成為漫畫家的八個月前，

我是個連沾水筆都不曾握過的人。

出血線是啥？

我喜歡漫畫的程度一般般。

不過小學時，會在大本的橫條筆記本上畫漫畫。

當時只要能畫就感到心滿意足了，

並沒想過要當個漫畫家。

開

心——！！！

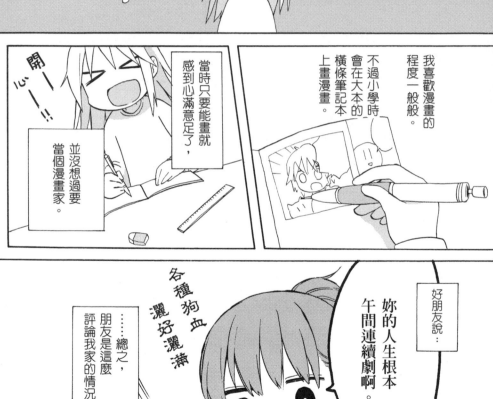

好朋友說：

妳的人生根本午間連續劇啊。

各種狗血灑好灑滿

……總之，朋友是這麼評論我家的情況，我之所以沒有選擇高賭博性質的職業，這也是重要的因素之一。

妳這個……狐狸精！

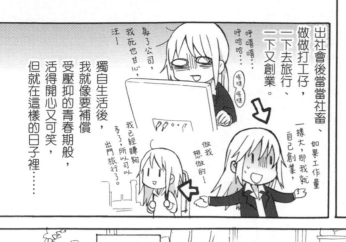

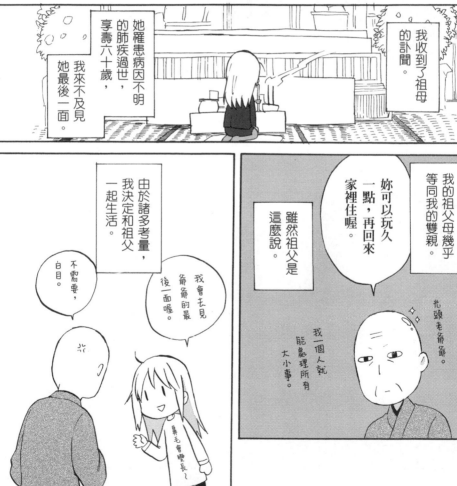

然後，一個尼特族就橫空出世。

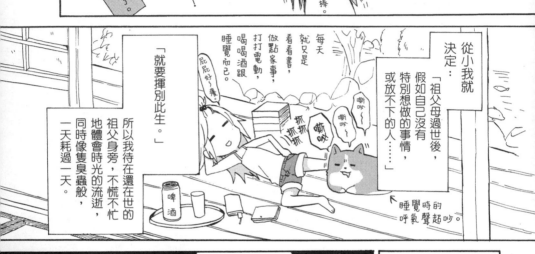

從小我就決定：「祖父母過世後，假如自己沒有特別想做的事情，或放不下的人⋯⋯」

「就要揮別此生。」

所以我待在還在世的祖父身旁，不慌不忙地體會時光的流逝，同時像隻臭蟲般，一天耗過一天。

← 睡覺時的呼氣聲超吵。

沒事幹簡直像在無聲地慢性殺人。

應該是說，我根本不適合這種生活方式。

比起心跳停止，我其實更害怕對各種事物的心死⋯⋯

有這種感覺的我決定，要去找件具有勞力生產性質的事情來做。

沒想到當個尼特族也需要才能跟名不名的問題⋯⋯

但是，

這是我已過世的愛犬，是隻柯基。

就像前面說的，我喜歡漫畫的程度只是「一般般」。

如果有人問，妳看過什麼漫畫？

航●王。

我頂多只是個能答出這種答案的輕度愛好者。

主食是電影、小說和電玩。

首先埋頭苦讀各種漫畫，同時學習正統的漫畫畫法。

原來如此。

裁切框

不斷學習……

視線

果然還是得這樣畫才行。那樣也不行。這樣也不行。

比起記一堆東西，我更想趕快拿筆開始畫，所以最後決定畫四格漫畫。

我丟一

但是本以為四格漫畫會比比長篇劇情類好掌握重點，沒想到卻是無比深奧，到頭來都在思考四個格子的內容。

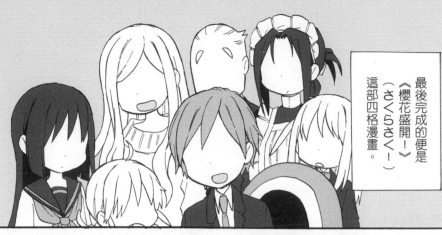

最後完成的便是《櫻花盛開！》（さくらさく！）這部四格漫畫。

前面有提到小學時會畫漫畫，

不過當時只要被爸媽發現，下場不是被撕掉就是被丟掉。

妳在幹嘛？

在畫漫畫嗎？

妳這種一文不值的人，畫出來的東西，有誰要看啊？

所以我以前幾乎沒有好好畫過一部漫畫。

好不容易偷偷摸摸畫滿一本筆記本，

朋友和同學也都看得很開心，但就在這時候……

妳下次畫個少女漫畫啦～

○○大人～好帥～♡

我喜歡這個機器人～

班上有個做作的女生，

居然在每一頁都寫上詩和畫愛心。

再加上後來每次畫漫畫都會遇到不開心的事情，

所以現在感到相當不安。

小學生的我。

我覺得這樣子～

比較可愛～

但是，

在眾多社群色彩和商業色彩濃厚的投稿網站中，

我發現一個無關專職還是業餘，也毫無競爭壓力，看起來可以盡情揮灑自身喜愛事物的投稿網站。

……感覺可以在這裡畫……

我終於定下心，試著踏出了第一步。

第一次收到留言時，真的開心到快要哭出來。

留言　山田　太郎
內容好有趣！
趕快出第二回啊！

花子
好想知道他是個怎樣的孩子

謝謝
謝謝
謝~

我這個人只要有人鼓吹，肯定二話不說就去爬樹。

等意識到時，我的生活已經充滿漫畫，差不多三天就會更新一回。

吱吱─!!

爬
爬

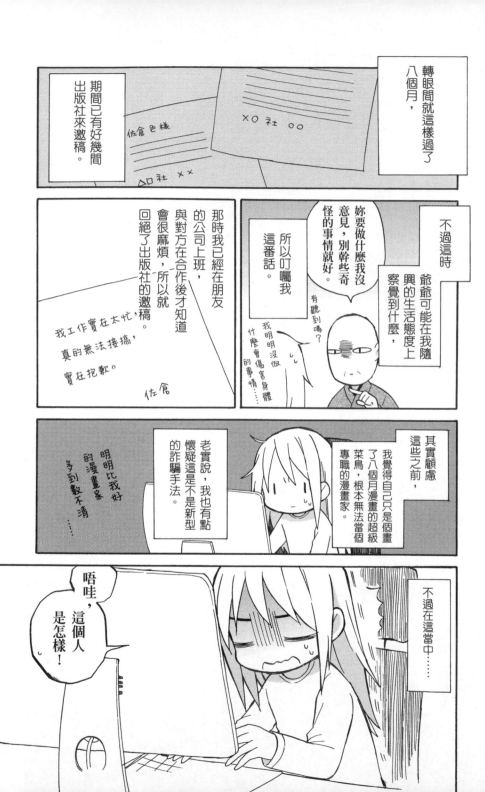

轉眼間就這樣過了八個月，

期間已有好幾間出版社來邀稿。

×〇社 〇〇

佐倉色樣

△〇社 ××

不過這時

爺爺可能在我隨興的生活態度上察覺到什麼，

妳要做什麼我沒意見，別幹些奇怪的事情就好。

所以叮囑我這番話。

有聽到嗎？

我明明沒做什麼會傷害身體的事情……

那時我已經在朋友的公司上班，與對方在合作後才知道會很麻煩，所以就回絕了出版社的邀稿。

我工作實在太忙,真的無法接搞,實在抱歉。

佐倉

其實顧慮這些之前，我覺得自己只是個畫了八個月漫畫的超級菜鳥，根本無法當個專職的漫畫家。

老實說，我也有點懷疑這是不是新型的詐騙手法。

明明比我好的漫畫家多到數不清……

不過在這當中……

唔哇，這個人是怎樣！

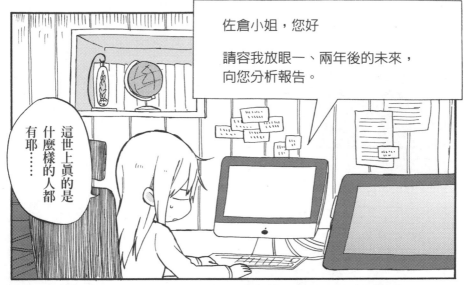

佐倉小姐，您好

請容我放眼一、兩年後的未來，向您分析報告。

這世上真的是什麼樣的人都有耶……

那就先聽看看他要講什麼好了……

……我真的很想把當時這麼想的自己狠揍一頓。

在一遍「如果您改變心意，還請與我們聯絡」的回信之中，

執著我這個默默無名的菜鳥的是角川的編輯。

沒錯，這時的我壓根不知道，

接下來居然會發生讓我想狠揍自己的事情。

第 2 章　　我是沒關係啦？

總之我就和上次提到的編輯約碰面了。

他居然特地花一大筆交通費來見一個無名的漫畫家……

機票明明就不便宜……

是佐倉老師嗎?

您好～

我是角川的溫馨(假名)～

他散發著溫馨氛圍,所以接下來就稱他為溫馨先生。

謝謝您撥冗過前來～

您才辛苦了,特地大老遠過來這裡～

感覺風一吹,這個人就會被颳走了……

沒禮貌

我初次見到他的印象是,低姿態和弱不禁風的身形。

由於他三不五時就會道歉,搞得我有點難以應對。

提心吊膽

至今我還沒遇過這類型的人……

抱歉～

抱歉～

真的很抱歉～

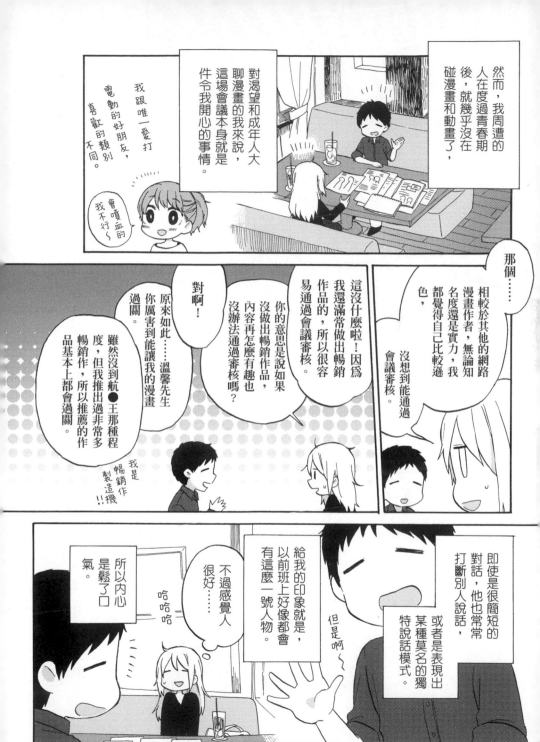

然而，我周遭的人在度過青春期後，就幾乎沒有在碰漫畫和動畫了，

對渴望和成年人大聊漫畫的我來說，這場會議本身就是件令我開心的事情。

我跟唯一愛打電動的好朋友，喜歡的類別不同。

我不行～會噴血的

那個……

相較於其他的網路漫畫作者，無論知名度還是實力，我都覺得自己比較遜色，

沒想到能通過會議審核。

這沒什麼啦！因為我還滿常做出暢銷作品的，所以很容易通過會議審核。

你的意思是說如果沒做出暢銷作品，內容再怎麼有趣也沒辦法通過審核嗎？

對啊！

原來如此……溫馨先生你屬害到能讓我的漫畫過關。

雖然沒到航●王那種程度，但我推出過非常多暢銷作，所以推薦的作品基本上都會過關。

我是暢銷作製造機!!

即使是很簡短的對話，他也常常打斷別人說話，或者是表現出某種莫名的獨特說話模式。

但是啊～

給我的印象就是，以前班上好像都會有這麼一號人物。

不過感覺人很好……

哈哈哈

所以內心是鬆了口氣。

021

不過這位溫馨先生，其實是個超級大地雷。

他會依據當下的情況，不停地更改意見，讓自己好辦事。

這種個性很快就引發了一件不得了的事情。

咦!?

事關其他公司，因此我無法描繪得太詳盡。

《櫻花盛開！》這本作品，其實在角川來接洽前，已和其他公司簽過約了。

我們想無償借用您的作品。

可～～以呀～～

雖說雙方沒有金錢交易，但還是白紙黑字簽下合約。

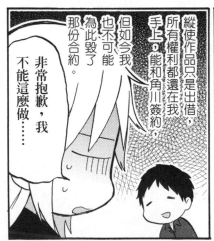

縱使作品只是出借，所有權利都還在我手上，能和角川簽約，但如今我也不可能為此毀了那份合約。

非常抱歉，我不能這麼做……

之前溫馨先生希望我跟他合作，連載《櫻花盛開！》時，我就跟他說明了此事。

我想讓角川獨占這部作品。

他這麼說。

022

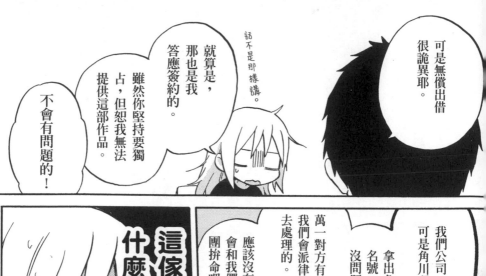
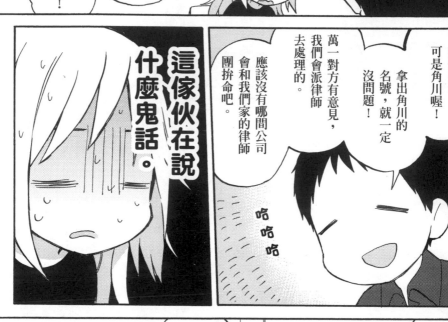

請讓我先和對方聯絡一下

挪動

請妳不要聯絡對方。

這種事情由作者去講，會講得不夠圓融，所以就由我來聯絡對方吧。

挪動挪動

可是簽約的人是我，由我來說會比較好。

作者出面處理可是引發問題的導火線。

這種事情業界一般都是交給編輯處理，所以還請妳不要主動聯絡對方。

因為對方也會有自己的考量，所以請你儘快聯絡他們。

然後，對方如果說NO，就請你放棄這件事。

不會有問題的，好歹我也是專業人士。

我相當不放心，但是覺得這樣總是好過外行人胡亂處理，所以就讓他去交涉了。

但是……

真的非常對不起。

明明已經過了一個禮拜，怎麼還沒消沒息……

請問之前那件事情談得如何？

由於有很多事得談，可以請妳再稍等一下嗎？

咦？談得不順利嗎？

沒有，並不是談得不順利喔。

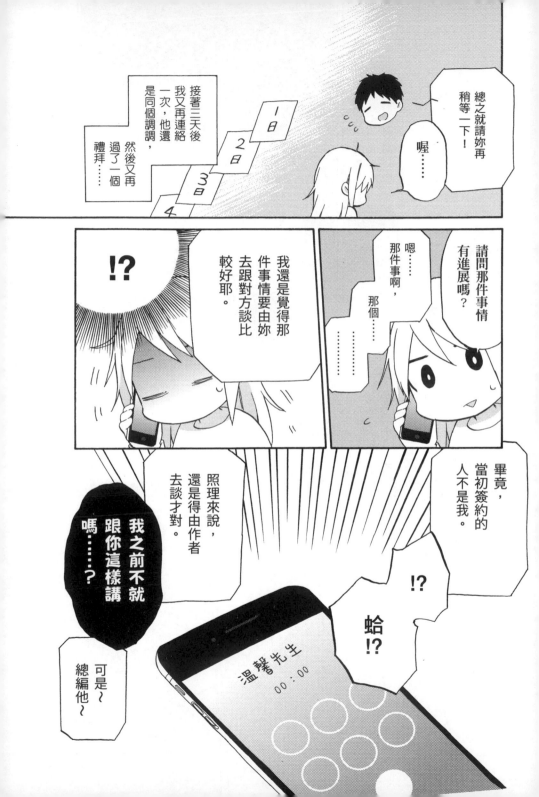

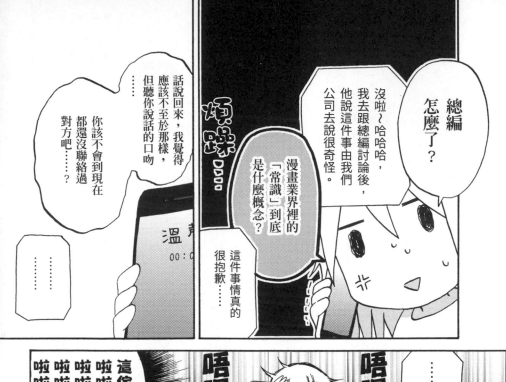

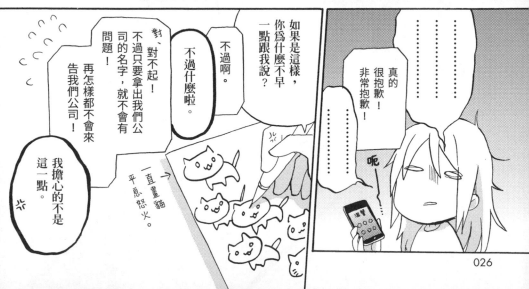

然後我急忙連絡對方，極盡所能地道歉後說明情況。

雖然我實在沒辦法擠出角川這面品牌大旗來擋事......

不過對方並沒計較這個荒唐到極點的請求，還提供了好幾個可行的解決方案。

我把這些方案告訴溫馨先生......

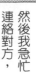

如果出書暢銷後，他們跑來請求什麼款項，公司這邊會很困擾耶~

他卻一副高高在上地回我這番話。

沒辦法

接下來的進展也是悲慘。

繼續畫下去只會造成對方困擾，所以我準備中斷合作關係。

沒想到對方最後全盤接受溫馨先生的條件，這件事就這樣落幕。

請別介意這次的事情，如果您還有創作其他作品，歡迎與我們接洽。

真的非常對不起......

因為最終決定和角川合作的人是我，所以毀約這件事情的責任在我。

但是這起事件會和之後「溫馨先生是個會依當下情形到處撒謊，藉此讓自己好過的人」有關，所以是希望各位讀者能暫時記住此事。

特別是「我去跟總編討論後~」這一部分......

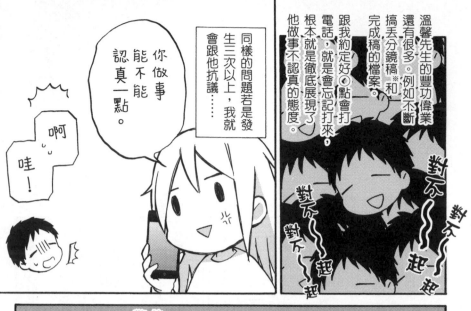

溫馨先生的豐功偉業還有很多。例如不斷搞丟分鏡稿※和完成稿的檔案。

跟我約定好◎點會打電話，就是會忘記打來。

根本就是徹底展現了他做事不認真的態度。

同樣的問題若是發生三次以上，我就會跟他抗議……

你做事能不能認真一點。

能不能認真一點。

啊哇！

※標示格子和對白大致配置的草稿。

然後他就會窮盡道歉之能事，

屈膝、姿態極低地道歉。

總之就是卑躬

抱歉！

真的很

對不起～

至上我最高的歉意！

他會非常驚慌失措，

同時不停道歉，

道歉到我都會反過來覺得他很可憐。

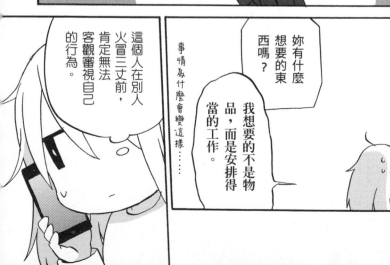

然後肯定會拿東西來誘惑你。

妳有什麼想要的東西嗎？

事情為什麼會變這樣……

我想要的不是物品，而是安排得當的工作。

這個人在別人火冒三丈前，肯定無法客觀審視自己的行為。

說起來可恥，我其實也是個粗心的人。

好險，差點就要忘了！

啊

何況我又不是溫馨先生的上司或同事，在單純的公事往來立場上，應該也無法過度指責或指導他。

最重要的——

是——

越講他，他就會越慌亂，反而妨礙到工作……

唉

看來得謹慎應對才行……

對不起！

對不起！

然而他出的這些錯，只不過是冰山一角。

我住在到東京搭飛機要花數小時才會到的地方。

他很頻繁地想把我找去東京開會，頻繁到讓我覺得「有這種必要嗎？」

但他總是會忘記要開會這件事情。

忘忘忘

請問我的新幹線和飯店安排得怎麼樣了？明明後天就要開會了，我什麼東西都還沒收到。

對不起，我忘記要開會了。

蛤啊？

真的是很抱歉！

……說要幫我安排的人是你吧。

那妳後天沒辦法來了吧……

再說，我本來就覺得這次要討論的事情用電話講一講應該就可以……

不過……可是……

我已經訂好餐廳了耶～

啊哈哈哈哈

你這個白目，訂餐廳之前有很多該做的事情吧吧吧

啊，就是……我是沒關係啦。

冷靜 冷靜 冷靜 冷靜 冷靜 冷靜 冷靜

——你現在是打算激怒我……？

什麼？

沒有，沒事……

順帶一提，

「我是沒關係啦」這句話是溫馨先生的口頭禪。

這可能是他慣用的自我辯護方式，在犯錯時一慌了手腳，這句話就會脫口而出，基本上這句話肯定會惹怒我。

030

第二次開會時

新幹線和飯店
我自己安排就
好……

……我試著
這麼說。

不行，我怎麼可以讓作者做那種事情。

沒問題的！
我這次一定會辦妥！
請讓我去處理！

唉唉唉唉……？

我乾脆跟他說辦不到的事情，就讓我來做沒關係。

請再給我一次機會！

但溫馨先生任何事情都想全力以赴。

你這已經是講第幾次了啊……

……對不起。

這個人不知為何變得很可悲。

不出我所料，他忘了。

想說有空時，我要去找總編談談這件事情。

咦？
是角川打來的電話。

嘟嚕嚕嚕嚕嚕

喂～這裡是角川漫畫編輯部。

← 懶洋洋的聲音。

!?

您好，我叫佐倉，請問溫馨先生在不在……

啊～請稍等。

唉──ミ！↑氣聲。超大嘆。

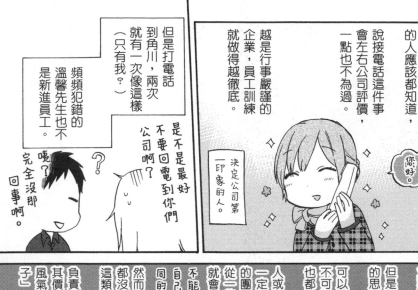

出社會工作過的人應該都知道，說接電話這件事會左右公司評價，一點也不為過。越是行事嚴謹的企業，員工訓練就做得越徹底。

你好。

決定公司第一印象的人。

但是打電話到角川，就有一次像這樣（只有我？）

頻頻犯錯的溫馨先生也不是新進員工。

是不是最好不要回電到你們公司啊？

咦？完全沒那回事啊。

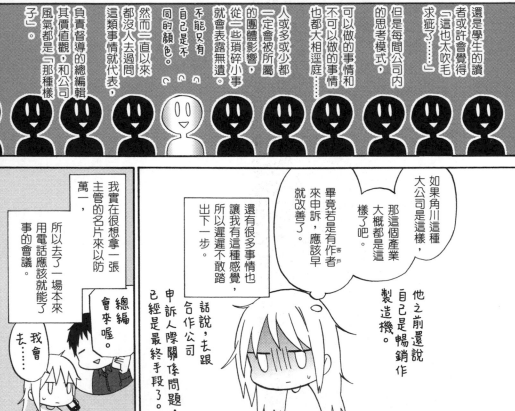

還是學生的讀者或許會覺得「這也太吹毛求疵了……」但是每間公司內的思考模式。

可以做的事情和不可以做的事情也都大相逕庭。

人或多或少都一定會被所屬的團體影響，從一些瑣碎小事就會表露無遺。

不能只有自己是不同的顏色。

然而一直以來都沒人去過問這類事情就代表，負責督導的總編輯其價值觀，和公司風氣都是「那種樣子」。

如果角川這種大公司這樣，大概都是這樣了吧。

那這個產業大公司大概都是這樣了吧。

畢竟若是有作者（客戶）來申訴，應該早就改善了。

還有很多事情也讓我有這種感覺，所以遲遲不敢踏出下一步。

話說，去跟合作公司申訴人際關係問題，已經是最終手段了。

他之前還說自己是暢銷作製造機。

我實在很想拿一張主管的名片來以防萬一，所以去了一場本來用電話應該就能了事的會議。

總編會來喔。

我會去……

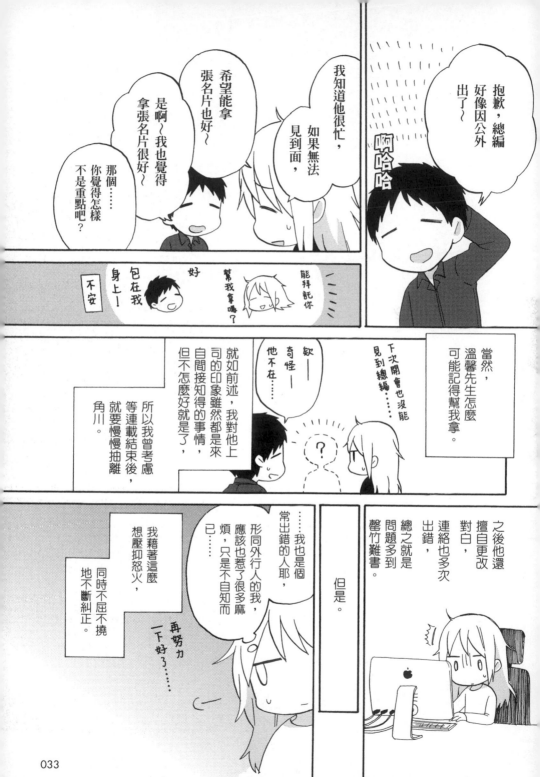

抱歉，總編
好像因公外
出了～

啊哈哈

那個……
你覺得怎樣
不是重點吧？

是啊～我也覺得
拿張名片很好～

希望能拿
張名片也好～

我知道他很忙，
如果無法
見到面，

不安

包在我
身上！

好

幫我拿嗎？

能拜託你

當然，
溫馨先生怎麼
可能記得幫我拿。

下次開會也沒能
見到總編……

欸—
奇怪—
他不在……

就如前述，我對他上
司的印象雖然都是來
自間接知得的事情，
但不怎麼好就是了。

所以我曾考慮
等連載結束後，
就要慢慢抽離
角川。

之後他還
擅自更改
對白，
連絡也多次
出錯，
總之就是
問題多到
罄竹難書。

但是。

……我也是個
常出錯的人耶，
形同外行人的我，
應該也惹了很多麻
煩，只是不自知而
已……

我藉著這麼
想壓抑怒火，
同時不屈不撓
地不斷糾正。

再努力
一下好～……

033

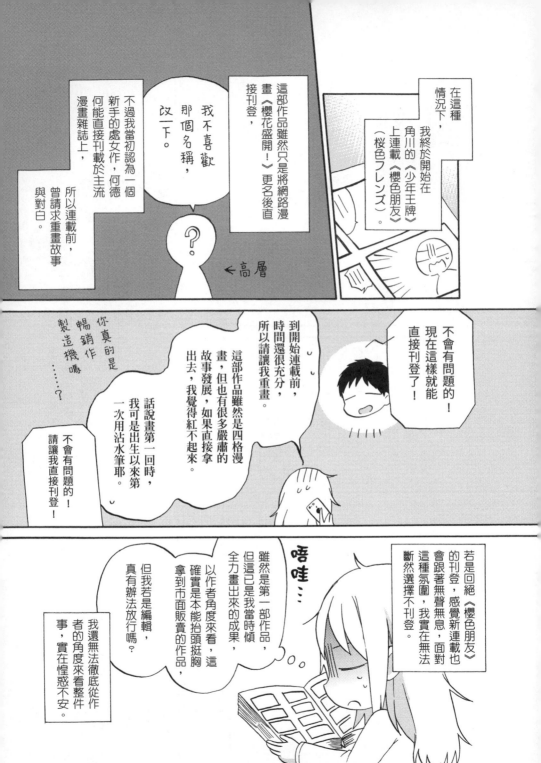

在這種情況下，我終於開始在角川的《少年王牌》上連載《櫻色朋友》（桜色フレンズ）。

這部作品雖然只是將網路漫畫《櫻花盛開！》更名後直接刊登，

我不喜歡那個名稱，改一下。

不過我當初認為一個新手的處女作，何德何能直接刊登於主流漫畫雜誌上，所以連載前，曾請求重畫故事與對白。

←高層

不會有問題的！現在這樣就能直接刊登了！

到開始連載前，時間還很充分，所以請讓我重畫。

這部作品雖然是四格漫畫，但也有很多嚴肅的故事發展，如果直接拿出去，我覺得紅不起來。

話說畫第一回時，我可是出生以來第一次用沾水筆耶。

不會有問題的！請讓我直接刊登！

你真的是暢銷作製造機嗎……？

若是回絕《櫻色朋友》的刊登，感覺新連載也會跟著無聲無息，面對這種氛圍，我實在無法斷然選擇不刊登。

唔哇…

雖然是第一部作品，但這已是我當時傾全力畫出來的成果，以作者角度來看，這確實是本能抬頭挺胸拿到市面販賣的作品，

但我若是編輯，真有辦法放行嗎？

我還無法徹底從作者的角度來看整件事，實在惶惑不安。

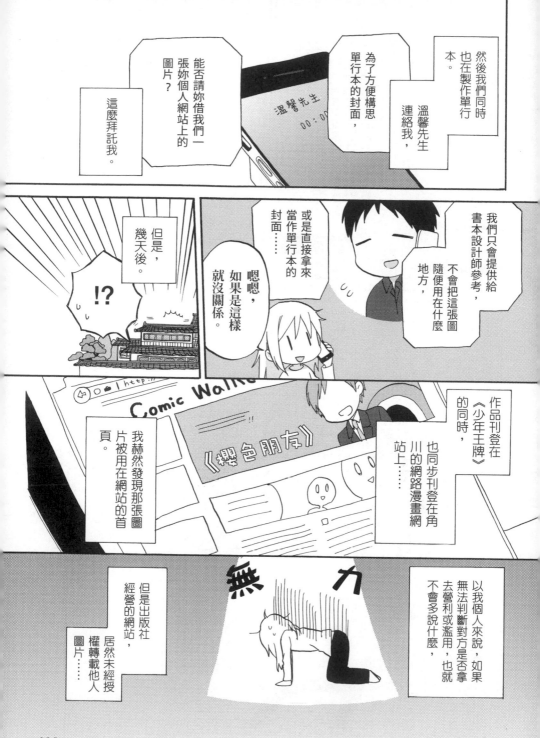

然後我們同時也在製作單行本。

為了方便構思單行本的封面，溫馨先生連絡我，

能否請妳借我們一張妳個人網站上的圖片？

這麼拜託我。

溫馨先生

00:00

我們只會提供給書本設計師參考，不會把這張圖隨便使用在什麼地方，

或是直接拿來當作單行本的封面……

嗯嗯，如果是這樣就沒關係。

但是，幾天後。

!?

作品刊登在《少年王牌》的同時，

也同步刊登在角川的網路漫畫網站上……

以我個人來說，如果無法判斷對方是否拿去營利或濫用，也就不會多說什麼，

Comic Walker

《櫻色朋友》

http://

我赫然發現那張圖片被用在網站的首頁。

無力

但是出版社經營的網站，居然未經授權轉載他人圖片……

035

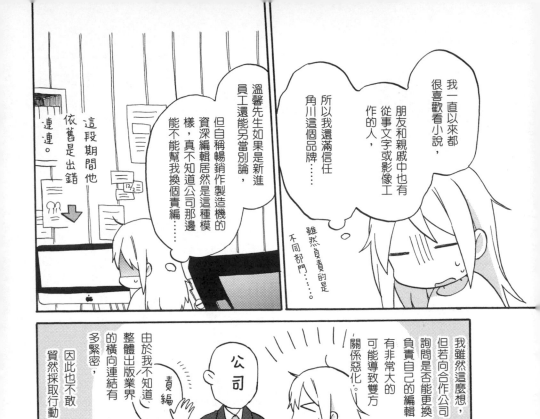

我一直以來都很喜歡看小說，朋友和親戚中也有從事文字或影像工作的人，所以我還滿信任角川這個品牌……

雖然負責的是不同部門……。

溫馨先生如果是新進員工還能另當別論，但自稱暢銷作製造機的資深編輯居然是這種模樣，真不知道公司那邊能不能幫我換個責編……

這段期間他依舊是出錯連連。

我雖然這麼想，但若向合作公司詢問是否能更換負責自己的編輯，有非常大的可能導致雙方關係惡化。

由於我不知道整體出版業界的橫向連結有多緊密，因此也不敢貿然採取行動。

公司

責編

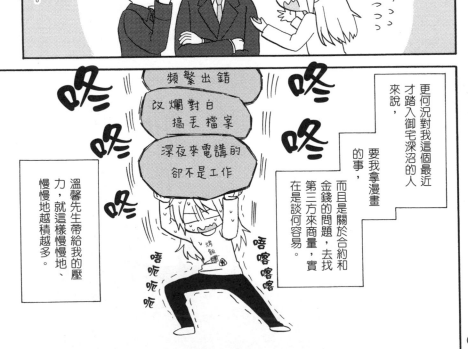

更何況對我這個最近才踏入御宅深沼的人來說，要我拿漫畫的事，而且是關於合約和金錢的問題，去找第三方來商量，實在是談何容易。

頻繁出錯

改爛對白
搞丟檔案

深夜來電講的卻不是工作

溫馨先生帶給我的壓力，就這樣慢慢地、慢慢地越積越多。

第 3 章

要求妳畫一萬張簽繪板的話，
妳會生氣嗎？

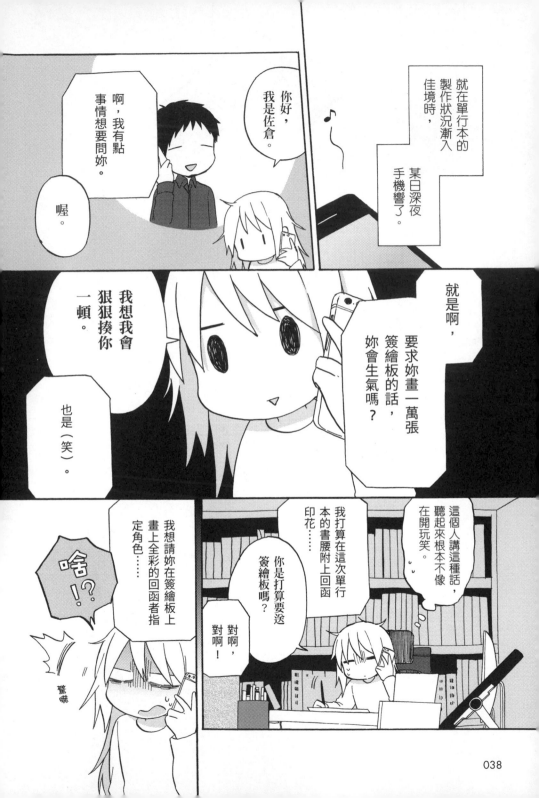

就在單行本的製作狀況漸入佳境時，

某日深夜手機響了。

你好，我是佐倉。

啊，我有事情想要問妳。

喔。

就是啊，要求妳畫一萬張簽繪板的話，妳會生氣嗎？

我想我會狠狠揍你一頓。

也是（笑）。

這個人講這種話，聽起來根本不像在開玩笑。

你是打算要送簽繪板嗎？

對啊，對啊！

我打算在這次單行本的書腰附上回函印花……

我想請妳在簽繪板上畫上全彩的回函者指定角色……

啥！？

驚嚇

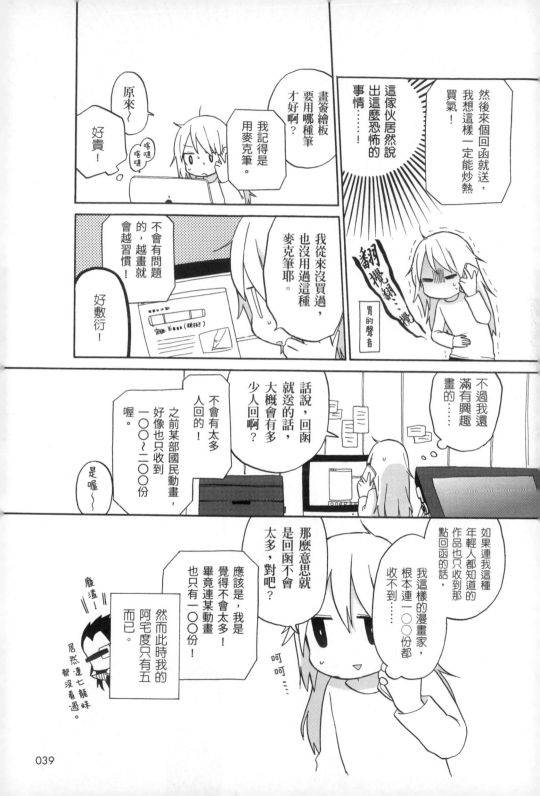

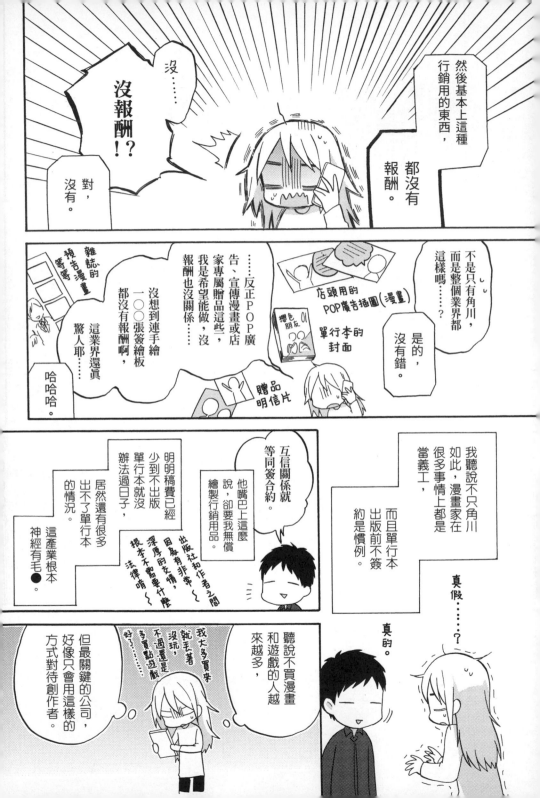

然後基本上這種行銷用的東西，都沒有報酬。

沒……

沒報酬！？

對，沒有。

……反正連手繪一○○張簽繪板，報酬也沒關係……我是希望能做，沒想到POP廣告、宣傳漫畫或店家專屬贈品這些，報酬也沒關係……

這業界還真驚人耶……哈哈哈。

雜誌的預告漫畫等等

不是只有角川，而是整個業界都這樣嗎……？

是的，沒有錯。

店頭用的POP廣告插圖（漫畫）

單行本的封面

贈品明信片

我聽說不只角川如此，漫畫家在很多事情上都是當義工，

而且單行本出版前不簽約是慣例。

真假……？

互信關係就等同簽合約。

他嘴巴上這麼說，卻要我無償繪製行銷用品。

明明稿費已經少到不出版單行本就沒辦法過日子，居然還有很多出不了單行本的情況，

這產業根本神經有毛●。

出版社和作者之間因為有非常～深厚的友情～根本不跟事什麼法律啊～

真的。

聽說不買漫畫和遊戲的人越來越多，

我大多買來就玩，不過還是會買點遊戲～沒毛著……時候～多買點遊戲～

但最關鍵的公司，好像只會用這樣的方式對待創作者。

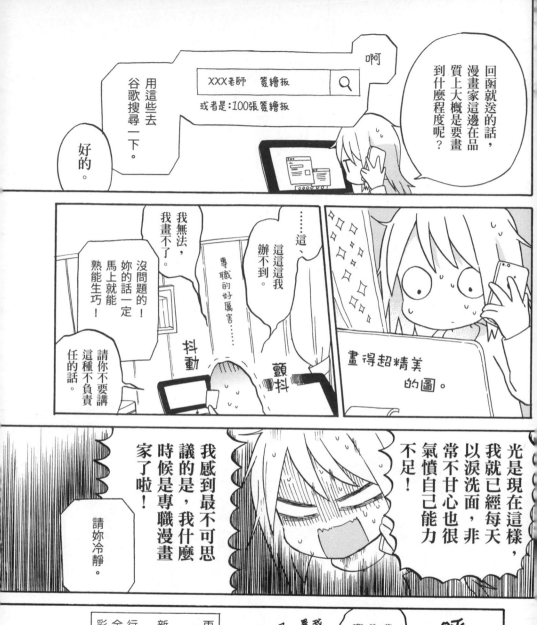

啊

XXX老師 簽繪板 🔍

或者是：100張簽繪板

用這些去谷歌搜尋一下。

好的。

回函就送的話，漫畫家這邊在品質上大概是要畫到什麼程度呢？

我無法，我畫不了。

沒問題的！妳的話一定馬上就能熟能生巧！

這、這這我辦不到。

專職的好厲害……

請你不要講這種不負責任的話。

抖動

顫抖

畫得超精美的圖。

光是現在這樣，我就已經每天以淚洗面，非常不甘心也很氣憤自己能力不足！

我感到最不可思議的是，我什麼時候是專職漫畫家了啦！

請妳冷靜。

再說我還有《櫻色朋友》的連載＋新連載的分鏡稿＋行銷用品等的全彩插圖或彩色漫畫等等，再加上簽繪板，簡直要死了。

我白天還要打工，又和祖父住在一起……

我可是個兼職漫畫家耶……

呼～

呼～

咳

咳

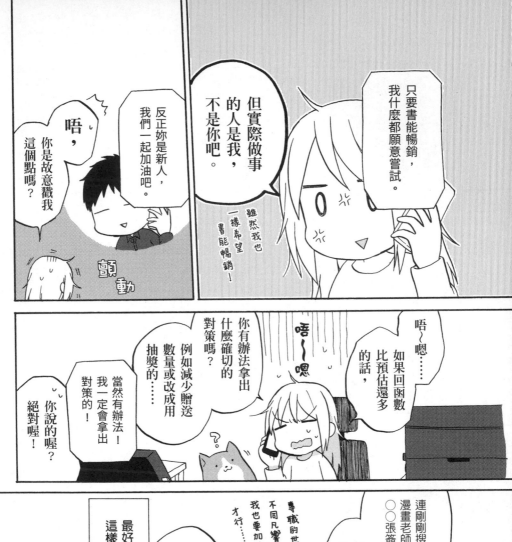
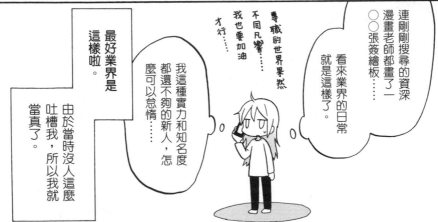

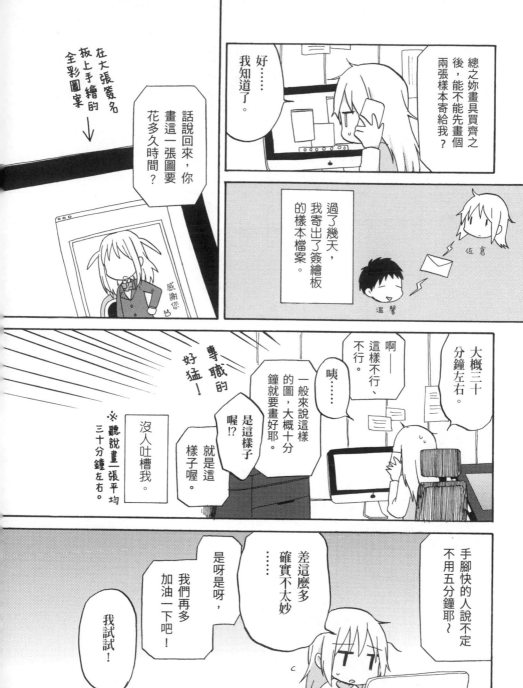

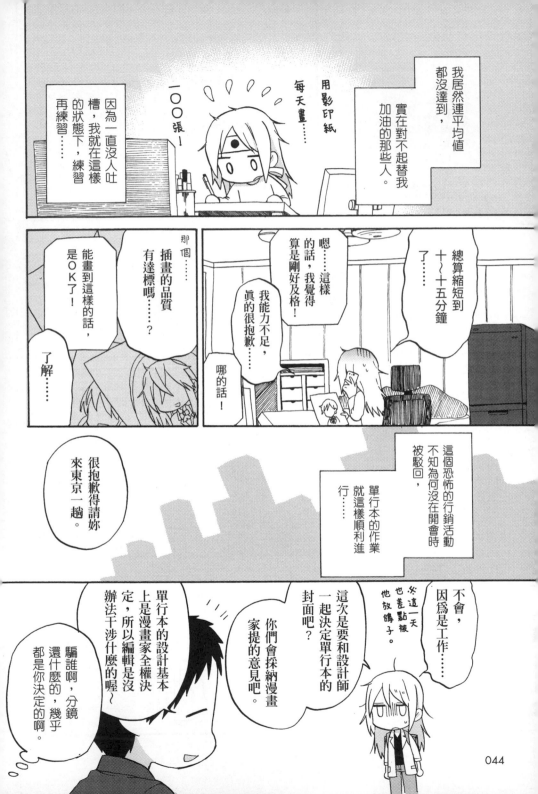

我居然連平均值都沒達到，實在對不起替我加油的那些人。

用影印紙每天畫……一〇〇張！

因為一直沒人吐槽，我就在這樣的狀態下，練習再練習……

總算縮短到十～十五分鐘了……

嗯……這樣的話，我覺得算是剛好及格！

我能力不足，真的很抱歉……

哪的話！

那個……插畫的品質有達標嗎……？

能畫到這樣的話，是OK了！

了解……

這個恐怖的行銷活動不知為何沒在開會時被駁回。

單行本的作業就這樣順利進行……

很抱歉得請妳來東京一趟。

不會，因為是工作……

今天也差點被他放鴿子。

這次是要和設計師一起決定單行本的封面吧？

你們會採納漫畫家提的意見吧。

單行本的設計基本上是漫畫家全權決定，所以編輯是沒辦法干涉什麼的喔～

騙誰啊，分鏡還什麼的，幾乎都是你決定的啊。

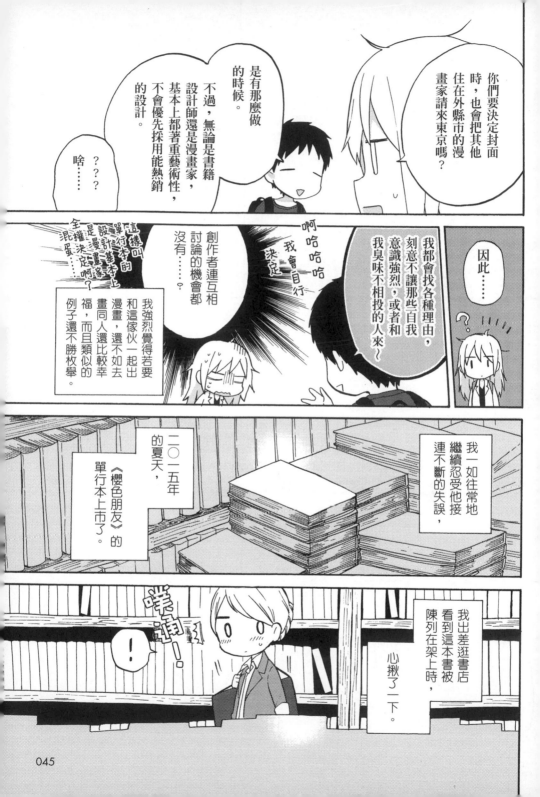

你們要決定封面時，也會把住在外縣市的漫畫家請來東京嗎？

因此……

是有那麼做的時候。

不過，無論是書籍設計師還是漫畫家，基本上都著重藝術性，不會優先採用能熱銷的設計。

啥……？？？

我都會找各種理由，刻意不讓那些「自我意識強烈」，或者和我臭味不相投的人來～

啊哈哈哈 我會自行決定

創作者連互相討論的機會都沒有……？

我強烈覺得若要和這傢伙一起出漫畫，還不如去畫同人還比較幸福，而且類似的例子還不勝枚舉。

這樣叫「單行本的設計」基本上是設計漫畫家全權決定的啊？混蛋……

我一如往常地繼續忍受他接連不斷的失誤，

二〇一五年的夏天，《櫻色朋友》的單行本上市了。

我出差逛書店看到這本書被陳列在架上時，心揪了一下。

咻通！

！

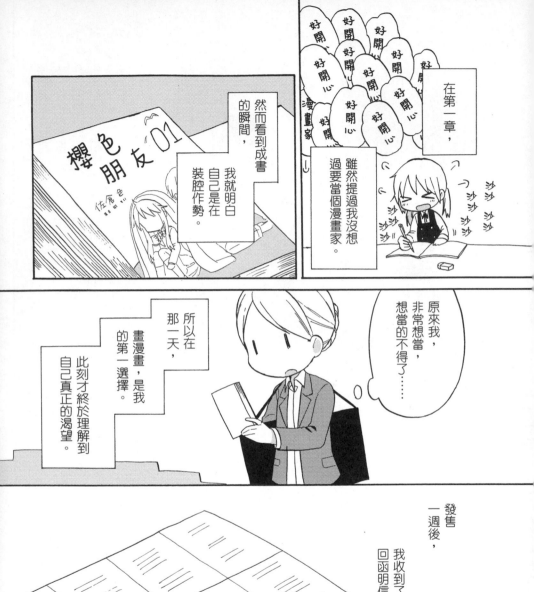

在第一章，雖然提過我沒想過要當個漫畫家。

好開心 好開心 好開心 好開心 好開心 好開心 好開心 好開心 好開心 好開心 好開心 漫畫家

然而看到成書的瞬間，我就明白自己是在裝腔作勢。

櫻色朋友 01
佐倉色

原來我，非常想當、想當的不得了……

所以在那一天，畫漫畫，是我的第一選擇。

此刻才終於理解到自己真正的渴望。

發售一週後，我收到了二〇份回函明信片的檔案。

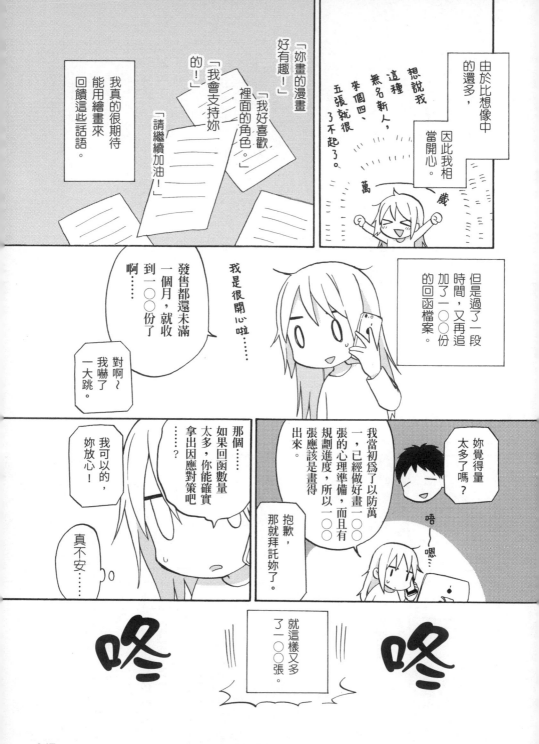

由於比想像中的還多，因此我相當開心。

想說我這種無名新人，來個四、五張就很了不起了。

「妳畫的漫畫好有趣！」

「我會支持妳的！」

「我好喜歡裡面的角色。」

「請繼續加油！」

我真的很期待能用繪畫來回饋這些話語。

但是過了一段時間，又再追加了一〇〇份的回函檔案。

我是很開心啦……

發售都還未滿一個月，就收到一〇〇份了啊……

對啊～我嚇了一大跳。

妳覺得量太多了嗎？

唔嗯……

我當初爲了以防萬一，已經做好畫一張的心理準備，而且有規劃進度，所以一〇〇張應該是畫得出來。

抱歉，那就拜託妳了。

那個……如果回函數量太多，你能確實拿出因應對策吧……？

我可以的，妳放心！

真不安……

就這樣又多了一〇〇張。

咚

咚

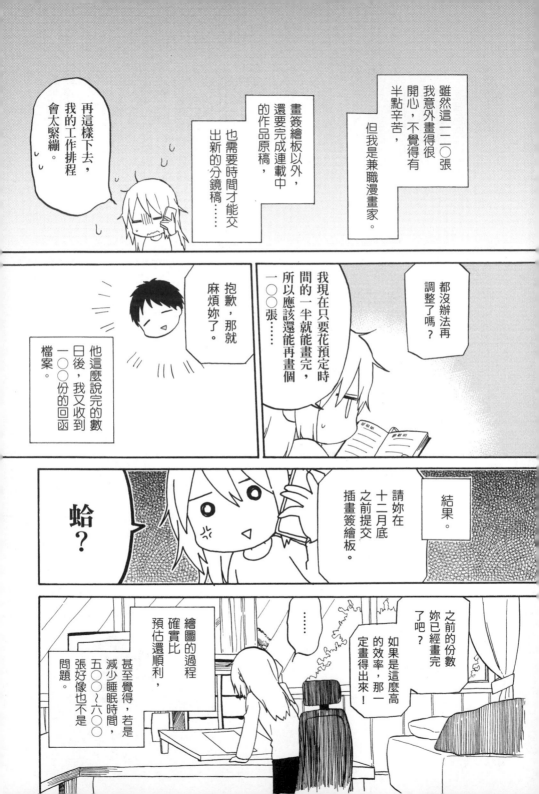

雖然這一二〇張我意外畫得很開心，不覺得有半點辛苦，但我是兼職漫畫家。

再這樣下去，我的工作排程會太緊繃。

畫簽繪板以外，還要完成連載中的作品原稿，也需要時間才能交出新的分鏡稿……

都沒辦法再調整了嗎？

我現在只要花預定時間的一半就能畫完，所以應該還能再畫個一〇〇張……

抱歉，那就麻煩妳了。

他這麼說完的數日後，我又收到一〇〇份的回函檔案。

蛤？

結果

請妳在十二月底之前提交插畫簽繪板。

之前的份數妳已經畫完了吧？

如果是這麼高的效率，那一定畫得出來！

……

繪圖的過程確實比預估還順利，

甚至覺得，若是減少睡眠時間，五〇〇～六〇〇張好像也不是問題。

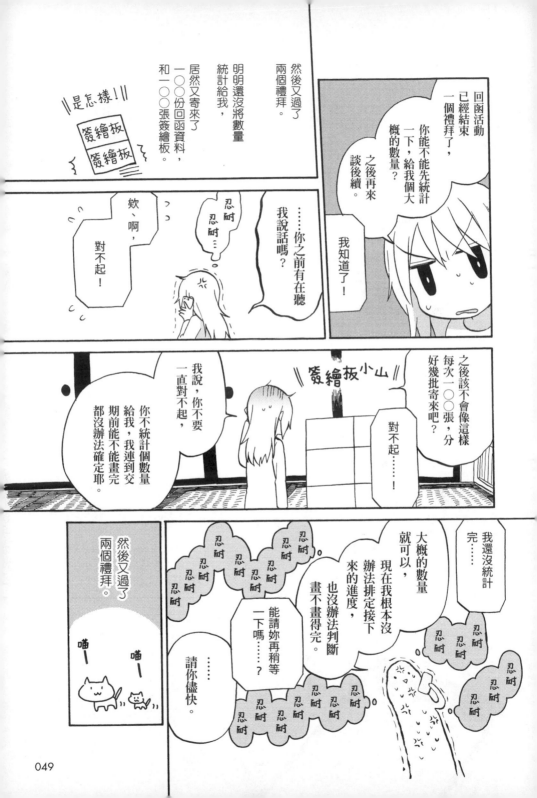

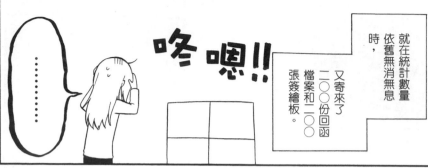

就在統計數量依舊無消無息時，又寄來了二〇〇份回函檔案和一〇〇張簽繪板。

咚嗯!!

……。

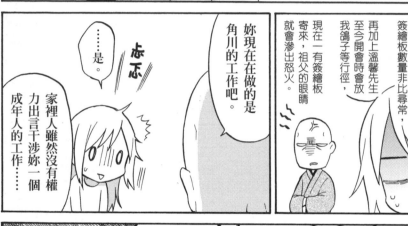

由於這幾天寄來的簽繪板數量非比尋常，再加上溫馨先生至今開會時會放我鴿子等行徑，現在一有簽繪板寄來，祖父的眼睛就會滲出怒火。

妳現在在做的是角川的工作吧。

忐忑

……是。

家裡人雖然沒有權力出言干涉妳一個成年人的工作……

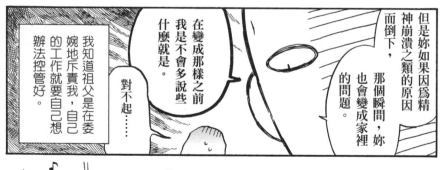

但是妳如果因為精神崩潰之類的原因而倒下，那個瞬間，妳也會變成家裡的問題。

在變成那樣之前我是不會多說些什麼就是。

對不起……

我知道祖父是在委婉地斥責我，自己的工作就要自己想辦法控管好。

雖說我對漫畫業界一無所知，但對方就算是大型出版社的編輯又怎樣，講什麼某動畫也只收到一〇〇～二〇〇份……我也有錯，居然會相信完全不可靠的溫馨先生說的話。

嗡— 嗡—

溫馨先生

00:00

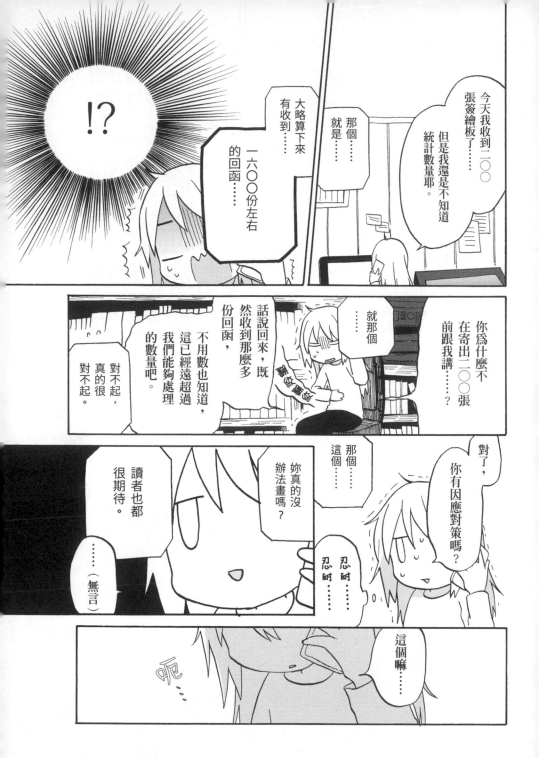

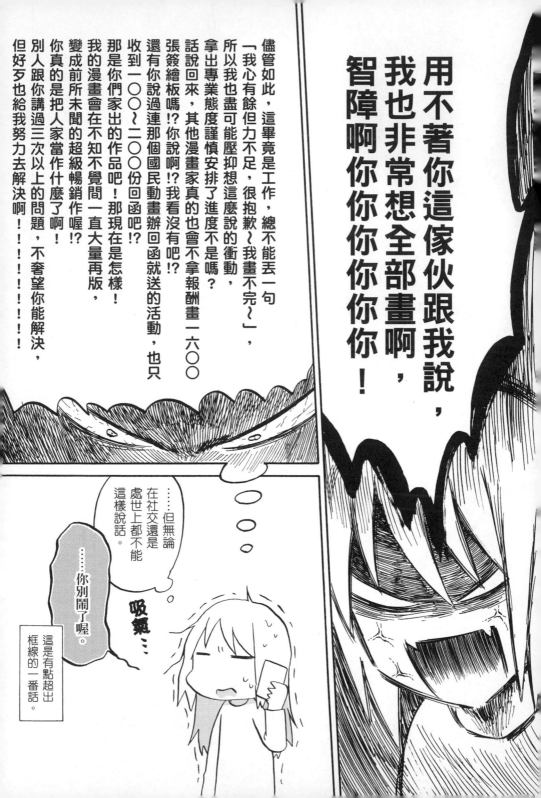

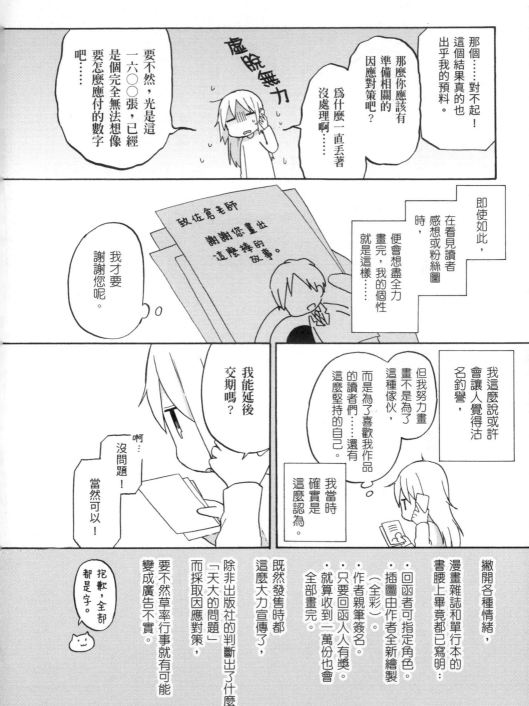

那個……對不起！這個結果真的也出乎我的預料。

為什麼一直丟著沒處理啊……那麼你應該有準備相關的因應對策吧？

虛脫無力

要不然，光是這一六〇〇張，已經是個完全無法想像要怎麼應付的數字吧……

致佐倉老師

謝謝您畫出這麼棒的故事。

我才要謝謝您呢。

即使如此，在看見讀者感想或粉絲圖時，便會想盡全力畫完，我的個性就是這樣……

我這麼說或許會讓人覺得沽名釣譽。

但我努力畫畫不是為了這種傢伙，而是為了喜歡我作品的讀者們……還有這麼堅持的自己。

我當時確實是這麼認為。

我能延後交期嗎？

啊……沒問題！當然可以！

撇開各種情緒，漫畫雜誌和單行本的書腰上畢竟都已寫明：

・回函者可指定角色。插圖由作者全新繪製（全彩）。
・作者親筆簽名。
・只要回函人人有獎，就算收到一萬份也會全部畫完。

既然發售時都這麼大力宣傳了，除非出版社的判斷出了什麼「天大的問題」而採取因應對策，要不然草率行事就有可能變成廣告不實。

抱歉，全都都是字。

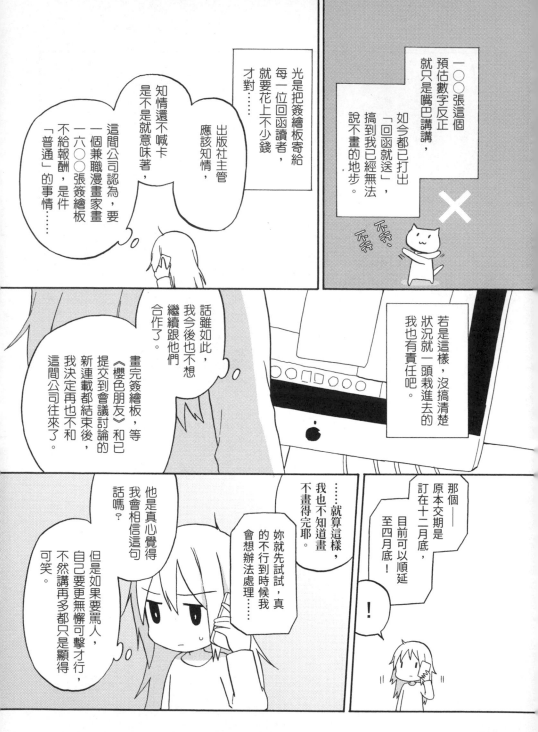

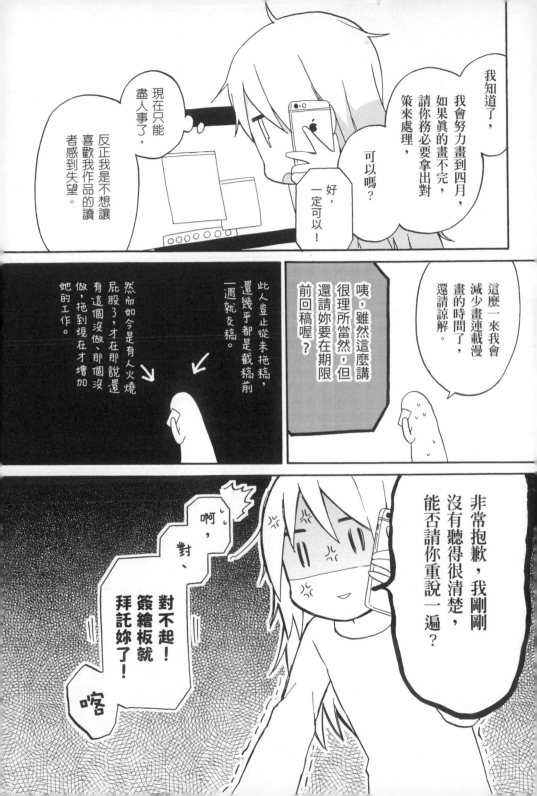

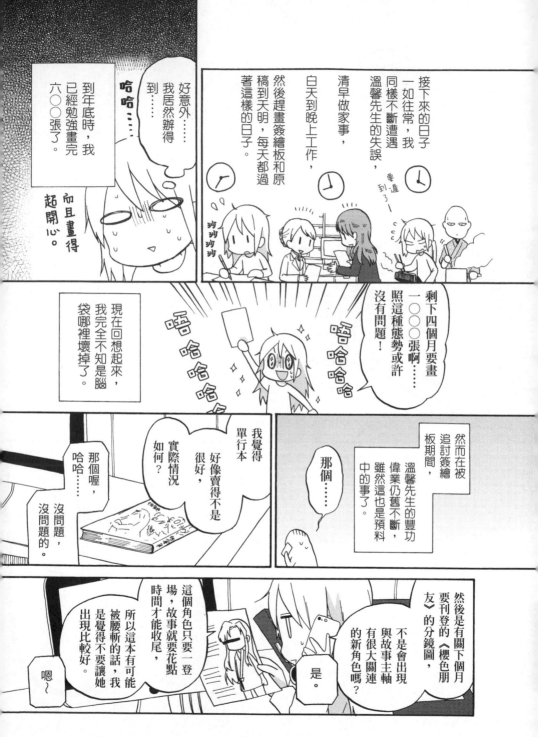

接下來的日子一如往常，我同樣不斷遭遇溫馨先生的失誤，清早做家事，白天到晚上工作，然後趕畫簽繪板和原稿到天明，每天都過著這樣的日子。

好意外……我居然辦得到……

哈哈……到年底時，我已經勉強畫完六〇〇張了。

而且畫得起開心。

剩下四個月要畫一〇〇〇張啊……照這種態勢或許沒有問題！

現在回想起來，我完全不知是腦袋哪裡壞掉了。

然而在被追討簽繪板期間，溫馨先生的豐功偉業仍舊不斷，雖然這也是預料中的事了。

我覺得單行本好像賣得不是很好，實際情況如何？

那個喔……哈哈……沒問題，沒問題的。

然後是有關下個月要刊登的《櫻色朋友》的分鏡圖，不是會出現與故事主軸有很大關連的新角色嗎？

那個……

是。

這個角色只要一登場，故事就要花點時間才能收尾，所以這本有可能被腰斬的話，我是覺得不要讓她出現比較好。

嗯～

056

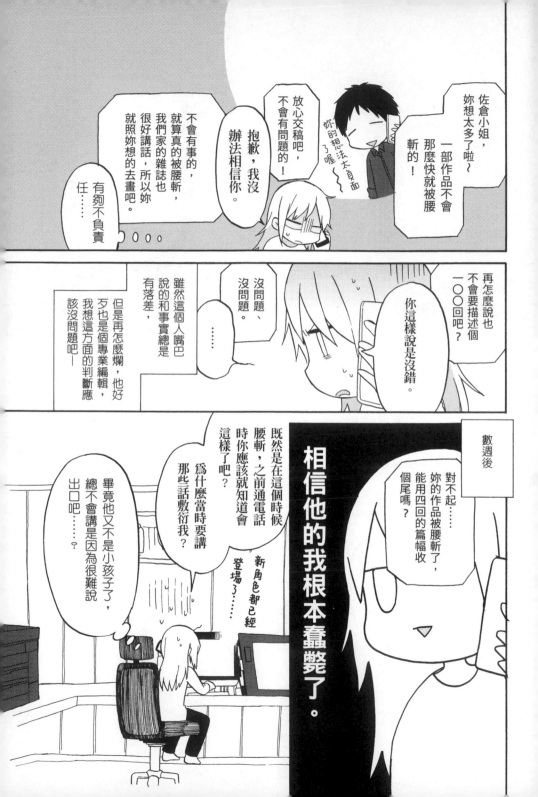

你這傢伙……

……因為我實在說不出口。

編輯的工作到底是什麼啊？

自己因為經驗尚淺，所以無法相信自己的感覺，但如果連大公司的編輯都不能信任，那工作時到底能相信什麼呢？

我被關進這樣的思路迷宮中了。

why??

話說回來，這位溫馨先生，會亂改作品對白、超級健忘、說的事情變來變去、要人功夫一流。連在製作最重要的漫畫時，不管是拿劇情大綱，還是分鏡圖給他看，

這孩子好萌。

那孩子好可愛。

也只會回這種話。

058

如果其他事情都做得很好，那我也無話可說，但看到他這樣子，我就不禁會想……

呵呵呵哈哈

漫畫家……真的需要編輯嗎？

我是畫網漫出身的，也還不是需要和編輯不斷實際開會，共同打造作品的類型。

在網路普及的這個時代，費用不斷下降，個人也都能出同人誌的製作電子書了……

只會扯後腿的編輯參與作品製作，到底有什麼好處……？

哈哈哈，哈哈哈哈。

話說回來……我現在必須重畫某部分的分鏡圖，然後用四回的篇幅把故事收尾……

除此之外，還要處理家事、工作、新連載的分鏡圖、簽繪板等其他事情……

哈哈哈哈哈哈！哈哈哈哈哈哈

喔呵呵呵呵呵呵呵呵

而且最重要的是，我接下來也還是得繼續領教他的愚蠢行徑，一想到這我那奇怪的笑聲就停不下來了。

本以為粗線條如我，肯定不會憂鬱，

但看來我也只是一介凡人，此時此刻好像還變成躁鬱了。

我就在這種緊繃的狀態下迎接了歲末。

以前不管精神還是肉體，一天二十四小時都被雙親當成沙包，有時還會差點要被×××、×××××等×××××或××××，現在這樣和那時相比根本沒什麼！

當時就是想得這麼天真。

哈哈哈哈

佐倉小姐，年底妳有辦法來一趟東京嗎？

有什麼事嗎？

我想跟妳討論一下新連載的事情～

那麼這次新幹線的票就我自己處理喔。

不行，怎麼可以讓妳處理。

我自己來就好。

那要約哪一天呢？

二十九日因為有同人誌販售會，所以約這之前的時間比較好～

喔～我還以為這活動只有夏天才有。

那麼二十七日左右如何？

二十九日的話，因為要準備過年和四處拜年，感覺會抽不出身來。

妳說的是，那我們就約二十七日吧。

好，那就約那一天。

沙沙沙沙

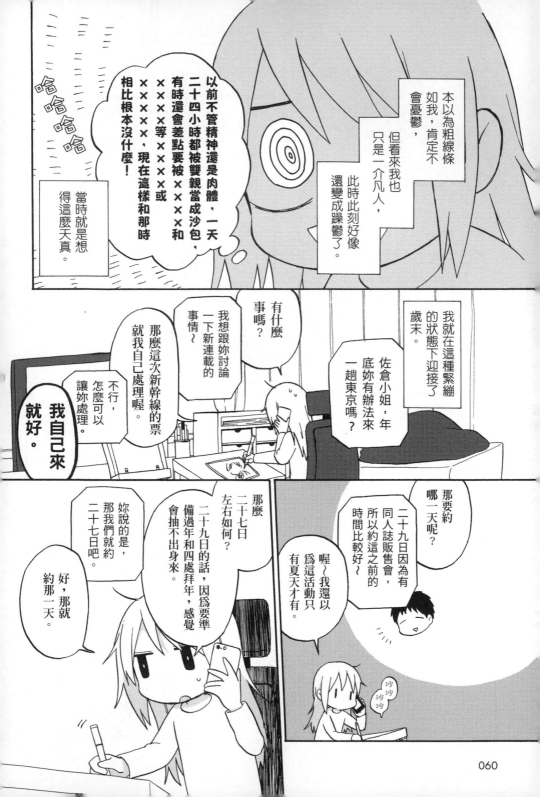

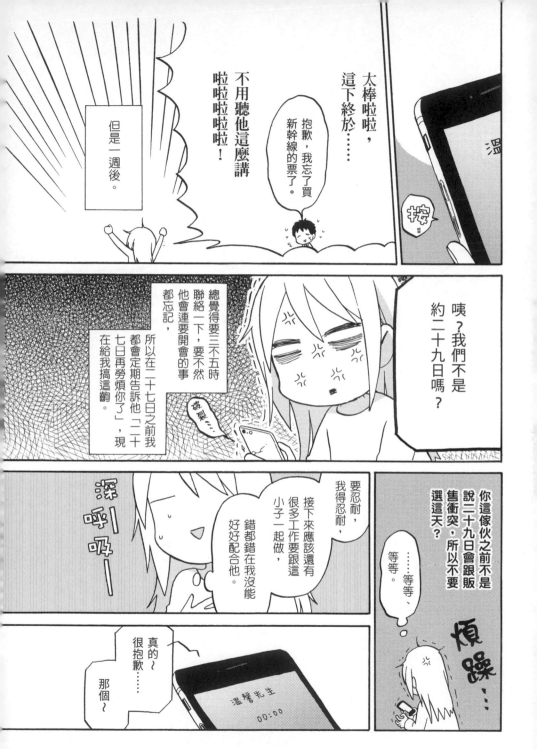

太棒啦啦，這下終於……

抱歉，我忘了買新幹線的票了。

不用聽他這麼講 啦啦啦啦啦！

但是一週後。

咦？我們不是約二十九日嗎？

總覺得要三不五時聯絡一下，要不然他會連重要開會的事都忘記。

所以在二十七日之前我都會定期告訴他「二十七日再勞煩你了」，現在給我搞這齣。

按

碰裂！

你這傢伙之前不是說二十九日會跟販售衝突，所以不要選這天？

……等等、等等。

煩躁……

要忍耐，我得忍耐。

接下來應該還有很多工作要跟這小子一起做，錯都錯在我沒能好好配合他。

深呼吸—

真的～很抱歉……那個～

溫馨先生 00:00

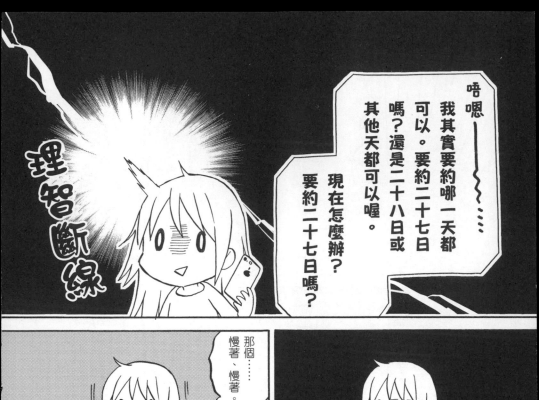

唔嗯———…
我其實要約哪一天都可以。要約二十七日或其他天都可以喔。

現在怎麼辦？要約二十七日嗎？

理智斷線

那個……慢著、慢著。

現在發火，到頭來角川相信的不會是新人漫畫家，而是身為員工的編輯。

而且溫馨先生「搞出的問題」每一件都太輕微，很難傳到第三人耳中。

擅長打迷糊仗來敷衍了事的他，肯定能把事情講到對自己有利。

這麼一來，生氣又吃虧的就只有我一個。

而且據我所知總編也不可靠，至少我會忍到《櫻色朋友》結束。

唔嗯嗯嗯

角川

喀唔唔

勉強壓下怒氣前去開會後……

佐倉小姐。

是，怎麼了嗎？

咀嚼咀嚼

我啊，要結婚了喔。

震驚

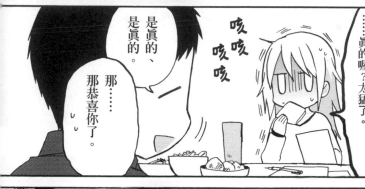

（我接下來說的完全沒有誇大，在先前所有的會議中，他從來不記得約定好的事情，甚至還會忘記當下用來脫身的謊言，或順著當下氣氛隨口說出的事情，這個習慣徹底顛覆前言的人，他就是個天底下真的會有能夠包容、扶持這種人的聖母嗎？咦？）

……真的喔？太猛了。

是真的、是真的。

是真的。

那……那恭喜你了。

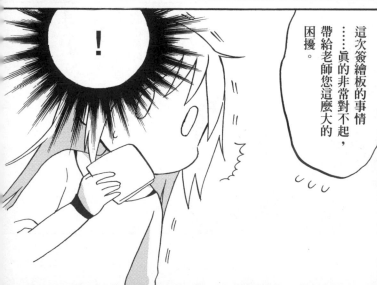

……然後。

嗯？

咳

這次簽繪板的事情……真的非常對不起，帶給老師您這麼大的困擾。

！

刮目~相看…

有點

人家都說結婚
有了家庭後會
有所改變，

看來他也
成長了。

那個被逼到無路可退時
就只會打迷糊仗逃跑的
溫馨先生……

居然當著我的面
低頭道歉……

低頭

低頭

到四月之前
我會盡量
趕工……

其實啊。

嗯？

咦

一個有家庭的
男人都跟我低
頭道歉了……

我的眼淚就往
肚裡吞好了。

然後啊！

我現在要說
的是我們家
的工讀生！

？？？

我們公司裡
有很多老師
的粉絲喔～

啊……
是喔……
謝謝他們
的愛戴？

他們的愛戴？

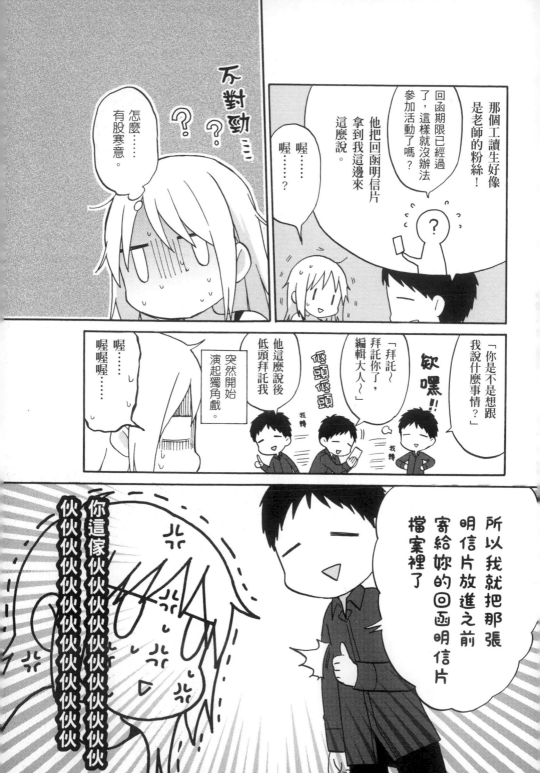

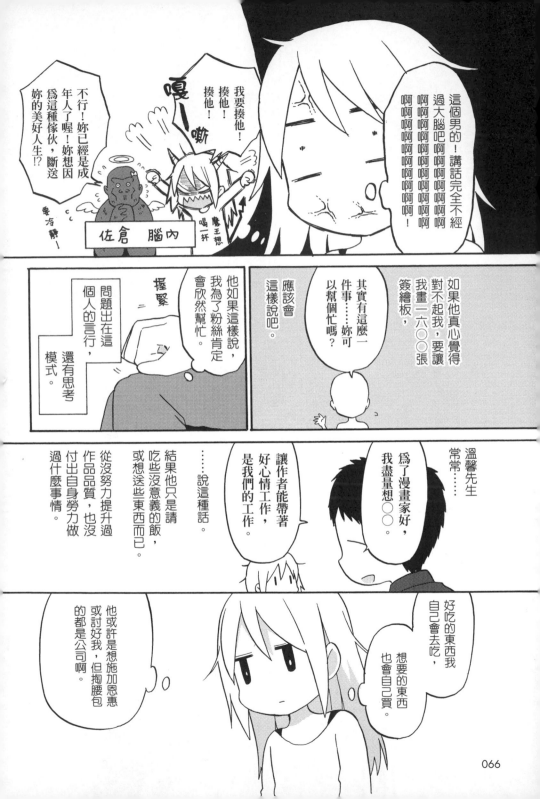

這個男的！講話完全不經過大腦吧啊啊啊啊啊啊啊啊啊啊啊啊啊啊啊啊啊啊啊啊啊啊啊啊啊啊！

我要揍他！揍他！揍他！

嘎——嘶——

魔王想喝一杯

不行！妳已經是成年人了喔！妳想因為這種傢伙，斷送妳的美好人生!?

要冷靜——

佐倉 腦內

問題出在這個人的言行，還有思考模式。

握緊

他如果這樣說，我為了粉絲肯定會欣然幫忙。

應該會這樣說吧。

其實有這麼一件事……妳可以幫個忙嗎？

如果他真心覺得對不起我，要讓我畫一六〇〇張簽繪板，

溫馨先生常常……

為了漫畫家好，我盡量想○○。

讓作者能帶著好心情工作，是我們的工作。

……說這種話。

結果他只是請吃些沒意義的飯，或想送些東西而已。

從沒努力提升過作品品質，也沒付出自身勞力做過什麼事情。

好吃的東西我自己會去吃，想要的東西也會自己買。

他或許是想施加恩惠或討好我，但掏腰包的都是公司啊。

他毫不重視其他人的時間、財產、勞力、

工作能力，從他的行為舉止，就能明顯感受到他的這種態度。

但是，

如果這時候忍不住跟他發火，在莫名其妙的地方被腰斬的《櫻色朋友》，很有可能會斷在更莫名其妙的地方。

到頭來我也拿他沒轍⋯⋯

至少我得快點斬斷這個孽緣吧。

那個⋯⋯

請恕我不畫新連載了。

第4章

我有點不想當漫畫家了

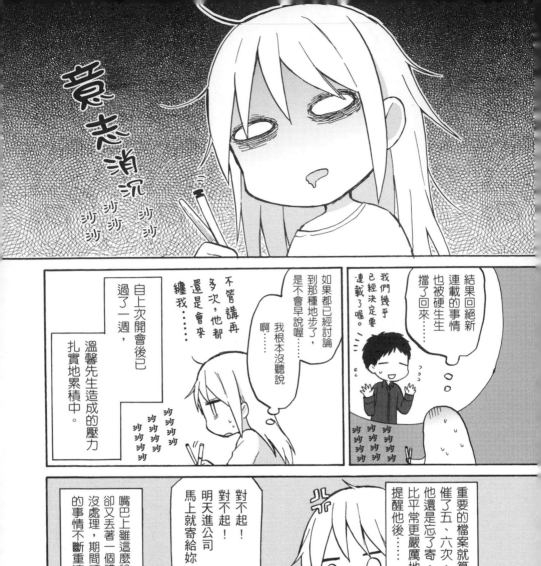
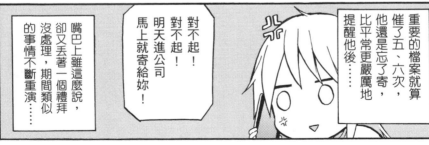

我天生情緒起伏就大，所以只要獲得別人的認同，便會進入無敵狀態，因此粉絲的感想和打氣話語真的是我的救贖。

偶爾……

妳的漫畫不有趣，我也不喜歡，只是因為免費所以寄了回函。

雖然會有人特地寫這種話寄來，不過其他讀者給我的正能量，多到足以抵消這類言論。

哈哈……
寫這明信片的人好像溫馨先生……

？

但是，某一天。

我還沒收到簽繪板耶……

讀者開始頻繁傳送訊息過來。

由於出版社完全沒有公布回函總數，

寄出回函的讀者也壓根沒想到，一位無名的新人居然會收到一六〇〇份回函，

所以我也能理解，過了兩個月還沒收到簽繪板的他們，越過角川直接來問我的心情。

但這項活動的企劃和單行本的銷售，都是出版社在處理，因此漫畫家不可能會是窗口……

窗口不一致會是問題滋生的溫床……

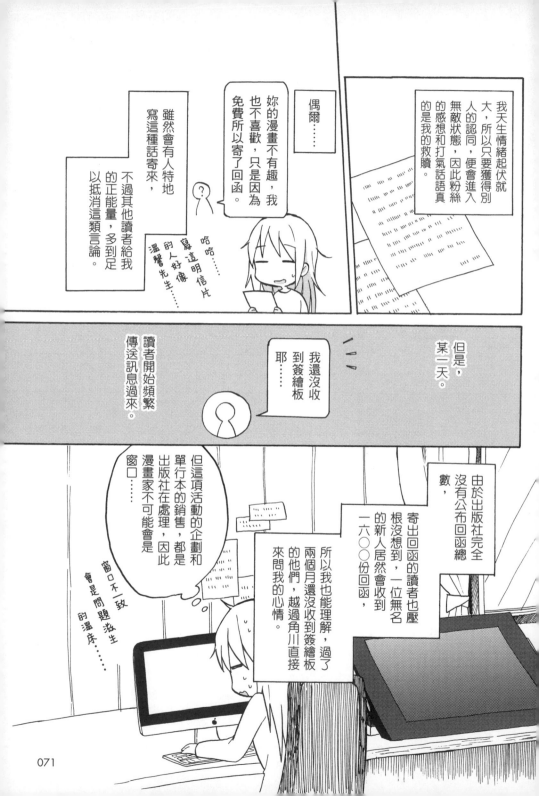

而且這些人中，

有人傳來這樣的訊息。

反正就是一貫的回函詐欺吧？

這則訊息真的是讓我嚇了一大跳。

咦……？

他寫一貫……

苦悶 愁悶

但這裡寫的一貫……是在說出版社吧。

我本來認為回函的讀者會感到不安，都是因為不夠信任新人作者。

……！

難道這麼大一間公司，會這麼沒信用……？

不對不對，怎麼可能。

從單純讀者們寫來的訊息中，洩溢出一股對角川的不信任，這點讓我有些震驚。

角川總是在搞回函詐欺，所以我是沒差了。

反正是角川的活動，我就不抱任何期待繼續等。

我曾聽說角川漫畫編輯部有不好傳聞，妳還好嗎？簽繪板還請多多加油。

咦咦咦……？以前因為工作關係，和角川非漫畫相關的部門接觸過，當時遇到的員工都是優秀到嚇死人耶……

現在不信任這種感覺竟是 ？？？

果然有問題的不只溫馨先生而已……

不過事出必有因，

不然大家也不會講的這麼理所當然吧。

為，我雖然這麼認

不管真相是如何，看到這些人說出對角川的不信任後，我實在忍受不了了。我一言地說出對角川的

聽說有牲騷擾問題，還只公布回函活動，卻不會送出獎品，這些都是騙人的吧!?

哇—嗯

但若沒畫完簽繪板和連載作品，事情就不會有所進展。

相對的，請你們讓我公布回函總數！

拜託！讓我畫回函活動的答謝漫畫，沒酬勞也沒關係！

我去跟總編討論看看……

碰到像這種一點一點慢慢凌遲的情形，還真不知該如何是好。

對方若是像小朋友類型的人，還會覺得他很可憐，連敵意都很難產生……

翻繁……

至今我在人生中遭遇的不幸事件，幾乎都是那種，像是巨大到一目瞭然的塊狀物，砸下來的狀況……

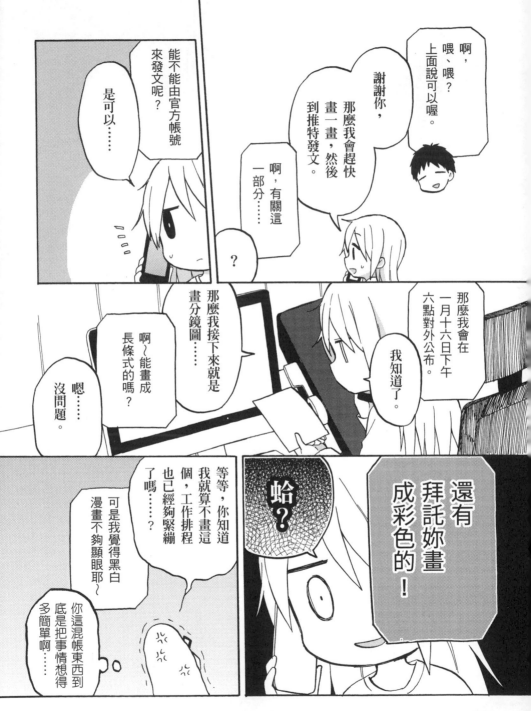

我把自己和編輯畫成登場角色，藉由兩人的對話來呈現答謝漫畫，

這個地方就鋪陳為妳會來催促我說「謝謝大家」吧！

之類的。

溫馨先生之前看連載作品的分鏡時，明明不會給意見，自己變成角色後根本可說是幹勁十足。

話說回來，單行本的後記也是。

我之所以喜歡漫畫，正是因為我不存在於那個世界。

我太害羞了，所以不想畫後記之類的。

是喔～妳都特地把我畫出來了，那樣的話我不就沒辦法登場了……

他當時這麼說過……

接著，

我就這樣想盡辦法挪出時間畫好漫畫，交給了溫馨先生。

那麼就拜託你了

一月十六日

晚上六點

發文了。

嗶嗶嗶

一月十六日

《少年王牌》的官方帳號根本沒發文……

這傢伙該不會又忘了吧……

茲—嗯…………

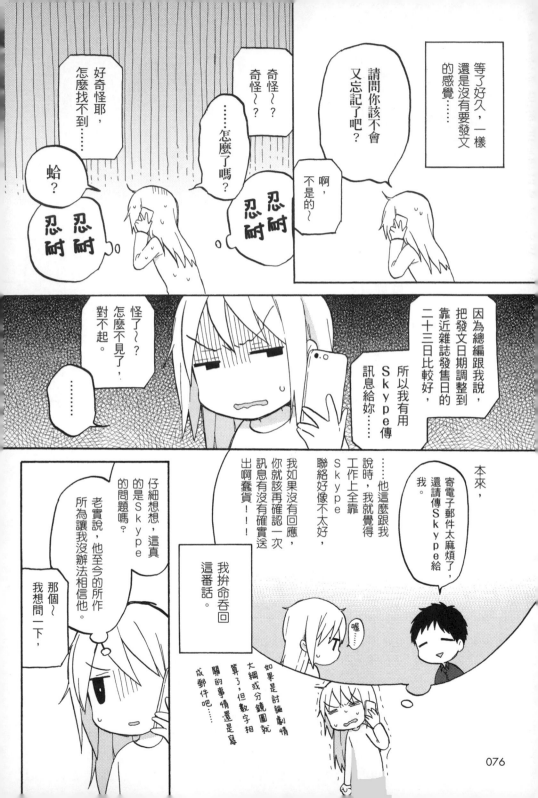

等了好久，一樣還是沒有要發文的感覺……

請問你該不會又忘記了吧？

啊，不是的～

奇怪～？奇怪～？

……怎麼了嗎？

好奇怪耶，怎麼找不到……

蛤？

忍耐忍耐忍耐

忍耐忍耐

怪了～？怎麼不見了，對不起。

因為總編跟我說，把發文日期調整到靠近雜誌發售日的二十三日比較好，

所以我有用Skype傳訊息給妳……

本來，寄電子郵件太麻煩了，還請傳Skype給我。

……他這麼跟我說時，我就覺得Skype聯絡好像工作上全靠Skype不太好，

我如果沒有回應，你就該再確認一次訊息有沒有確實送出啊蠢貨！！！

我拚命吞回這番話。

如果是討論劇情大綱或分鏡圖就算了，但數字相關的事情還是寫成郵件吧……

喔……

那個～我想問一下，

仔細想想，這真的是Skype的問題嗎？

老實說，他至今的所作所為讓我沒辦法相信他。

076

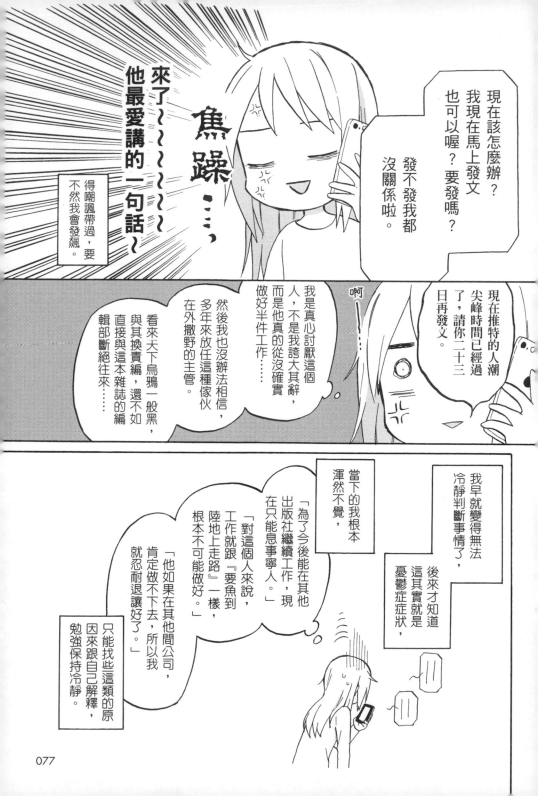

現在該怎麼辦？
我現在馬上發文也可以喔？要發嗎？

發不發我都
沒關係啦。

來了～～～～～～～
他最愛講的一句話～

焦躁

得嘲諷帶過，要
不然我會發飆。

現在推特的人潮
尖峰時間已經過
了，請你二十三
日再發文。

啊——

我是真心討厭這個
人，不是我誇大其辭，
而是他真的從沒確實
做好半件工作……

然後我也沒辦法相信，
與其換責編，多年來放任這種傢伙
在外撒野的主管。

看來天下烏鴉一般黑，
直接與這本雜誌的編
輯部斷絕往來……

我早就變得無法
冷靜判斷事情了，

後來才知道
這其實就是
憂鬱症症狀，

當下的我根本
渾然不覺，

「為了今後能在其他
出版社繼續工作，現
在只能息事寧人。」

「對這個人來說，
工作就跟『要魚到
陸地上走路』一樣，
根本不可能做好。」

「他如果在其他間公司，
肯定做不下去，所以我
就忍耐退讓好了。」

只能找些這類的原
因來跟自己解釋，
勉強保持冷靜。

077

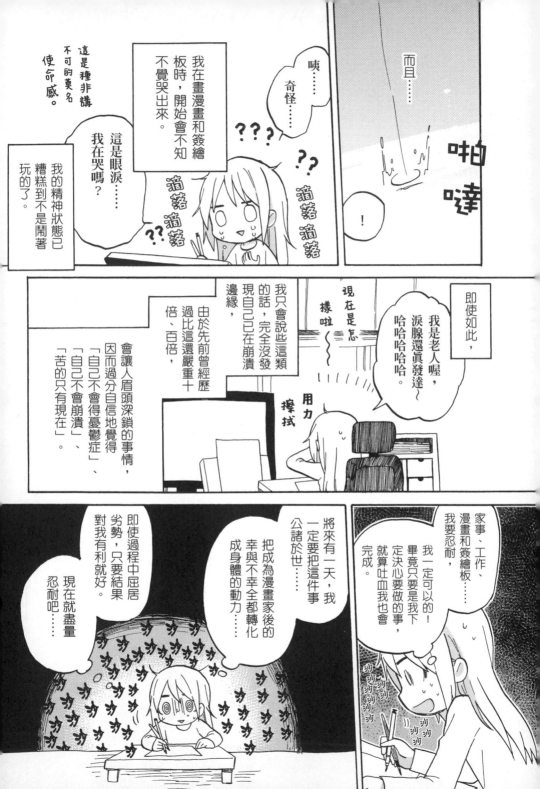

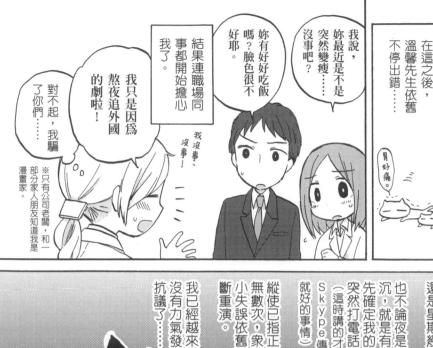

在這之後，溫馨先生依舊不停出錯……

胃好痛。

我說，妳最近是不是突然變瘦……沒事吧？

妳有好好吃飯嗎？臉色很不好耶。

結果連職場同事都開始擔心我了。

我只是因為熬夜追外國的劇啦！

對不起，我騙了你們……

我沒事、沒事！

※只有公司老闆，和一部分家人朋友知道我是漫畫家。

不管是幾點，還是星期幾，也不論夜是否已深沉，就是有人會不先確定我的狀況，突然打電話過來（這時講的才是用Skype傳訊息就好的事情）。

縱使已指正過無數次，眾多小失誤依舊不斷重演。

我已經越來越沒有力氣發火、抗議了……

斷線

佐倉　色@單行本第一集發售中 @sakura_shiki

我有點不想當漫畫家了

其實，我對這段時間的記憶很模糊，

回過神時，已經在推特上，

發文求助了。

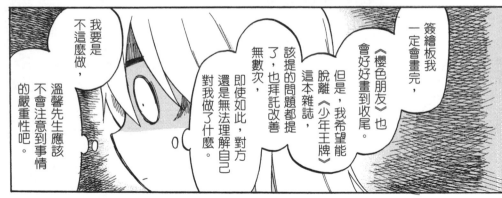

簽繪板我一定會畫完，《櫻色朋友》也會好好畫到收尾。

但是，我希望能脫離《少年王牌》這本雜誌了，該提的問題都提了，也拜託改善無數次，

即使如此，對方還是無法理解自己對我做了什麼。

溫馨先生應該不會注意到事情的嚴重性吧。

我要是不這麼做，

佐倉　色@單行本第一集發售中 @sakura_shiki

很抱歉，讓大家擔心了。
我想各位從上一則推文就已經察覺到，對我來說，放棄以畫漫畫為工作這個念頭，已經越來越堅定。簽繪板這件事只不過是個契機，一切都是因為這一年來不斷累積起來的不信任感。=>

080

 佐倉　色@單行本第一集發售中@sakura_shiki ⌄

=>我從現在住的地方要花好幾小時才能到東京，但對方會把要開會
這件事忘得一乾二淨。這件事還只是個開端。即使如此，我到今天
都沒發過一次飆。「我應該也在很多自己沒注意到的地方，造成對
方的困擾了吧」、「對方也有拚命協助我的時候」一直以來我都是
這樣告訴自己要忍耐。=>

↩ ⇄ ♥ �District

 佐倉　色@單行本第一集發售中@sakura_shiki ⌄

=>但對方就是不停、不停、不停地犯下類似的錯誤，
在他針對簽繪板數量統計結果鄭重道歉後，我因某個依舊沒有解決
的問題，覺得自己的忍耐已到極限。即使如此，接下來的兩個月我
還是會繼續忍耐，但真的是忍無可忍了。
我徹底無法信任這個人了=>

↩ ⇄ ♥ .ıl

 佐倉　色@單行本第一集發售中@sakura_shiki ⌄

=>我現在還無法確切掌握這個業界所謂的常識，但業界如果能容忍
他這一連串的行徑，那我還是把畫漫畫當興趣就好。我又不是非常
想賺錢，只是希望自己能全心全意投入一個，新手絕不可能獨自營
造出的環境與作品中。
就只是希望這樣而已。=>

↩ ⇄ ♥ .ıl

 佐倉　色@單行本第一集發售中@sakura_shiki ⌄

=>簽繪板我當然會畫完。至於《櫻色朋友》，就算沒這次的事情，
出版社也早就決定好何時刊登最終回了，不過我還是會好好畫到收
尾。然後我打算結束這份工作。
最後鄭重向替我加油的各位道歉，居然讓你們感到不快，真的很對
不起。

↩ ⇄ ♥ .ıl

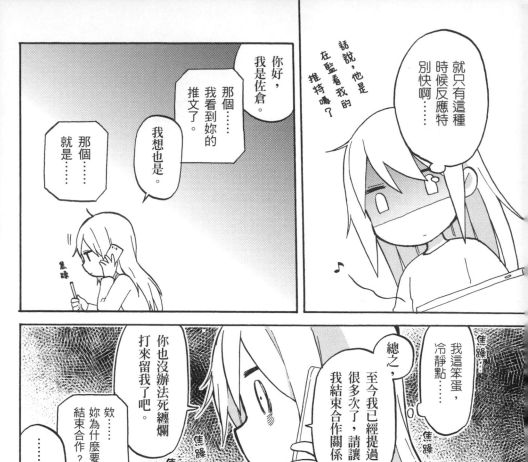

你好，我是佐倉。

那個……我看到妳的推文了。

我想也是。

那個……就是……

就只有這種時候反應特別快啊……

話說，他也是在監看我的推特嗎？

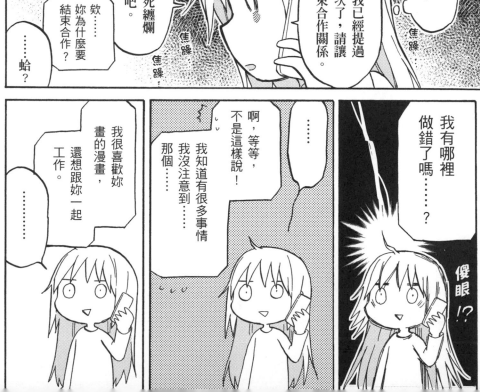

你也沒辦法死纏爛打來留我了吧。

欸……妳為什麼要結束合作？

……蛤？

總之，至今我已經提過很多次了，請讓我結束合作關係。

我這笨蛋，冷靜點……

焦躁……

焦躁……

焦躁……

我很喜歡妳畫的漫畫，還想跟妳一起工作。

……

……

啊，等等，不是這樣說！我知道有很多事情我沒注意到……那個……

……

我有哪裡做錯了嗎……？

傻眼!?

可惡……這傢伙真的很難處理。

那個 佐倉小姐？

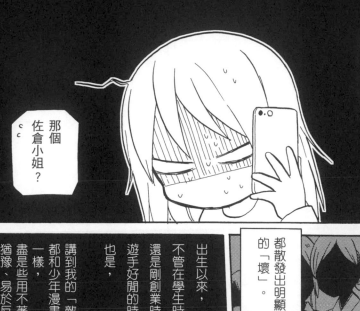

至今傷害我的人，

都散發出明顯的「壞」。

出生以來，不管在學生時代，還是剛創業的時候，遊手好閒的也是，

講到我的「敵人」都和少年漫畫一樣，盡是些用不著猶豫、易於反擊的人。

別人常說我「體貼」、「成熟」，

但我也是個普通人，若超過忍受範圍，被打當然會打回去。

只是我生氣的點和別人有些不同，忍耐度稍微高了些而已，

感到厭惡時，也會在必要時刻毫不留情地出手攻擊。

然後神經超大條到無法理解別人的心情……

他不是什麼壞人啊……

只是有點麼而已……

但是這個人，只會用這種手段來收拾殘局，

我從以前就對那種弱小的人沒輒，

會習慣性地對那樣的人非常好。

因為就像看到被雙親害慘的自己。

所以眼前若是有被罵到垂頭喪氣，

或嚇得提心吊膽、臉色的人，

過於看人臉色的人，

只要行徑不是太誇張，大部分的事情我都會忍讓。

對不起─

非常抱歉─

你喜歡─

甜點嗎？

還是酒呢？

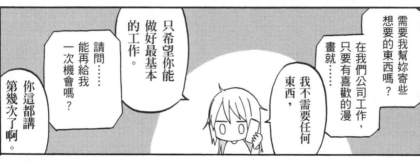

需要我幫妳寄些想要的東西嗎？

在我們公司工作，只要有喜歡的漫畫就……

我不需要任何東西，

只希望你能做好最基本的工作。

請問……能再給我一次機會嗎？

你這都講第幾次了啊。

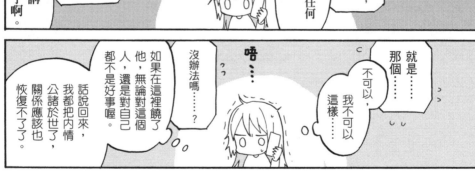

就是……那個……

不可以，我不可以這樣……

沒辦法嗎……？

唔……

如果在這裡饒了他，無論對這個人，還是對自己都不是好事喔。

話說回來，我都把內情公諸於世了，關係應該也恢復不了了。

請妳……和我一起出漫畫……

唔呢呢……

不好的地方我全都會改……

唔嗯……

真的很對不起……

……

第 5 章

畢竟是寶貴的作品，
當然得自己好好保護

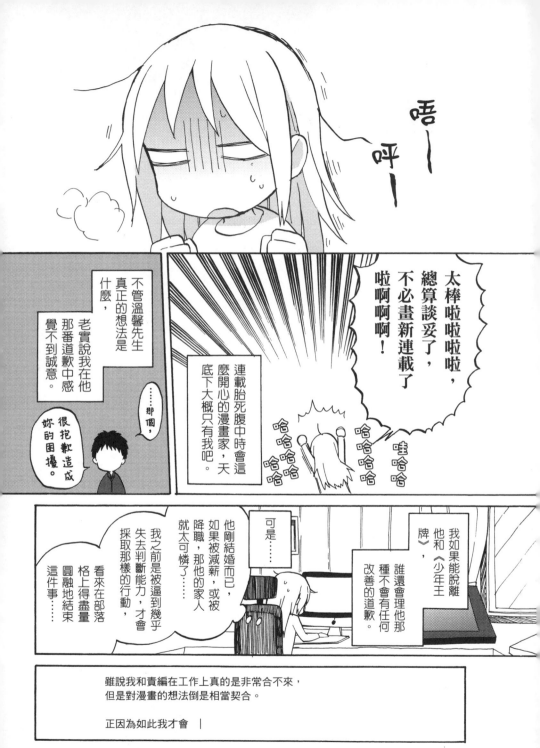

唔—
呼—

不管溫馨先生
真正的想法是
什麼，

老實說我在他
那番道歉中感
覺不到誠意。

太棒啦啦啦啦，
總算談妥了，
不必畫新連載了
啦啊啊啊！

連載胎死腹中時會這
麼開心的漫畫家，天
底下大概只有我吧。

……那個，

很抱歉造成
妳的困擾。

哈哈哈哈
哈哈哈哈
哈哈哈哈

哇哈哈哈

我如果能脫離
他和《少年王
牌》，

誰還會理他那
種不會有任何
改善的道歉。

可是……

他剛結婚而已，
如果被減薪，或被
降職，那他的家人
就太可憐了……

我之前是被逼到幾乎
失去判斷能力，才會
採取那樣的行動，

看來在部落
格上得盡量
圓融地結束
這件事……

雖說我和責編在工作上真的是非常合不來，
但是對漫畫的想法倒是相當契合。

正因為如此我才會 |

086

正因為如此我才會答應和他合作《櫻色朋友》這部作品，也才會忍耐到現在。
此次，我採用了這種方式表達意見，但對方也沒顧忌我是這樣的漫畫家，還跟我討論了新連載事宜。
雖然我回絕說「我暫時不接搞了」，
但萬一之後還有和現在這間出版社合作的機會，我還是會想和同一位責編搭檔。

只是，
我現在可以確確實實、清清楚楚地說
「我好一段時間都不會再和出版社合作了」。

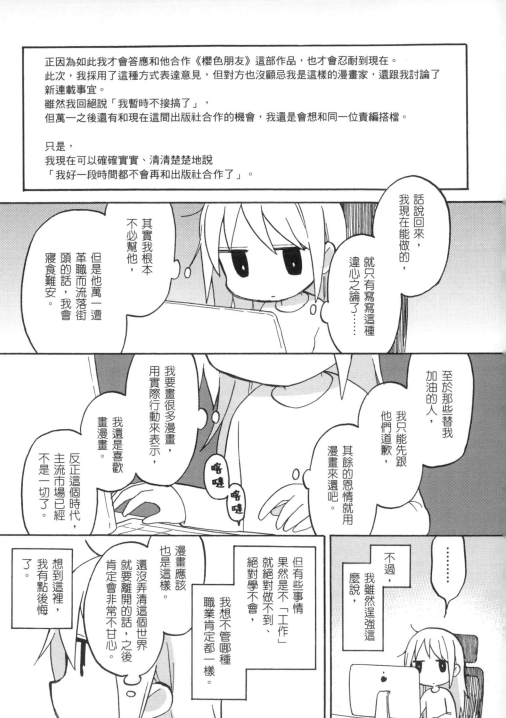

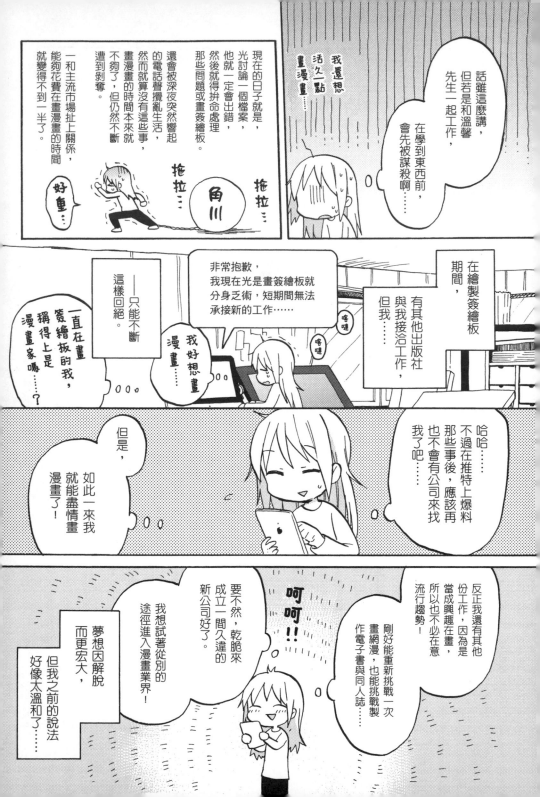

話雖這麼講，但若是和溫馨先生一起工作，在學到東西前，會先被謀殺啊……

我還想活久一點畫漫畫……

現在的日子就是，光討論一個檔案，他就一定會出錯，然後就得拼命處理那些問題或畫簽繪板。

還會被深夜突然響起的電話聲擾亂生活，然而就算沒有這些事，畫漫畫的時間本來就不夠了，但仍然不斷遭到剝奪。

一和主流市場扯上關係，能夠花費在畫漫畫的時間就變得不到一半了。

好重…

拖拉…

角川

拖拉…

在繪製簽繪板期間，有其他出版社與我接洽工作，但我……

非常抱歉，我現在光是畫簽繪板就分身乏術，短期間無法承接新的工作……

——只能不斷這樣回絕。

嗶嚕

我好想畫漫畫……

一直在畫簽繪板的我，稱得上是漫畫家嗎……？

哈哈……不過在推特上爆料那些事後，應該再也不會有公司來找我了吧……

但是，如此一來我就能盡情畫漫畫了！

反正我還有其他份工作，因為是當成興趣在畫，所以也不必在意流行趨勢！

剛好能重新挑戰一次畫網漫，也能挑戰製作電子書與同人誌……

呵呵！！

要不然，乾脆來成立一間久違的新公司好了。

我想試著從別的途徑進入漫畫業界！

夢想因解脫而更宏大，但我之前的說法好像太溫和了……

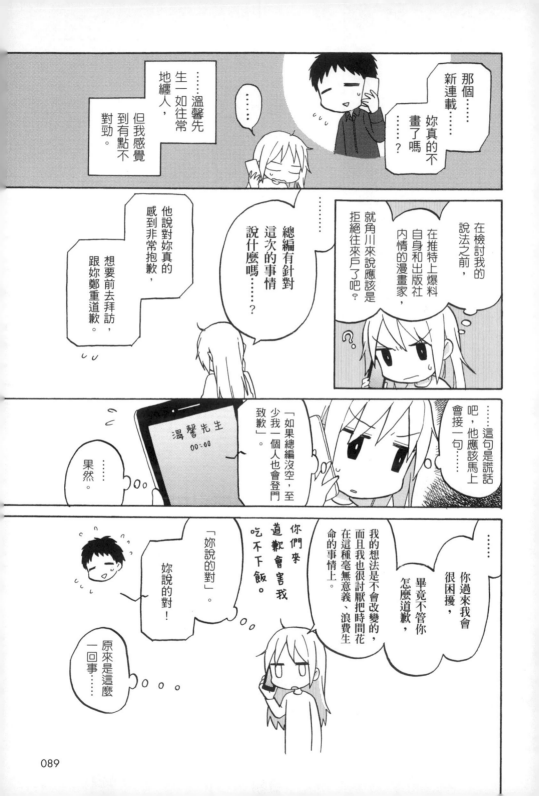

那個……新連載……妳真的不畫了嗎……？

……溫馨先生一如往常地纏人，但我感覺到有點不對勁。

……

在檢討我的說法之前，在推特上爆料自身和出版社內情的漫畫家，就角川來說應該是拒絕往來戶了吧。

總編有針對這次的事情說什麼嗎……？

他說對妳真的感到非常抱歉，想要前去拜訪，跟妳鄭重道歉。

……這句是謊話吧，他應該會馬上會接一句……

「如果總編沒空，至少我一個人也會登門致歉」。

果然……

渴馨先生
00:00

你過來我會很困擾，畢竟不管你怎麼道歉，我的想法是不會改變的，而且我也很討厭把時間花在這種毫無意義、浪費生命的事情上。

……

你們來道歉會害我吃不下飯。

「妳說的對」。

妳說的對！

原來是這麼一回事……

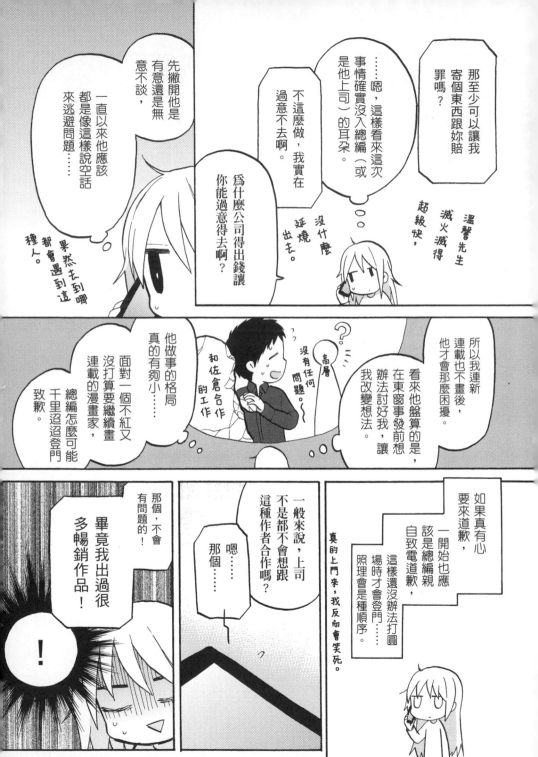

這傢伙真的猛耶！

居然把話講成這樣。

幹嘛跟我講這個!?

妳沒有實績沒關係，我有！我會讓上頭閉嘴的！

噗噗──喔──!!!

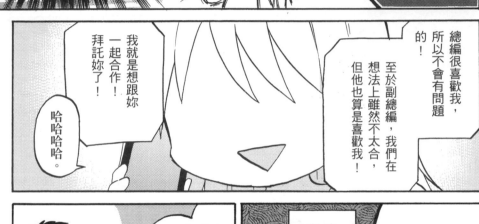

總編很喜歡我，所以不會有問題的！

至於副總編，我們在想法上雖然不太合，但他也算是喜歡我！

我就是想跟妳一起合作！拜託妳了！

哈哈哈哈哈。

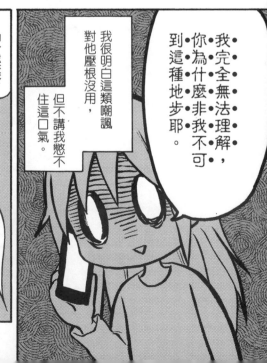

我・完・全・無・法・理・解・，你・為・什・麼・非・我・不・可・到這種地步耶。

我很明白這類嘲諷對他壓根沒用，但不講我憋不住這口氣。

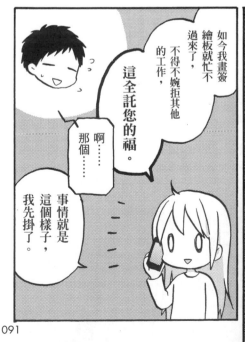

如今我畫簽繪板就忙不過來了，不得不婉拒其他的工作，

這全託您的福。

啊……那個……

事情就是這個樣子，我先掛了。

091

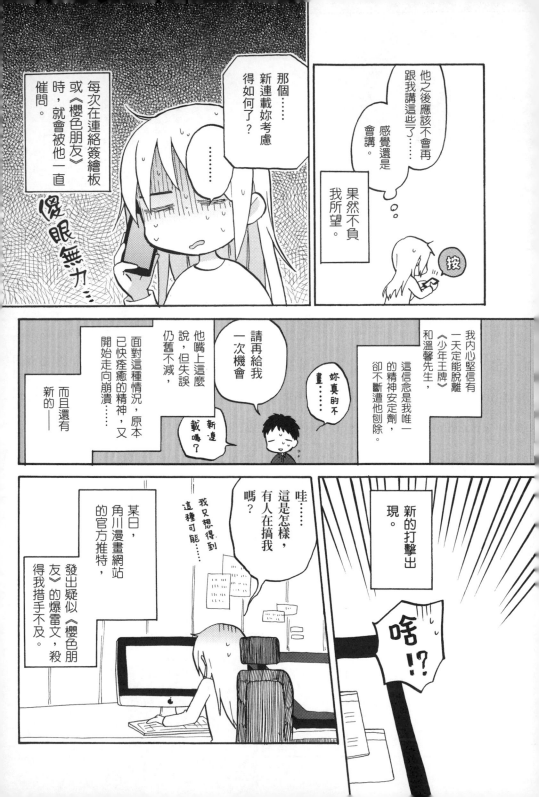

他之後應該不會再跟我講這些了……

感覺還是會講。

果然不負我所望。

按

那個……新連載妳考慮得如何了？

每次在連絡簽繪板或《櫻色朋友》時，就會被他一直催問。

傻眼無力…

我內心堅信有一天定能脫離《少年王牌》和溫馨先生，這信念是我唯一的精神安定劑，卻不斷遭他刨除。

妳真的不畫……

新連載嗎？

請再給我一次機會

他嘴上這麼說，但失誤仍舊不減，

面對這種情況，原本已快痊癒的精神，又開始走向崩潰……

而且還有——新的——

新的打擊出現。

啥!?

哇……這是怎樣，有人在搞我嗎？

我只想得到這種可能……

某日，角川漫畫網站的官方推特，發出疑似《櫻色朋友》的爆雷文，殺得我措手不及。

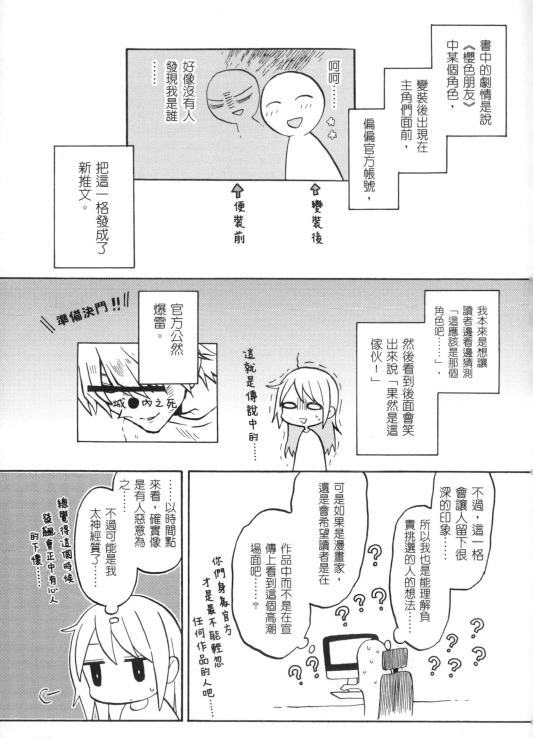

書中的劇情是說《櫻色朋友》中某個角色，

變裝後出現在主角們面前，偏偏官方帳號，

呵呵……

好像沒有人發現我是誰……

↑變裝後

↑便裝前

把這一格發成了新推文。

我本來是想讓讀者邊看邊猜測「這應該是那個角色吧……」，然後看到後面會笑出來說「果然是這傢伙！」

準備決鬥！！

官方公然爆雷。

城●內之死

這就是傳說中的……

不過，這一格會讓人留下很深的印象，所以我也是能理解負責挑選的人的想法……

可是如果是漫畫家，還是會希望讀者是在作品中而不是在宣傳上看到這個高潮場面吧……。

你們身為官方才是最不能輕忽任何作品的人吧……

……以時間點來看，確實像是有人惡意為之。

不過可能是我太神經質了……

總覺得這個時候，發瘋會正中有心人的下懷……

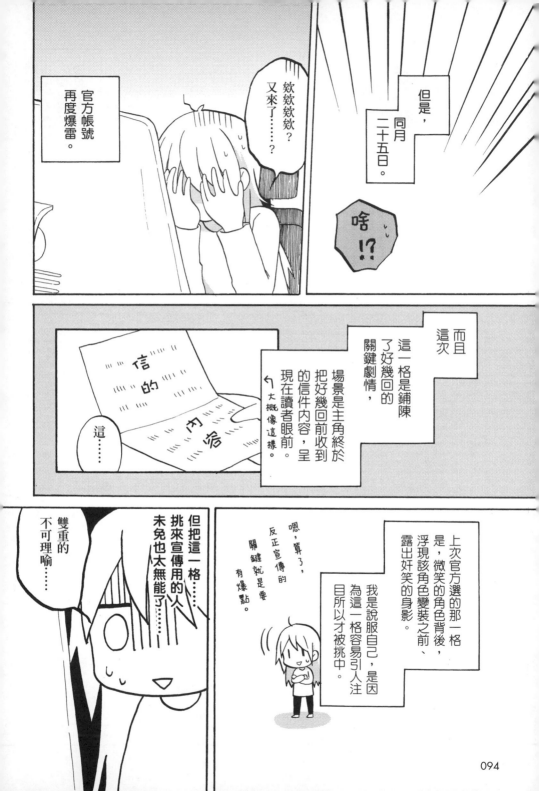

但是，同月二十五日。

啥!?

官方帳號再度爆雷。

欸欸欸欸？又來了……？

而且這次這一格是鋪陳了好幾回的關鍵劇情，

場景是主角終於把好幾回前收到的信件內容，呈現在讀者眼前。

↙大概像這樣。

信的內容

這……

上次官方選的那一格是，微笑的角色背後，浮現該角色變裝之前、露出奸笑的身影。

我是說服自己，是因為這一格容易引人注目所以才被挑中。

嗯，算了，反正宣傳就要關鍵就要有爆點。

但把這一格挑來宣傳用的人未免也太無能了……

雙重的不可理喻……

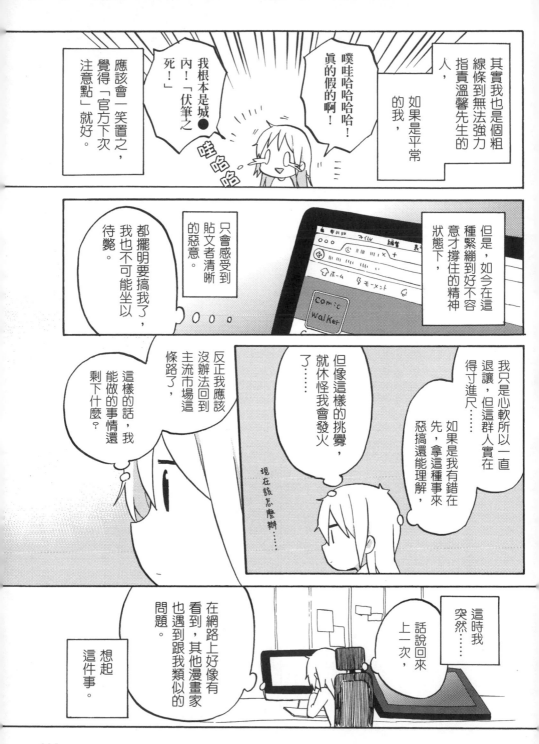

其實我也是個粗線條到無法強力指責溫馨先生的人，如果是平常的我，

噗哇哈哈哈哈哈！真的假的啊！

我根本是城●內！「伏筆之死！」

應該會一笑置之，覺得「官方下次注意點」就好。

哇啦啦

但是，如今在這種緊繃到好不容意才撐住的精神狀態下，

只會感受到貼文者清晰的惡意。

都擺明要搞我了，我也不可能坐以待斃。

Comic Walker

我只是心軟所以一直退讓，但這群人實在得寸進尺……

如果是我有錯在先，拿這種事來惡搞還能理解，

但像這樣的挑釁，就休怪我會發火了……

現在該怎麼辦……

反正我應該沒辦法回到主流市場這條路了，

這樣的話，我能做的事情還剩下什麼？

這時我突然……

話說回來上一次，

在網路上好像有看到，其他漫畫家也遇到跟我類似的問題。

想起這件事。

啊……這是我之前看過的漫畫作者……

這位作者是我都認識的知名漫畫家耶……

嗯……？？這這麼資深又知名的老師也碰到？這是嗯……？！

連資歷長久、畫過知名大作的漫畫家，都接連遭遇令人不忍卒睹的問題。

即使想和主管階層對話，但責編卻會從中阻撓，縱使主管階層實際出面，也只是讓事態更加惡化，等作者把事情透過部落格等公諸於世後才會處理，這就是現今的漫畫業界。

雖然每種職業都有類似問題……但現在這樣……

雖然我也看過有人要漫畫家別把內情寫到部落格，以免破壞其他人的夢想……但如果不公諸於世，最後崩潰的將會是漫畫家。

一個人想對抗社會上的知名企業時，即使問題很明顯是對方的錯，但若沒有超凡的覺悟和意志力根本不會是對手。我也深知企業有各種手段，三兩下就可以將個人打發掉。

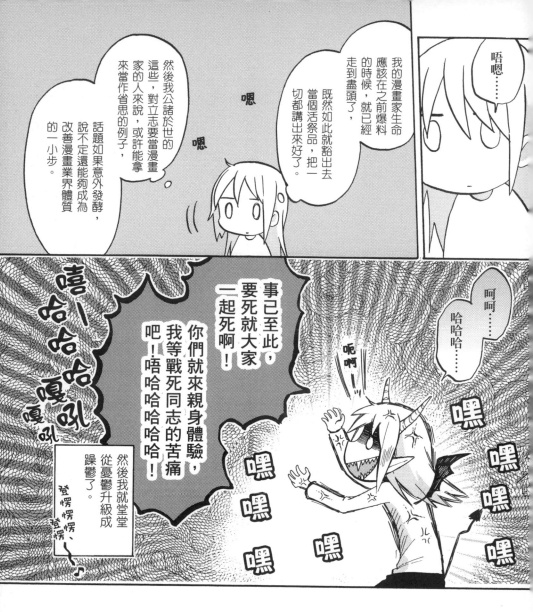

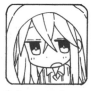

佐倉 色＠單行本第一集發售中＠sakura_shiki

無論是上一次也好，這一次也罷，真不知道ComicWalker是用什麼樣的基準，在挑選更新推特時用的那些圖像。
直接挑些惡意滿滿的還比較好。

佐倉 色@單行本第一集發售中@sakura_shiki

碰到一連串的問題後，現在來這招，正因為是我憧憬過的工作，所以在憤怒之前，先感受到的是空虛……是我太執著了嗎？我只是踏踏實實地在努力畫畫而已。我現在已經搞不清楚我心裡究竟是什麼感覺了。

↩ ⇄ ♥ ⠿

佐倉 色@單行本第一集發售中@sakura_shiki

到底是對方認為我會笨到不會察覺？
還是我真的就是笨到不會發現？
畢竟是特地拿了這部作品最後一頁的其中一格來用，
會這樣挑選，一定有理由的吧？
別跟我說只是隨便挑挑喔？
我再重複一次，你們是特地挑了這部作品最後一頁的其中一格來用吧？

↩ ⇄ ♥ ⠿

佐倉 色@單行本第一集發售中@sakura_shiki

先前本以為所有事情都已告一段落，所以撤除了部落格中一連串的文章，但現在判斷，雙方在徹底切割乾淨之前，事情都不算了結，因此我就把文章全都重新上傳到部落格了。
之前覺得他們都已道歉……所以打算重新審視這一切，然而現在好想痛打這麼想的自己。就算畫得不好、技巧拙劣，這些依然是我寶貴的作品，當然得自己好好保護。

↩ ⇄ ♥ ⠿

我就這樣在部落格上，公開了一連串的事情。

要死不會只有死我一個！！要死不會只有死我一個！！呼哈哈哈哈

第6章

絕對不是
未經授權轉載！！

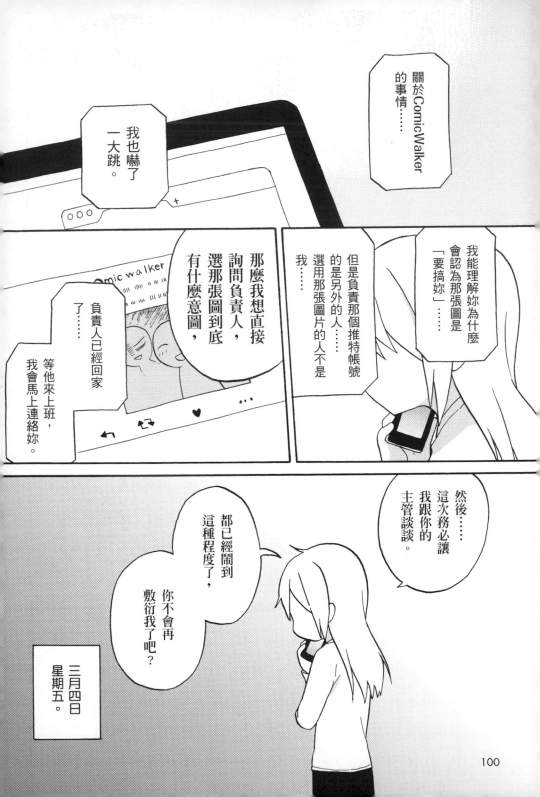

關於ComicWalker的事情……

我也嚇了一大跳。

那麼我想直接詢問負責人，選那張圖到底有什麼意圖，

負責人已經回家了……等他來上班，我會馬上連絡妳。

但是負責那個推特帳號的是另外的人……選用那張圖片的人不是我……

我能理解妳為什麼會認為那張圖是「要搞妳」……

然後……這次我跟你的主管務必讓我談談。

都已經鬧到這種程度了，你不會再敷衍我了吧？

三月四日星期五。

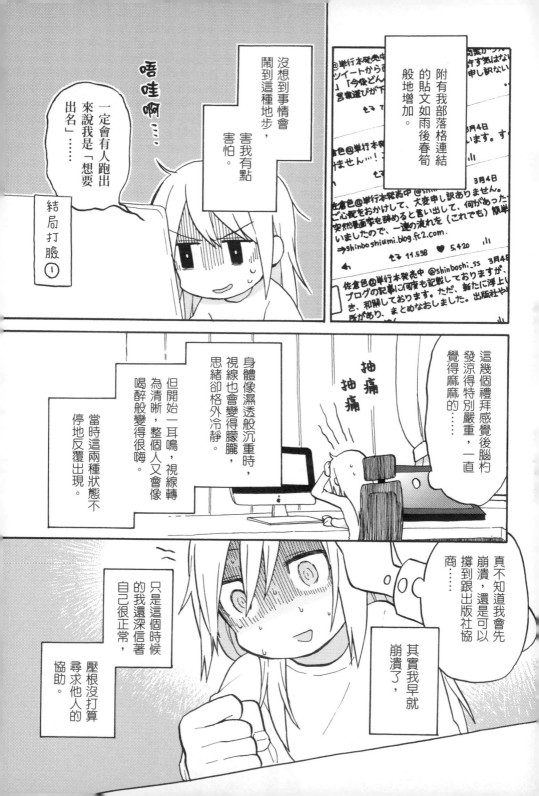

唔哇啊···

一定會有人跑出來說我是「想要出名」·····

結局打臉①

沒想到事情會鬧到這種地步，害我有點害怕。

附有我部落格連結的貼文如雨後春筍般地增加。

這幾個禮拜感覺後腦杓發涼得特別嚴重，一直覺得麻麻的·····

抽痛
抽痛

身體像濕透般沉重時，視線也會變得朦朧，思緒卻格外冷靜。

但開始一耳鳴，視線轉為清晰，整個人又會像喝醉般變得很嗨。

當時這兩種狀態不停地反覆出現。

只是這個時候的我還深信著自己很正常，壓根沒打算尋求他人的協助。

真不知道我會先崩潰，還是可以撐到跟出版社協商·····

其實我早就崩潰了，

若提出問題能改善現況就好了……

目的看起來合情合理。

唔哈哈哈哈

但是相對地，拜託，我不想再跟溫馨先生有任何牽扯，好想逃得遠遠的。

若不這麼做，遑論要跟角川協商了，自己還會糊里糊塗地被迫配合新連載。

這樣的想法也非常強烈。

溫馨先生看起來雖然是個一犯錯就幹勁全失的編輯，

但我覺得他肯定很自負地認為自己是個為了漫畫家而努力不懈、幹勁十足的編輯。

其實……

只要是為了漫畫家，我什麼都願意做！

只要是為了漫畫家，我用盡手段也要讓作品暢銷！

他常說這種話。

但……

他只是把隨便想到的、幾乎無規劃的想法，整個丟給漫畫家去處理，

即使出了問題，也只會露出一副「我已盡責」的表情。

成堆的工作

請加油

你是不會幫忙喔!!

主流市場的漫畫家沒了編輯，確實會活不下去，

然而他只會請請客、送送東西，盡提供毫無助益的協助，

更何況還會扯人後腿，這樣能稱得上是編輯嗎？

我之前已經拜託他改進那麼多次，然後積怨爆發後，他依然故我。

我這次非得這麼做，

溫馨先生才有辦法理解自己一直以來的所作所為，

要不然我根本無法逃離他。

為了逃離溫馨先生，我只能把一切公諸於世。

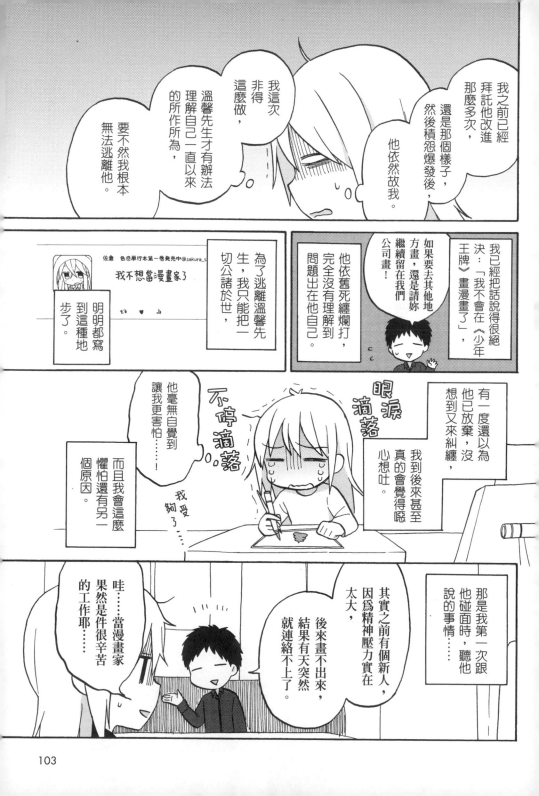

佐倉 色@単行本第一巻発売中@sakura_s

我不想當漫畫家了

明明都寫到這種地步了。

我已經把話說得很絕決：「我不會在《少年王牌》畫漫畫了」，還是請妳繼續留在我們公司畫！

他依舊死纏爛打，完全沒有理解到問題出在他自己。

有一度還以為他已放棄，沒想到又來糾纏，我到後來甚至想到又覺得噁心想吐。

他毫無自覺到讓我更害怕……！

而且我會這麼懼怕還有另一個原因。

眼淚滴落

不停滴落

我受夠了

我夠了

那是我第一次跟他碰面時，聽他說的事情……

其實之前有個新人，因為精神壓力實在太大，後來畫不出來，結果有天突然就連絡不上了。

哇……當漫畫家果然是件很辛苦的工作耶……

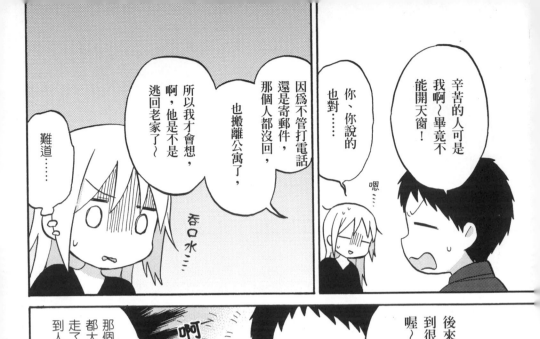

難道⋯⋯

啊，他是不是逃回老家了～

所以我才會想

那個人都沒回，也搬離公寓了～

因為不管打電話還是寄郵件

也搬離公寓了⋯⋯

你、你說的也對⋯⋯

嗯⋯⋯

辛苦的人可是我啊～畢竟不能開天窗！

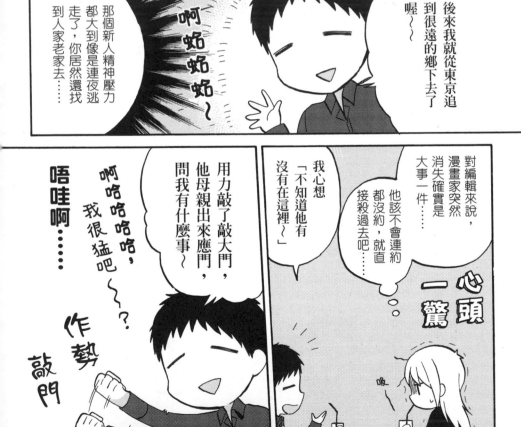

那個新人精神壓力都大到像是連夜逃走了，你居然還找到人家老家去⋯⋯

啊喵喵喵～

後來我就從東京追到很遠的鄉下去了喔～

對編輯來說，漫畫家突然消失確實是大事一件⋯⋯

他該不會連約都沒約，就直接殺過去吧⋯⋯

我心想「不知道他有沒有在這裡～」

心頭一驚

用力敲了敲大門，他母親出來應門，問我有什麼事～

啊哈哈哈哈，我很猛吧～～？

唔哇啊⋯⋯

作勢敲門

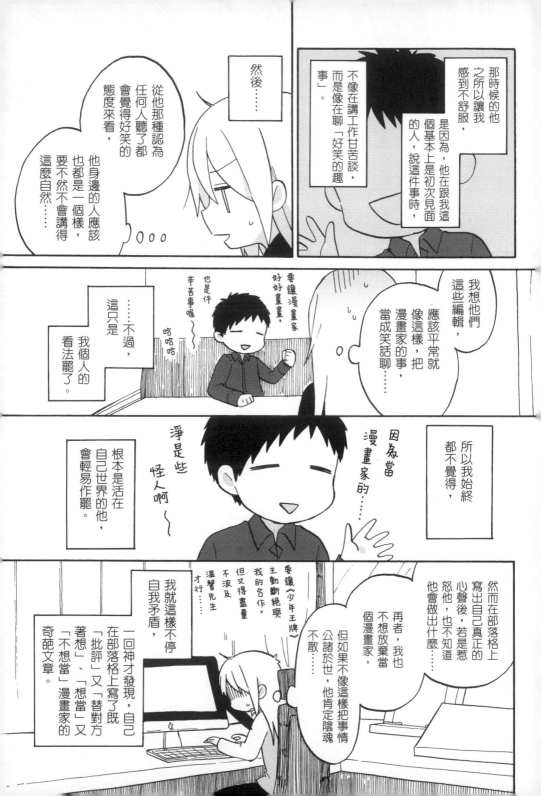

那時候的他之所以讓我感到不舒服，是因為，他在跟我這個基本上是初次見面的人，說這件事時，不像在講工作甘苦談，而是像在聊「好笑的趣事」。

然後……

從他那種認為任何人聽了都會覺得好笑的態度來看，他身邊的人應該也都是一個樣，要不然不會講得這麼自然……

哈哈哈

辛苦事喔～

也是件

要讓漫畫家好好畫漫畫，

我想他們這些編輯，應該平常就像這樣，把當漫畫家的事，當成笑話聊……

……不過，這只是我個人的看法罷了。

所以我始終都不覺得……

因為當漫畫家的……

淨是些怪人啊～

根本是活在自己世界的他，會輕易作罷。

然而在部落格上寫出自己真正的心聲後，若是惹怒他，也不知道他會做出什麼……

再者，我也不想放棄當個漫畫家，但如果不像這樣把事情公諸於世，他肯定陰魂不散……

要讓《少年王牌》主動斷絕與我的合作，但又得盡量不波及溫馨先生才行……

我就這樣不停自我矛盾，

一回神才發現，自己在部落格上寫了既「批評」又「替對方著想」、「不想當」又「想當」漫畫家的奇葩文章。

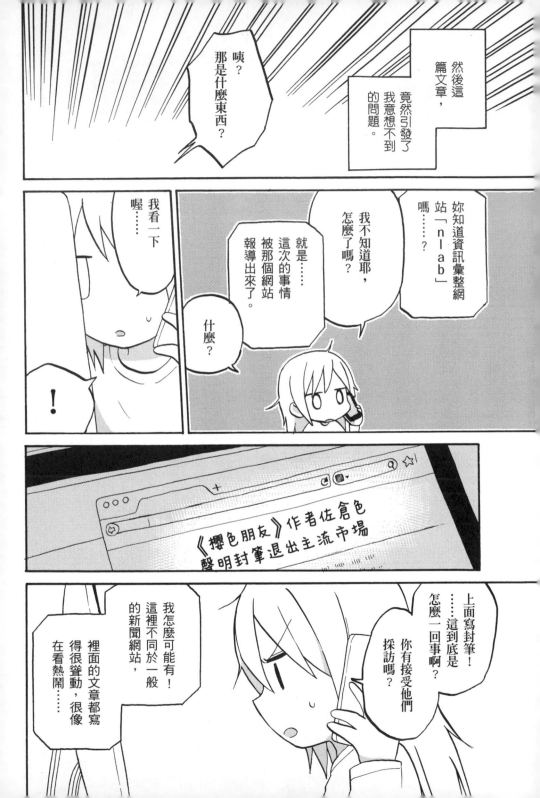

然後這篇文章，竟然引發了我意想不到的問題。

咦？那是什麼東西？

妳知道資訊彙整網站「nlab」嗎……？

我不知道耶，怎麼了嗎？

就是……這次的事情被那個網站報導出來了。

什麼？

喔……我看一下。

！

《櫻色朋友》作者佐倉色色聲明封筆退出主流市場

……這到底是怎麼一回事啊？你有接受他們採訪嗎？

上面寫封筆！

我怎麼可能有！這裡不同於一般的新聞網站，裡面的文章都寫得很聳動，很像在看熱鬧……

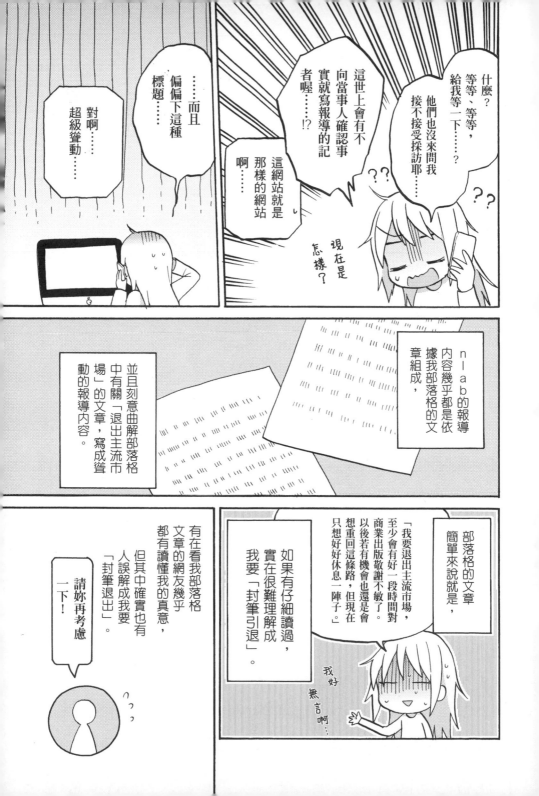

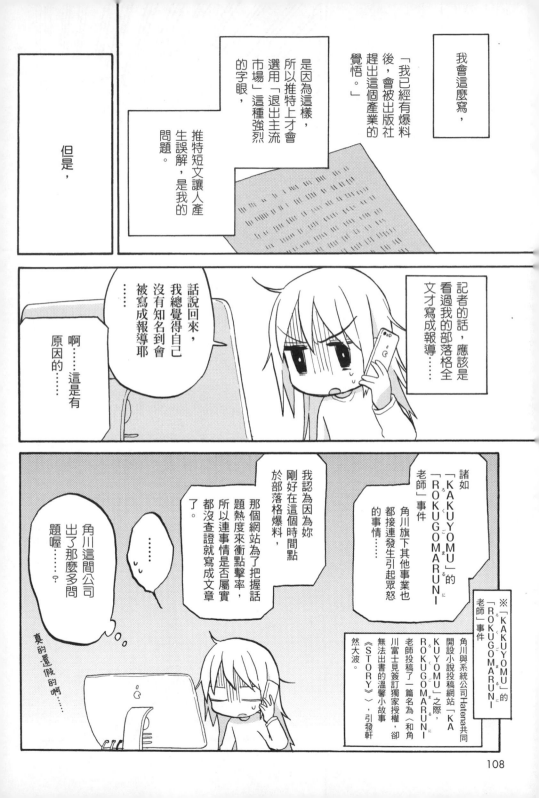

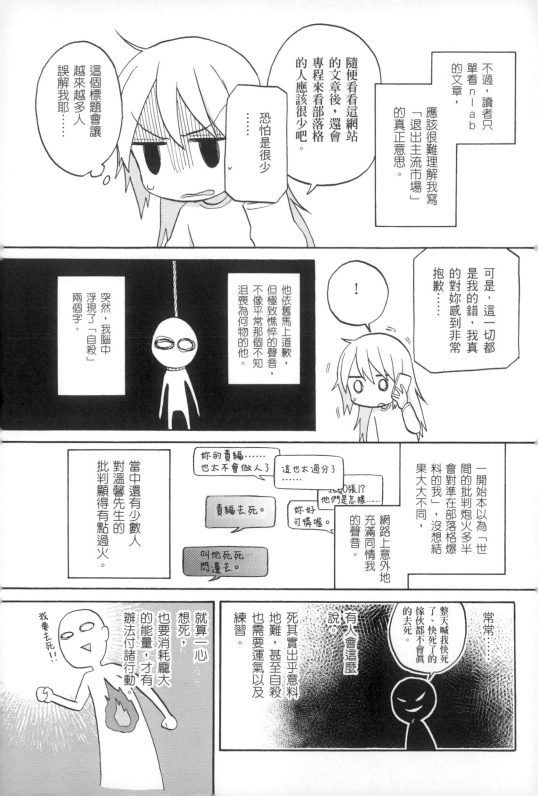

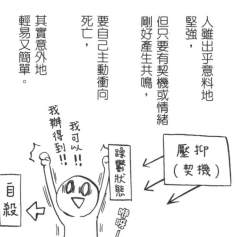

人雖出乎意料地堅強，

但只要有契機或情緒剛好產生共鳴，要自己主動衝向死亡其實意外地輕易又簡單。

壓抑（契機）

躁鬱狀態

我可以!!

我辦得到!!

呼呼

自殺

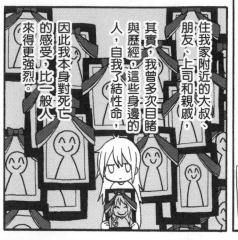

住我家附近的大叔、朋友、上司和親戚，我曾多次目睹與經歷，這些身邊的人，自我了結性命。

其實，因此我本身對死亡的感受，比一般人來得更強烈。

所以對我來說，腦中浮現「自殺」兩字，並不是什麼語言上的誇飾。

可是⋯⋯這時候退讓的話，問題又會回到原點⋯⋯

不過⋯⋯

這張圖也被他們隨便拿來用了耶⋯⋯

嗯？

那張喔⋯⋯

煩躁煩躁

唔——嗯

唔——嗯

⋯⋯發動攻擊的人畢竟是我，所以我也得擔負一點人道責任⋯⋯吧。

我的遭遇雖然很悲慘，但我也從沒想要逼他去死⋯⋯

這個世界上，我真的希望對方能去死的就只有一個人。

110

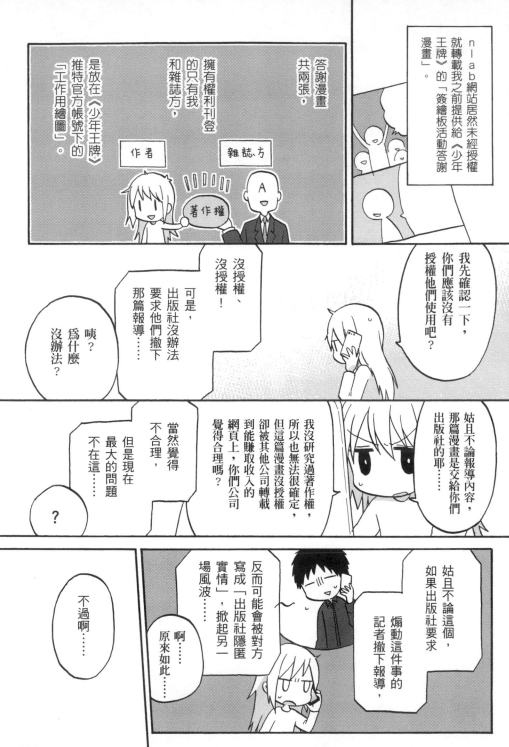

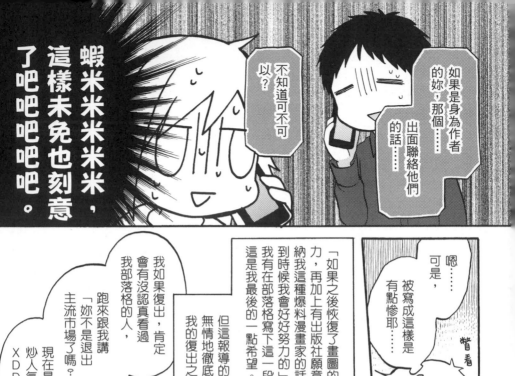

蝦米米米米米，這樣未免也刻意了吧吧吧吧吧。

不知道可不可以？

如果是身為作者的妳，那個……出面聯絡他們的話……

嗯……可是，被寫成這樣是有點慘耶……

瞥看

「如果我之後恢復了畫圖的動力，再加上有出版社願意接納我這種爆料漫畫家的話，到時候我會好好努力的」，我有在部落格寫下這一段話，這是我最後的一點希望。

但這報導的標題無情地徹底斷絕我的復出之路。

我如果復出，肯定會有認真看過我部落格的人，跑來跟我講「妳不是退出主流市場了嗎？現在是在故意炒人氣喔ＸＤＤＤ」

唉──

結局打臉②

……嗯？這篇報導的最後，有寫「筆者去電詢問《少年王牌》編輯部時，責任編輯不在位子上」……

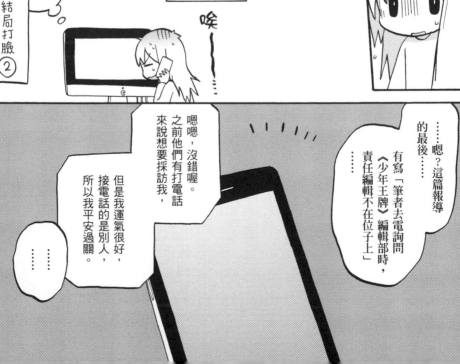

嗯嗯，沒錯喔。之前他們有打電話來說想要採訪我，

但是我運氣很好，接電話的是別人，所以我平安過關。

……

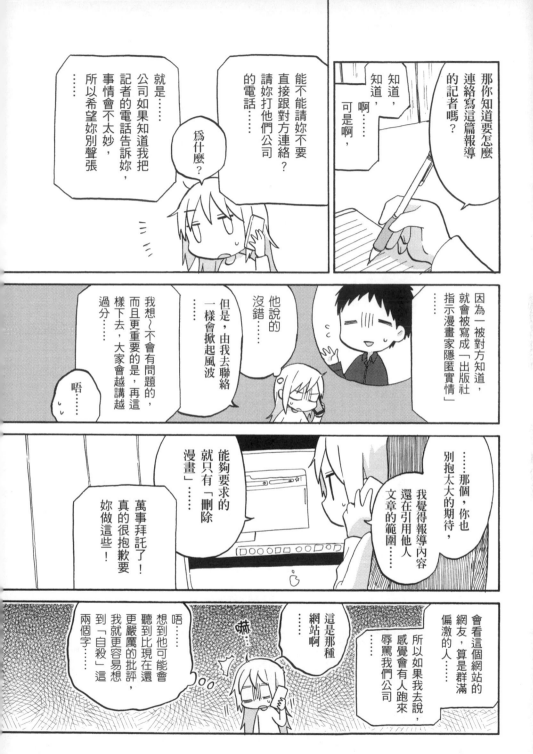

就是⋯⋯
公司如果知道我把
記者的電話告訴妳，
事情會不太妙，
所以希望妳別聲張⋯⋯

能不能請妳不要
直接跟對方連絡？
請妳打他們公司
的電話⋯⋯

為什麼？

那你知道要怎麼
連絡寫這篇報導
的記者嗎？

知道，
知道，
啊⋯⋯
可是啊，

他說的
沒錯⋯⋯

但是，由我去聯絡
一樣會掀起風波⋯⋯

我想～不會有問題的，
而且更重要的是，再這
樣下去，大家會越講越
過分⋯⋯

唔⋯⋯

因為一被對方知道，
就會被寫成「出版社
指示漫畫家隱匿實情」

⋯⋯那個，你也
別抱太大的期待，
我覺得報導內容
還在引用他人
文章的範圍⋯⋯

能夠要求的
就只有「刪除
漫畫」⋯⋯

萬事拜託了！
真的很抱歉要
妳做這些！

會看這個網站的
網友，算是群滿
偏激的人⋯⋯

所以如果我去說，
感覺會有人跑來
辱罵我們公司⋯⋯

這是那種
網站啊⋯⋯

嚇⋯⋯

唔⋯⋯
想到他可能會
聽到比現在還
更嚴厲的批評，
我就更容易想
到「自殺」這
兩個字⋯⋯

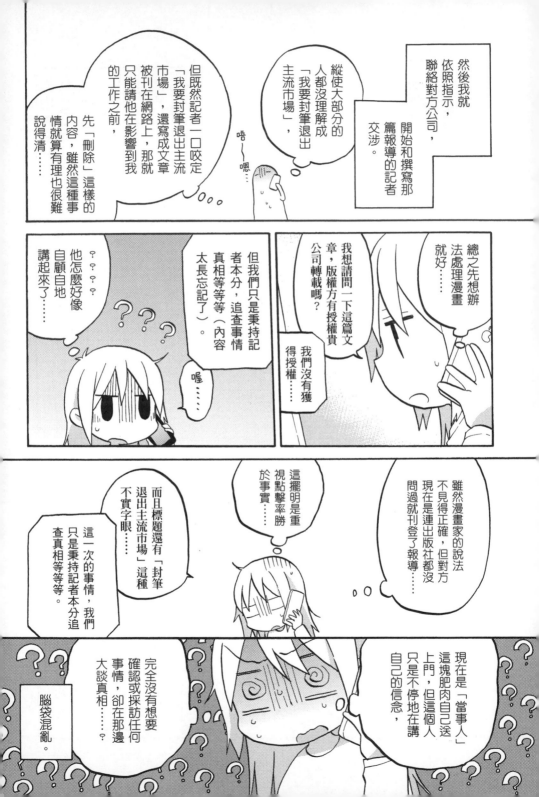

然後我就依照指示，聯絡對方公司，開始和撰寫那篇報導的記者交涉。

縱使大部分的人都沒理解成「我要封筆退出主流市場」，

但既然記者一口咬定「我要封筆退出主流市場」，還寫成文章被刊在網路上，那就只能請他在影響到我的工作之前，

先「刪除」這樣的內容，雖然這種事情就算有理也很難說得清……

嗯～～嗯…

總之先想辦法處理漫畫就好……

我想請問一下這篇文章，版權方有授權貴公司轉載嗎？

我們沒有獲得授權……

但我們只是秉持記者本分，追查事情真相等等等（內容太長忘記了）。

喔……

他怎麼好像自顧自地講起來了……

???

雖然漫畫家的說法不見得正確，但對方現在是連出版社都沒問過就刊登了報導……

這擺明是重視點擊率勝於事實……

而且標題還有「封筆退出主流市場」這種不實字眼……

這一次的事情，我們只是秉持記者本分追查真相等等等。

完全沒有想要確認或採訪任何事情，卻在那邊大談真相……？

現在是「當事人」這塊肥肉自己送上門，但這個人只是不停地在講自己的信念，

腦袋混亂。

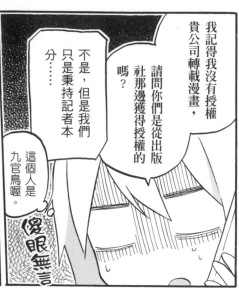

我記得我沒有授權貴公司轉載漫畫，請問你們是從出版社那邊獲得授權的嗎？

不是，但是我們只是秉持記者本分……

這個人是九官鳥喔。

優眼無言

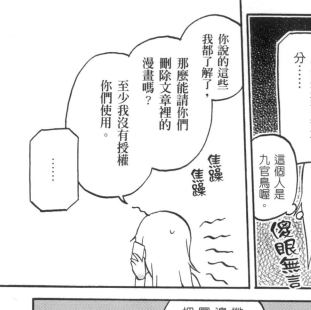

你說的這些，我都了解了，那麼能請你們刪除文章裡的漫畫嗎？

至少我沒有授權你們使用。

……

焦躁 焦躁

……我和總編討論後，再跟妳連絡。

撇開雜誌那邊，我這邊明明只要求他們把圖刪掉，也完全不會把事情鬧大……

我不懂為何一拜託他們刪圖，他們就跟我大談當記者的信念……還好這段費解的交涉就到此告一段落。

另一方面，就如溫馨先生先前擔心的，

推特上搞不清楚狀況就開罵的人，慢慢變多了。

反正是妳硬要去東京的吧，我想編輯也很困擾吧。

看到廢物不痛罵一頓直接原諒根本不配活在這個社會。所以我說妳是智障嗎？

這些人明顯沒看過我的部落格。

這類尖銳的言論大概占了整體留言的一成，但就算只有這樣，對已被溫馨先生弄到快發瘋的我來說，仍是股非常沉重的壓力。

唔呃…

我在部落格上公開寫這些文章後，大多數網友感受到是，

「這是個被搞到快發瘋，不知該如何是好的人」。

感覺看編會說「誰叫妳是新人」就帶過這一切。

我覺得最好的辦法是去找同行聊一聊。

請妳先好好睡一覺。

大多數人都是以儘量委婉的口吻規勸我、給我意見，所以我才沒有真的崩潰。

這種事情去到哪都會碰到，妳別太在意。

但是，連這類安慰我的話語，

為什麼會被這種稀鬆平常的事情搞到快發瘋？妳是不是太脆弱了？都是因為太脆弱的關係喔。

都會被我解讀成這樣，我的心中已無半點餘裕，還失去了正常。

別想太多喔。

在這期間，

妳不適合當自由工作者。

被打還不知打回去的話，根本不夠格當自由工作者。

對不起。

我又被這種旁人觀點大大影響了腦袋再度陷入了大混亂。

現今網路有許多展現自我的空間，所以近來有越來越多的專業編輯，會主動跟不熟悉漫畫產業生態的新手畫家主動聯繫。

然而會與什麼樣的編輯合作，都是取決於運氣，但新人和出版社的溝通窗口就只有編輯。

而且，漫畫家這個職業容易變得獨來獨往，很難接收到責編之外其他人意見。

特別是合約或金錢方面的事情，需要耗費很多時間與同行來往，才能放心地和他們討論這些事情。

再者，在漫畫業界裡，不簽合約根本是約定俗成。

所以我還滿疑惑，漫畫家這個職業到底能不能算是一般認為的「自由工作者」。

真是抱歉，又全都都是字了。

實際上，我是在成年後才在網路上公開自己的漫畫作品，僅僅八個月就誤打誤撞成了正式的漫畫家。別說有能夠討論問題的對象了，甚至連喜歡漫畫的同好都沒有。

初次見面，你好。

你好—

我從技術、人際關係、業界常識到業界氣氛一概不知，完全是從零開始起步，

但是唯一的同伴，豈止沒有傳授相關經驗，還拿石頭從背後扔我。

Sakurashiki
等級 1
HP 15
MP 0

E 琨棒
E 布衣

我—手

即使如此，我還是告訴自己「選擇這條路的人是我」勉強堅持下去。

但是他沒給我半點逃走的機會，用半哄半騙的方式，讓我揹起大包袱，當我揹得既然都要被搞垮，被搞垮要拚一下時，那就谽出去拚一下時。

他如果自暴自棄，放下這個大包袱，一副事不關己地逃開。

我為了保全自己，就會被不了解內情的其他出版社或讀者，蓋上「佐倉色是個沒有責任感的畫家」此烙印。

如此一來，我就再也接不到工作了。

嗚—

欸—嘿

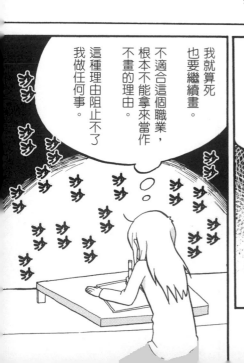

既然不適合，就不要再畫了。

好人不長命。

正經過活的人反而吃大虧。

為了反抗這一切，就一定要拚死向外界求援嗎……？

我就算死也要繼續畫。

不適合這個職業。根本不能拿來當作不畫的理由。

這種理由阻止不了我做任何事。

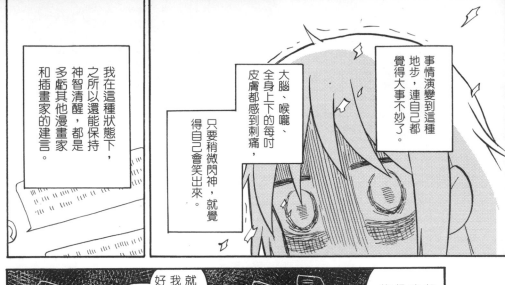
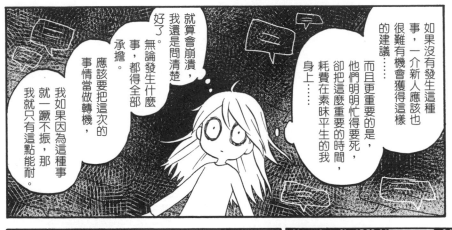
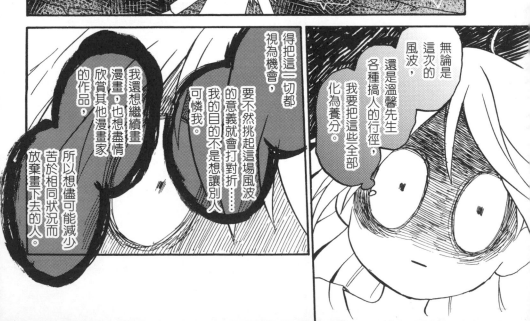

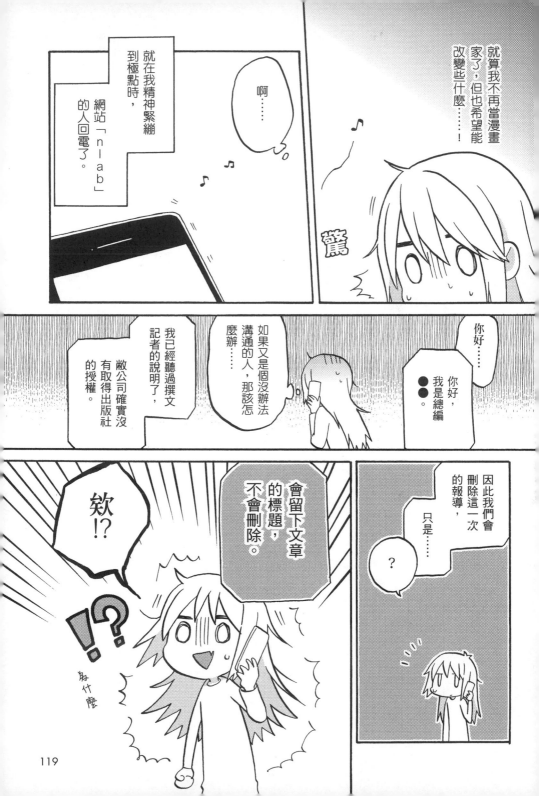

就算我不再當漫畫家了，但也希望能改變些什麼……！

啊……

就在我精神緊繃到極點時，網站「n－ab」的人回電了。

你好……
●●，我是總編。

如果我又是個沒辦法溝通的人，那該怎麼辦……

我已經聽過撰文記者的說明了，
敝公司確實沒有取得出版社的授權。

因此我們會刪除這一次的報導，

只是……
？

會留下文章的標題，不會刪除。

欸!?

!?
說什麼

119

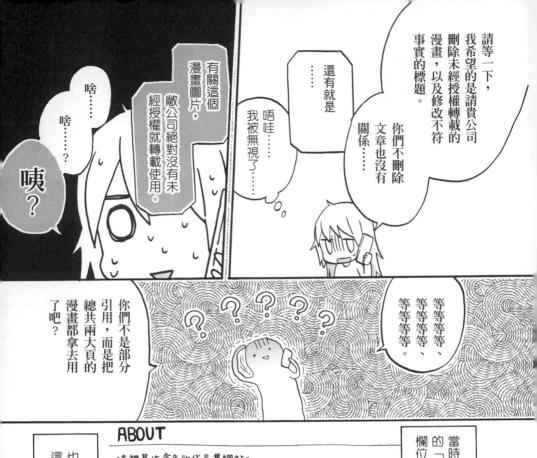

ABOUT

這裡是佐倉色的作品集網站。
此網站刊出的所有文字、圖像等，未經本人之同意或授權，禁止以任何形式複製、轉載。
@2014 shiki sakura. No reproduction or republication written permission.

佐倉 色 @單行本第一集發售中　@sakura_shiki
我的訴求就是屬於我的東西。
我不希望藉由他人之口來幫我說話，
因此還請看文的推友請勿轉載或寫成報導。

漫畫是刊登在推特、pixiv和FC2，對方（應該）不可能直接用連結顯示出我或《少年王牌》上傳的圖片，應該是自己下載儲存後，再自己上傳到公開的網路空間。

答謝漫畫總共有兩頁，這兩頁被對方完完整整地刊了出來，所以我是有點懷疑這樣能不能算是引用，但是我不是很了解正確的界定基準，

懂的人還請教教我。

其實我還在學習著作權的相關知識，目前根本是幾近無知的狀態。

雖然有一點一點地在學習，但要解釋這種狀況……還太難……

而且……

讀這些雖然很有趣，但超級花時間。

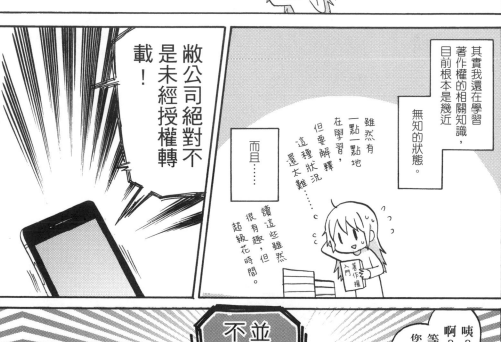

敝公司絕對不是未經授權轉載！

咦？
啊？
等等……您是什麼……

敝公司

是怎撈!?

大聲!!

並不是

未經授權的轉載！

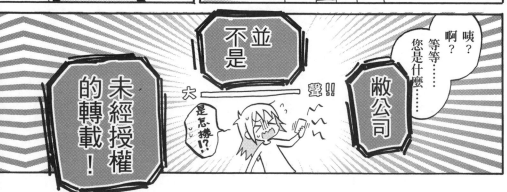

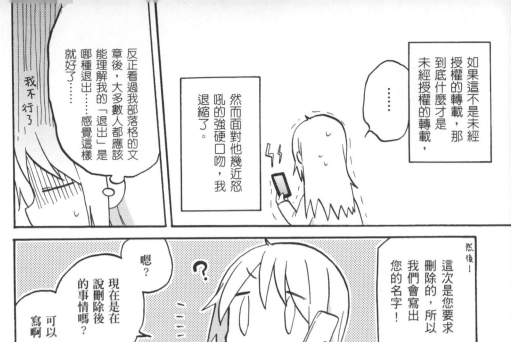

如果這不是未經授權的轉載，那到底是什麼才是未經授權的轉載，

……

然而面對他幾近怒吼的強硬口吻，我退縮了。

反正看過我部落格的文章後，大多數人都應該能理解我的「退出」是哪種退出……感覺這樣就好了……

我不行了！

然後，這次是您要求刪除的，所以我們會寫出您的名字！

嗯？

？

現在是在說刪除後的事情嗎？

可以寫啊。

真的可以？我們會寫成「佐倉老師主動要求刪除漫畫」喔？

？？？

可以寫啊，畢竟這是事實，寫沒有關係。

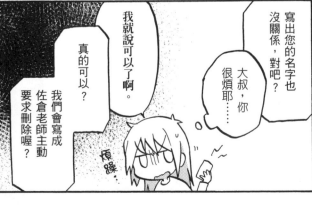

寫出您的名字也沒關係，對吧？

大叔，你很煩耶……

我就說可以了啊。

真的可以？我們會寫成佐倉老師主動要求刪除喔？

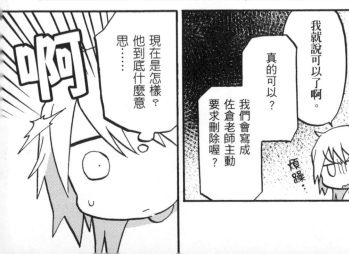

啊啊

現在是怎樣？他到底什麼意思……

欸……？

他該不會是……

要用這個威脅我……？

我……？

……之類的……？

沒關係，儘管寫……

然後標題的……

我知道了！

嗒鏘!!

？？？？？

那個……這件事難道就這樣解決了……？

感覺事情不會這麼簡單……他們肯定還會連絡我吧。

嘟嘟——

……

嘟——

嘟——

我硬把事情往好的方向想，藉此讓心裡好過一些。

123

總之，先來想辦法處理推特和pｉｘｉｖ上的留言吧……

我知道人需要時間才能冷靜，

但網友在推特上對我那些發言的反應，實在遠超乎我所料。

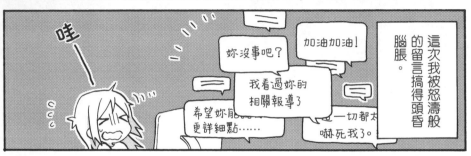

哇——

妳沒事吧？

加油加油！

我看過妳的相關報導了

希望妳能說得更詳細點……

一切都太嚇死我了。

這次我被怒濤般的留言搞得頭昏腦脹。

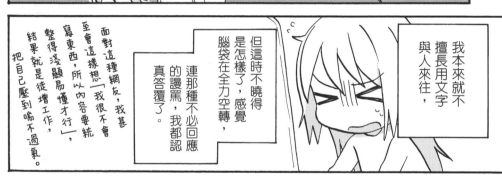

面對這種網友，我甚至會這樣想「我很不會寫東西，所以內容要統整得淺顯易懂才行」，結果就是徒增工作，把自己壓到喘不過氣。

但這時不曉得是怎樣了，感覺腦袋在全力空轉，連那種不必回應的謾罵，我都認真答覆了。

我本來就不擅長用文字與人來往，

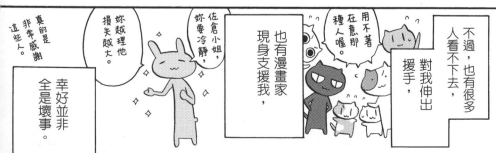

真的是非常感謝這些人。

妳越理他，損失越大。

佐倉小姐，妳要冷靜，

也有漫畫家現身支援我，

用不著在意那種人喔。

不過，也有很多人看不下去，對我伸出援手，

幸好並非全是壞事。

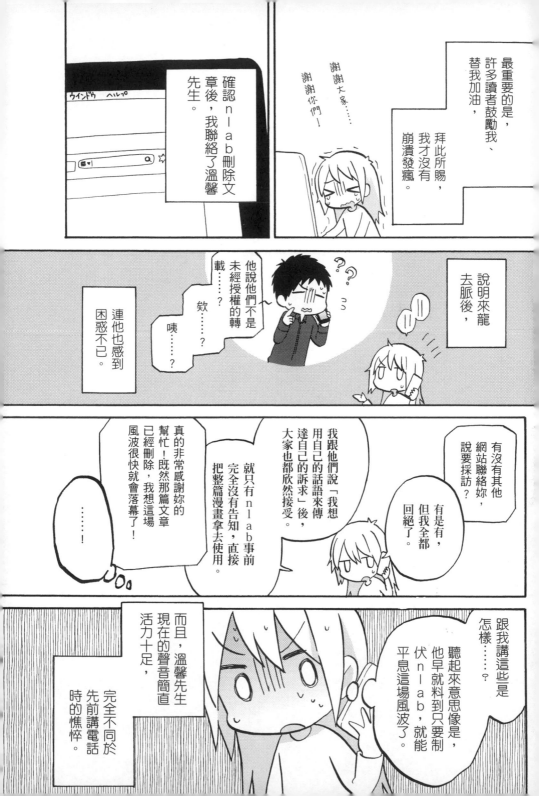

最重要的是，許多讀者鼓勵我、替我加油，拜此所賜，我才沒有崩潰發瘋。

謝謝大家……謝謝你們！

確認nlab刪除文章後，我聯絡了溫馨先生。

說明來龍去脈後，連他也感到困惑不已。

他說他們不是未經授權的轉載……？欸……？咦……？

有沒有其他的網站聯絡妳，說要採訪？

有是有，但我全都回絕了。

我跟他們說「我想用自己的話語來傳達自己的訴求」後，大家也都欣然接受。

就只有nlab事前完全沒有告知，直接把整篇漫畫拿去使用。

真的非常感謝妳的幫忙！既然那篇文章已經刪除，我想這場風波很快就會落幕了！

……！

跟我講這些是怎樣……？

聽起來意思像是，他早就料到只要制伏nlab，就能平息這場風波了。

而且，溫馨先生現在的聲音簡直活力十足，完全不同於先前講電話時的憔悴。

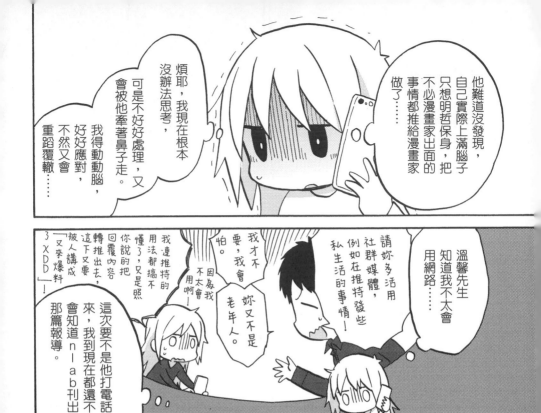

他難道沒發現，自己實際上滿腦子只想明哲保身，把不必漫畫家出面的事情都推給漫畫家做了⋯⋯

煩耶，我現在根本沒辦法思考，會被他牽著鼻子走。

可是不好好處理，又會被他重蹈覆轍⋯⋯

我得動動腦，好好應對，不然又會重蹈覆轍⋯⋯

溫馨先生知道我不太會用網路⋯⋯

請妳多活用社群媒體，例如在推特發些私生活的事情！

我才不要，我會老年人。

妳又不是老年人。

因為我不太會用啊！

我連推特的用法都搞不懂，只是照你說的把回覆內容轉推出去，這下又要被人講成「不會知道的把回覆內容轉推出去，這下又要被人講成『又來爆料了 XDD』」！

這次要不是他打電話來，我到現在都還不會知道 nlab 刊出那篇報導。

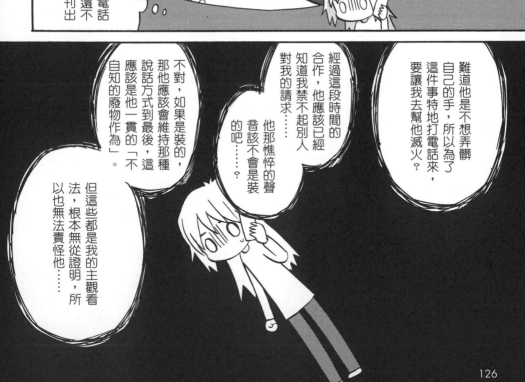

難道他是不想弄髒自己的手，所以為了這件事特地打電話來，要讓我去幫他滅火？

經過這段時間的合作，他應該已經知道我禁不起別人對我的請求⋯⋯

他那憔悴的聲音應該不會是裝的吧⋯⋯？

不對，如果是裝的，那他應該會維持那種說話方式到最後，這應該是他一貫的「不自知的廢物作為」。

但這些都是我的主觀看法，根本無從證明，所以也無法責怪他⋯⋯

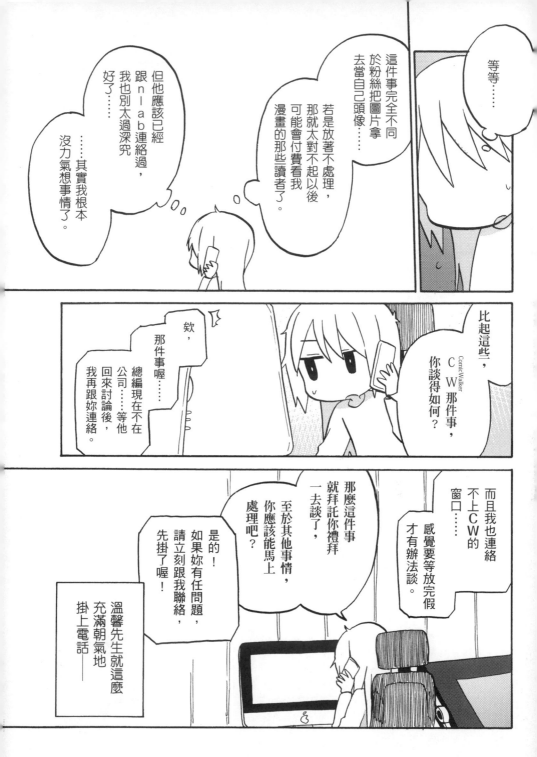

這件事完全不同
於粉絲把圖片拿
去當自己頭像……

若是放著不處理，
那就太對不起以後
可能會付費看我
漫畫的那些讀者了。

等等……

但他應該已經
跟nlab連絡過，
我也別太過深究
好了……

……其實我根本
沒力氣想事情了。

欸，
那件事喔……
總編現在不在
公司……等他
回來討論後，
我再跟妳連絡。

比起這些，
CW那件事，
你談得如何？

ComicWalker

而且我也連絡
不上CW的
窗口……
感覺要等放完假
才有辦法談。

那麼這件事
就拜託你禮拜
一去談了，
至於其他事情，
你應該能馬上
處理吧？

是的！
如果妳有任何問題，
請立刻跟我聯絡，
先掛了喔！

溫馨先生就這麼
充滿朝氣地
掛上電話——

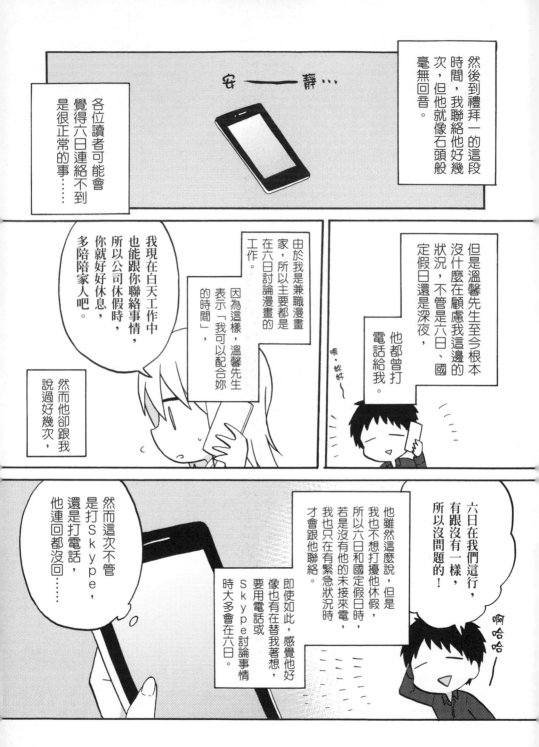

安——靜…

然後到禮拜一的這段時間，我聯絡他好幾次，但他就像石頭般毫無回音。

各位讀者可能會覺得六日連絡不到是很正常的事……

由於我是兼職漫畫家，所以主要都是在六日討論漫畫的工作。

因為這樣，溫馨先生表示「我可以配合妳的時間」，

我現在白天工作中也能跟你聯絡事情，所以你就好好休息，多陪陪家人吧。

然而他卻跟我說過好幾次，

我現在白天工作中也能跟你聯絡事情，所以公司休假時，你就好好休息，多陪陪家人吧。

但是溫馨先生至今根本沒什麼在顧慮我這邊的狀況，不管是六日、國定假日還是深夜，他都曾打電話給我。

跟、好快～

六日在我們這行，有跟沒有一樣，所以沒問題的！

他雖然這麼說，但是我也不想打擾他休假，所以六日和國定假日時，若是沒有他的未接來電，我也只在有緊急狀況時才會跟他聯絡。

即使如此，感覺他好像也有在替我著想，要用電話或Skype討論事情時大多會在六日。

啊哈哈——

然而這次不管是打Skype，還是打電話，他連回都沒回……

128

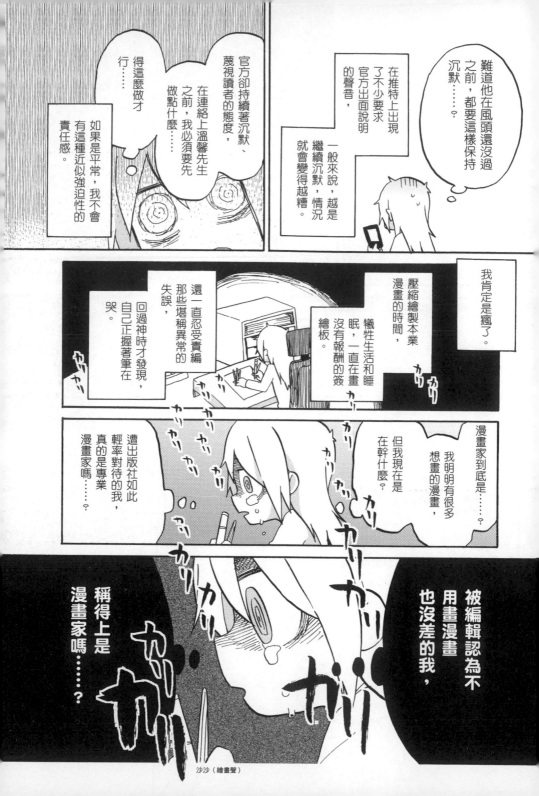

難道他在風頭還沒過之前，都要這樣保持沉默……？

在推特上出現了不少要求官方出面說明的聲音。

一般來說，越是繼續沉默，情況就會變得越糟。

官方卻持續著沉默、蔑視讀者的態度。

在連絡上溫馨先生之前，我必須要先做點什麼……

得這麼做才行……

如果是平常，我不會有這種近似強迫性的責任感。

我肯定是瘋了。

壓縮繪製本業漫畫的時間，犧牲生活和睡眠，一直在畫沒有報酬的簽繪板。

漫畫家到底是……？
我明明有很多想畫的漫畫，但我現在是在幹什麼？

還一直忍受責編那些堪稱異常的失誤，回過神時才發現，自己正握著筆在哭。

遭出版社如此輕率對待的我，真的是專業漫畫家嗎……？

被編輯認為不用畫漫畫也沒差的我，稱得上是漫畫家嗎……？

沙沙（繪畫聲）

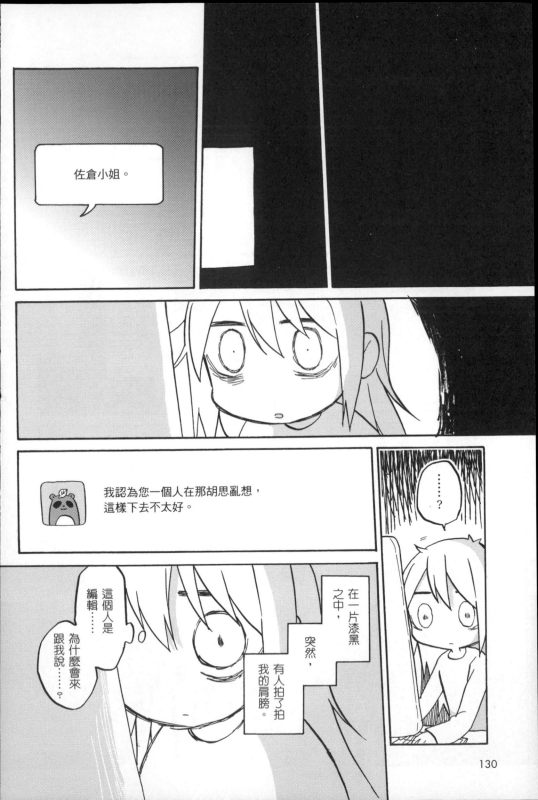

佐倉小姐。

我認為您一個人在那胡思亂想，
這樣下去不太好。

......?

這個人是
編輯......

為什麼會來
跟我說......?

在一片漆黑
之中，

突然，

有人拍了拍
我的肩膀。

妳要不要畫看看小品漫畫？

天無絕人之路，看見我部落格上

這樣寫，

※說到為什麼我會把事情寫得這麼詳盡，都是因為我已決定有一天要把這一切畫成小品漫畫來賺錢，所以雖然不是鉅細靡遺，但也記錄了許多過程。

好想跟誰吐吐苦水，好希望有人能聽我訴苦。

只有極少數人知道我是漫畫家，當中知道我在畫什麼的人又更少。

然後跑來找我的是飛鳥新社的H編輯。

但是……對方絕對是我現在最最最無法信任的職業……

我保護個資的程度太徹底，簡直過了頭。

但這都是因為我以前遇過跟蹤狂的關係。

不過實在不適合詳細描述此事的經過，所以請容我簡單帶過。

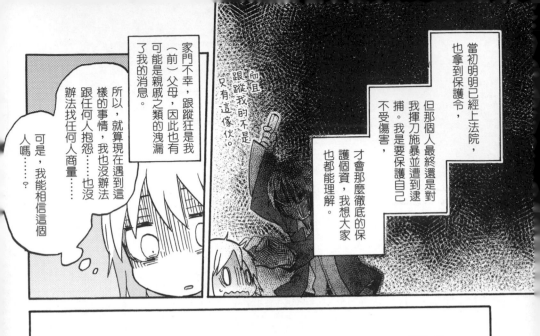

當初明明已經上法院，也拿到保護令，

但那個人最終還是對我揮刀施暴並遭到逮捕。我是要保護自己不受傷害。

才會那麼徹底的保護個資，我想大家也都能理解。

而且跟蹤我的不是只有這傢伙。

家門不幸，跟蹤狂是我（前）父母，因此也有可能是親戚之類的洩漏了我的消息。

所以，就算現在遇到這樣的事情，我也沒辦法跟任何人抱怨⋯⋯也沒辦法找任何人商量⋯⋯

可是，我能相信這個人嗎⋯⋯？

當然，要不要畫小品漫畫還是要由您來決定。
我完全沒有要賣您人情、逼您畫的意思。
首先，要不要先來談談您的煩惱？

我想談⋯⋯能不能相信這個人⋯⋯

但我不知道

自己對這段期間的記憶很模糊，只記得回過神時，已經回信了。

後來重看一遍，發現內容實在讓我無地自容，整篇就是在不斷試探這個人足不足以信任，文章語氣簡直像是在找他吵架。

看到您與目前合作編輯的相處狀況後，您對出版社抱有戒心，我覺得是理所當然，所以還請別放在心上。

就算我說了很多失禮的話，H編輯依舊會很有耐心地聽我說。

無論是在部落格寫爆料文時，還是住那之後，每當溫馨先生的行徑讓我快要崩潰時，

我一直、一直……

該不會是我太玻璃心……？ 如果在社會上，這些都不算是什麼嚴重的事情……那我不就只是單純在詆毀溫馨先生的人？

一直困惑著……自己會不會才是那個有問題的人？

這個時期，我充滿戒心，

他講那些話，應該「只是」為了讓我去畫小品漫畫吧……

他也有可能是和角川有往來的假朋友真敵人……

滿腦子這類失禮至極的想法。

我只是個在推特上掀起小小波瀾、默默無聞、剛踏進業界的新人漫畫家。

我畫出的小品漫畫能不能暢銷是個問題，內容會不會招惹角川採取什麼行動，又是個問題。

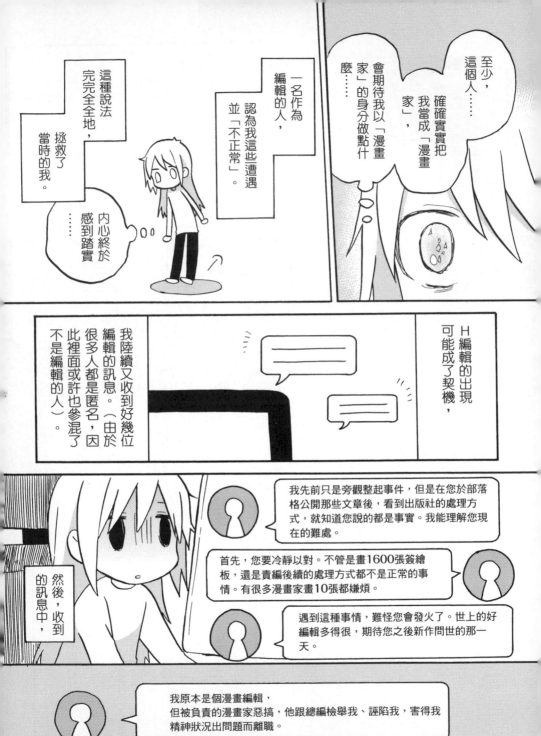

至少，這個人……

確確實實把我當成「漫畫家」，

會期待我以「漫畫家」的身分做點什麼……

一名作為編輯的人，認為我這些遭遇並「不正常」。

這種說法完完全全地，拯救了當時的我。

……內心終於感到踏實。

H編輯的出現可能成了契機，

我陸續又收到好幾位編輯的訊息。（由於很多人都是匿名，因此裡面或許也參混了不是編輯的人）。

然後，收到的訊息中，

我先前只是旁觀整起事件，但是在您於部落格公開那些文章後，看到出版社的處理方式，就知道您說的都是事實。我能理解您現在的難處。

首先，您要冷靜以對。不管是畫1600張簽繪板，還是責編後續的處理方式都不是正常的事情。有很多漫畫家畫10張都嫌煩。

遇到這種事情，難怪您會發火了。世上的好編輯多得很，期待您之後新作問世的那一天。

我原本是個漫畫編輯，但被負責的漫畫家惡搞，他跟總編檢舉我、誣陷我，害得我精神狀況出問題而離職。

被壞漫畫家搞垮的編輯，和被壞編輯搞垮的漫畫家不同，當時我也有收到職業的人分享各種經歷。但有過類似經驗

由於接收太多人抒發的情緒，自己都快無法負荷，但就是因為能夠了解他們每個人的心情，能夠想像他們內心的痛苦，所以根本無法視而不見。

這……這到底是怎麼回事？

這就是我以前所憧憬「什麼都能實現」的創作世界？

雖然我不曾以為，販賣夢想的工作，就會是個如夢似幻的世界，但這種樣子，雙方都太悲哀了嘛……他們當奴隸使喚……沒有給予創作者合理的報酬，把什麼酷日本※……什麼「血汗工作」

※編注：指日本政府將動漫、電玩、電影等日本現代文化推廣至國外的政策。

這個世界依舊充斥著昭和舊思維，讓人聯想到學長學弟制的精神制約四處橫行。見識到那極度封閉、讓人感覺快要窒息的環境後，我震驚不已。

雖然不是只有漫畫產業這樣，但包含我在內的這些人，面對不合時宜、猶如化石的「慣習」時，根本毫無招架之力，只有死路一條。

看來大家都被說過一樣的話耶……

「如果你不滿意自己挑的工作，辭職別幹了不就好了」、

「這類事情在這個業界中很常見」，果然都是一丘之貉……

這類的事情本就不該發生！

而且自己若曾有過痛苦遭遇，應該更不希望有人重蹈自己的覆轍。

感受到「無法負荷的痛苦」，就是那個地方存有「廢物」的證據……也就是有需要改善、消除的事物……然而後來的人所處的環境，早已累積不同的事物，因此自己嘗過的苦頭根本與他們無關。

「我嘗過苦頭，所以你當然也得嘗嘗」，被這種想法搞到崩潰的人多到令我震驚。

只要業界的溝通管道還暢通，就算無法直接解決問題，

也得先改善問題，要不然什麼都不會改變吧。

身為一個漫畫家，只是在推特和部落格上鬧一鬧……就算了事了嗎……？

有沒有什麼我能做的事情……

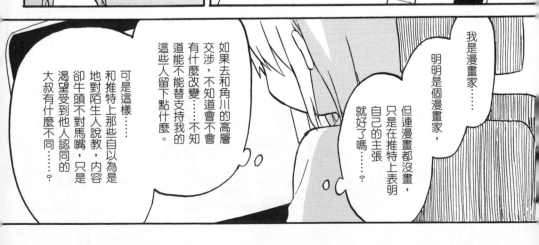

我是漫畫家……

明明是個漫畫家，但連漫畫都沒畫，只是在推特上表明自己的主張就好了嗎……？

如果去和角川的高層交涉，不知道會不會有什麼改變……不知道能不能替支持我的這些人留下點什麼。

可是這樣……和推特上那些自以為是地對陌生人說教，內容卻牛頭不對馬嘴，只是渴望受到他人認同的大叔有什麼不同……？

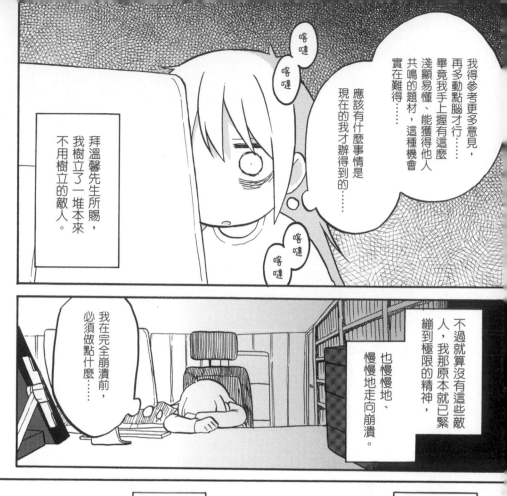

應該有什麼事情是現在的我才辦得到的⋯⋯

淺顯易懂、能獲得他人共鳴的題材，這種機會實在難得⋯⋯

畢竟我手上握有這麼

我得參考更多意見，再多動點腦才行⋯⋯

拜溫馨先生所賜，我樹立了一堆本來不用樹立的敵人。

不過就算沒有這些敵人，我那原本就已緊繃到極限的精神，也慢慢地、慢慢地走向崩潰。

我在完全崩潰前，必須做點什麼⋯⋯

推特上依舊不斷有人要求出版社出面解釋，

但別說官方公告了，

溫馨先生也繼續無視我的電話和Skype的訊息⋯⋯

如今問題是懸而未決，連解決問題的蛛絲馬跡都沒看到。

回過神時才發現，都已經快要禮拜一了。

137

第 7 章

什麼嘛……

感覺妳沒事嘛

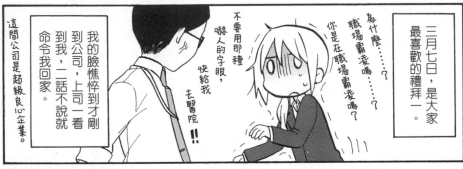

三月七日，是大家最喜歡的禮拜一。

為什麼……？
職場霸凌嗎……？
你是在職場霸凌嗎……？

不要用那種嚇人的字眼，快給我去醫院!!

我的臉憔悴到才剛到公司，上司一看到我，二話不說就命令我回家。

這間公司是超級良心企業。

疲倦已經是現代社會人士的通病……所以我覺得上司可能有點誇大其詞。

但回家重新照了鏡子才發現，自己真的是慘不忍睹。

……這是怎樣

話說回來，我為什麼沒化妝就去上班了……

妳還記得妳上班前是什麼模樣嗎？

啊？

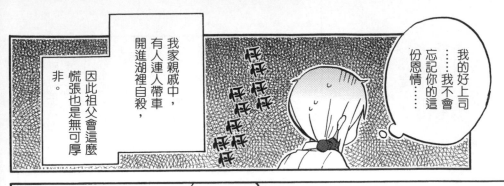

我的好上司……我不會忘記你的這份恩情……

我家親戚中，有人連人帶車開進湖裡自殺，因此祖父會這麼慌張也是無可厚非。

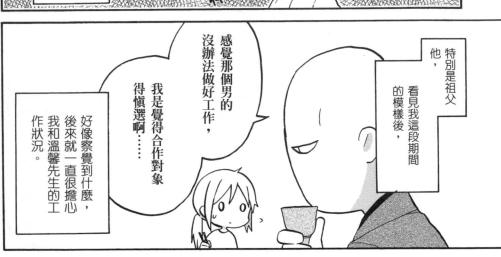

他，特別是祖父的模樣後，看見我這段期間

感覺那個男的沒辦法做好工作，我是覺得合作對象得慎選啊……

好像察覺到什麼，後來就一直很擔心我和溫馨先生的工作狀況。

在那之後，我和溫馨先生開會依舊都要幾經波折才能開成。

他邊喊著「抱歉，我忘記了」、「抱歉，我忘記了」並不斷寄資料來，次數多到誇張的地步。

我因為和祖父住在一起，所以他親眼目睹過溫馨先生的各種失誤……這些失誤累積越多，祖父的臉色也就變得越難看了。

！

♪

馨先生
00:00

142

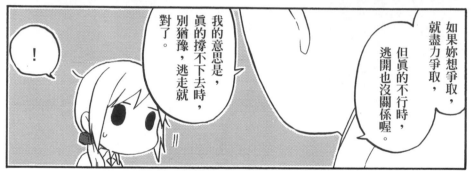

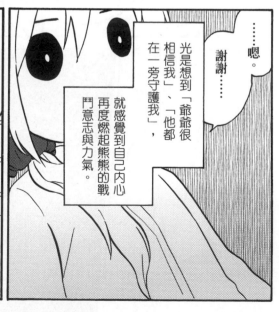

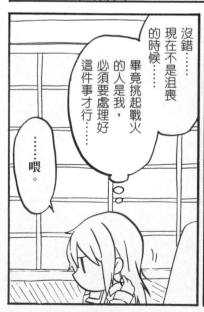

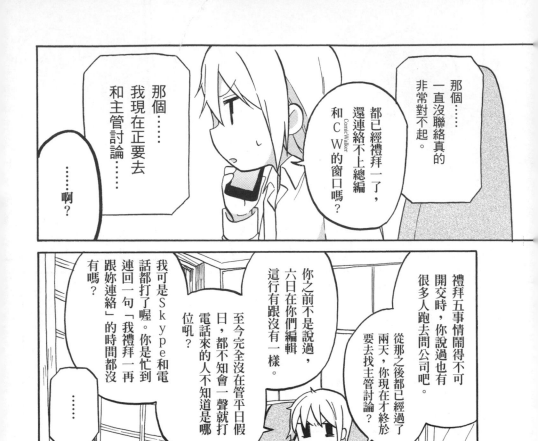

那個……
一直沒聯絡真的
非常對不起。

都已經禮拜一了，
還連絡不上總編
和ＣＷ的窗口嗎？

那個……
我現在正要去
和主管討論……

……啊？

禮拜五事情鬧得不可
開交時，你說過也有
很多人跑去問公司吧。

從那之後已經過了
兩天，你現在才終於
要去找主管討論？

你之前不是說過，
六日在你們編輯
這行有跟沒有一樣。

至今完全沒在管平日假
日，都不知會一聲就打
電話來的人不知道是哪
位吼？

我可是Ｓｋｙｐｅ和電
話都打了喔。你是忙到
連回一句「我禮拜一再
跟妳連絡」的時間都沒
有嗎？

……

……欸？

什麼嘛……
感覺妳沒事啊。

話說回來，你知道我在推特上被一個怪大叔盯上了嗎？

他好像在m●xi上散布「佐倉色陰謀論」的謠言耶。

有人很詳細地跟我說了。

現在m●xi是個很糟糕的地方啊（笑）。

※我並沒有瞧不起m●xi的意思。

應該是那個人吧？就是那個衝著妳來、無的放矢的大叔。

妳不是有替跑來批評的人做了個淺顯易懂的事件懶人包？那個大叔也狠批了一頓。

是喔……我不知道這件事耶。

他那種人就是典型的被害妄想重症吧。

如果他太過火，請妳要回報，我會想辦法處理。

果然……

他所說的「事件懶人包」，是我禮拜天晚上統整的文章，總共出了六大章，主要是給跑來批評這次事件的人參考用（但貼出幾分鐘後就刪除）。

有個名叫Togetter的網站整理推主的發言。

我就算打Skype或打電話都沒回應，溫馨先生一直都有在看，但他其實看我明顯精神錯亂、不斷崩潰的模樣。

145

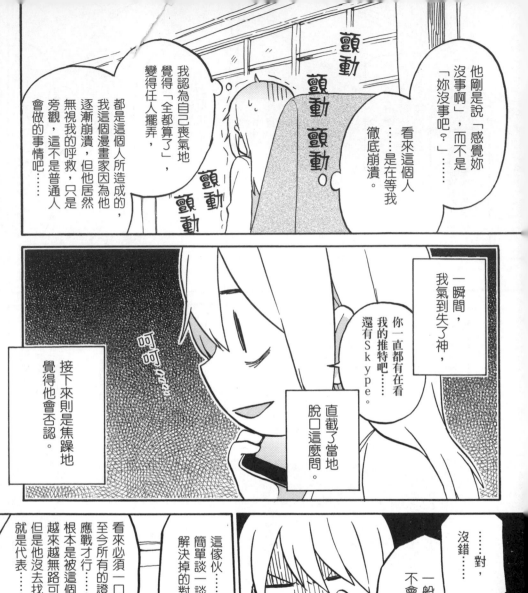

他剛是說「感覺妳沒事啊」，而不是「妳沒事吧。」……

看來這個人……是在等我徹底崩潰。

我認為自己喪氣地覺得「全都算了」，變得任人擺弄，

都是這個人所造成的，我這個漫畫家因為他逐漸崩潰，但他居然無視我的呼救，只是旁觀，這不是普通人會做的事情吧……

顫動 顫動 顫動。 顫動 顫動。

一瞬間，我氣到失了神，你一直都有在看我的推特吧。……還有Ｓｋｙｐｅ。

直截了當地脫口這麼問。

呵呵

接下來則是焦躁地覺得他會否認。

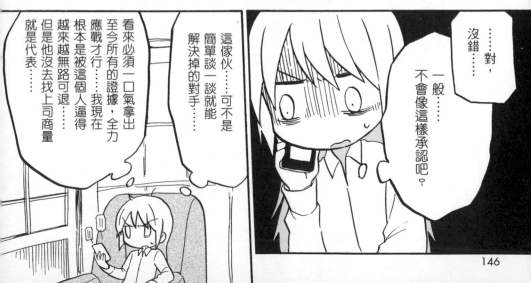

看來必須一口氣拿出至今所有的證據，全力應戰才行……我現在根本是被這個人逼得越來越無路可退……但是他沒去找上司商量就是代表

這傢伙……可不是簡單談一談就能解決掉的對手……

……對……一般……不會像這樣承認吧。

……沒錯……

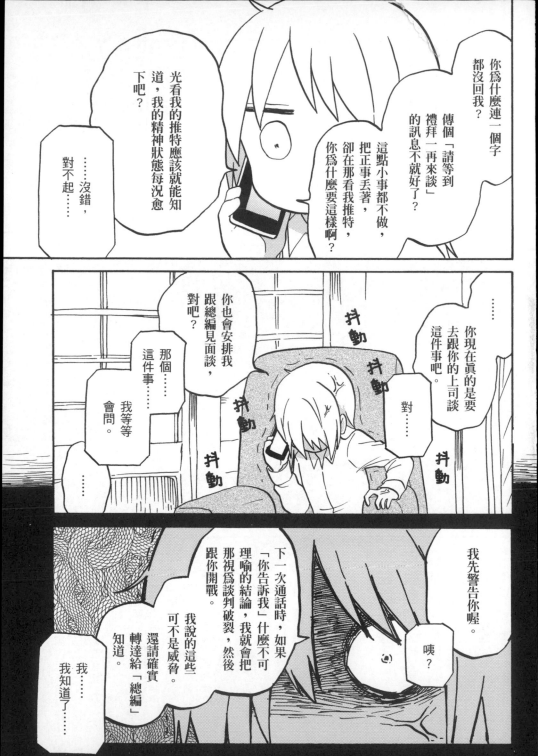

呼
一

呼
一

「我們一般沒在簽合約」、「其他作家也是這樣」、「妳一個新人說什麼話」。

在大放這種恬不知恥的言論，奇爛無比的業界裡，我如果不做到、不說到這種地步，事情只會繼續被責編壓下去。

講什麼要懂得自我保護，才有資格當個自由工作者，智障喔！！！！！

接案後畫好的漫畫可能因為雜誌方的問題「變得無法刊登」，然後跟你說「所以我們也不會發稿費給您」？（我還沒有過這種經驗）。

單行本的附錄漫畫，或提供給店家的行銷用繪圖還說過去，但替雜誌回函活動畫的新圖，居然也都拿不到稿酬？

說什麼互信關係就等同簽合約？

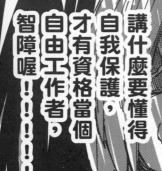

本來覺得如果這是業界常態，那我一個新人意見一堆，別人會覺得我很難搞，所以就不斷忍讓……

現在這種樣子，別說自由工作者了，根本就只是外表光鮮亮麗的奴隸啊。

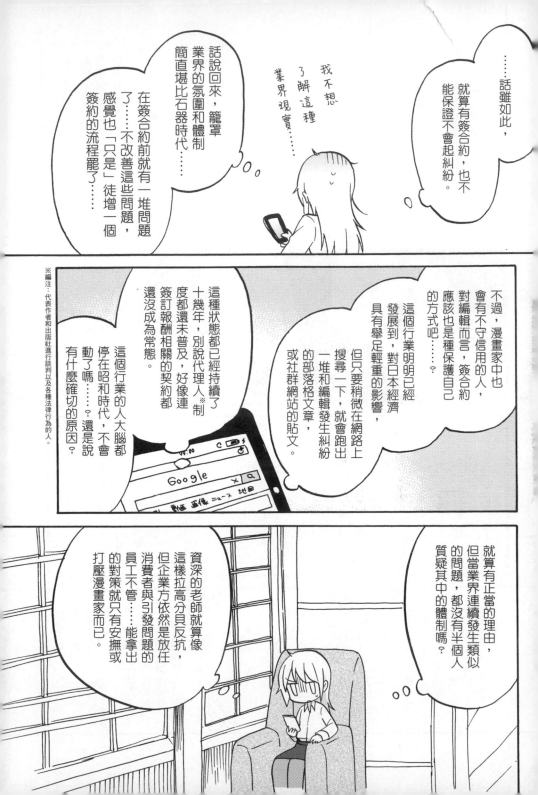

話說回來，籠罩業界的氛圍和體制簡直堪比石器時代了……

在簽合約前就有一堆問題，感覺也「只是」徒增一個……不改善這些問題，簽約的流程罷了……

我不想了解這種業界現實……

……就算有簽合約，也不能保證不會起糾紛。

……話雖如此，

※編注：代表作者和出版社進行談判以及各種法律行為的人。

這種狀態都已經持續了十幾年，別說代理人※制度都還未普及，好像連簽訂報酬相關的契約都還沒成為常態。

這個行業的人大腦都停在昭和時代，不會動了嗎……？還是說有什麼確切的原因？

不過，漫畫家中也會有不守信用的人，對編輯而言，簽合約應該也是種保護自己的方式吧……？

這個行業明明已經發展到，對日本經濟具有舉足輕重的影響，但只要稍微在網路上搜尋一下，就會跑出一堆和編輯發生糾紛的部落格文章，或社群網站的貼文。

資深的老師就算像這樣拉高分貝反抗，但企業方依然是放任消費者與引發問題的員工不管……能拿出的對策就只有安撫或打壓漫畫家而已。

就算有正當的理由，但當業界連續發生類似的問題，都沒有半個人質疑其中的體制嗎？

本作頻繁出現的「互信關係就等同簽合約」，是溫馨先生初次見面時告訴我的話。

連角川到現在都還在講這話!?

!?

這種鬼話等確實建立起互信關係後再給我說。

溫馨先生是會再次敷衍我？還是會努力幫我安排跟總編談？不管如何，接下來才是關鍵……

但是，剛剛跟溫馨先生講過電話後，本來稍有恢復的力氣又全都用盡。

身體又開始不舒服了。

哇啊……感覺不妙……

疲憊……咚咚咚

我還是頭一回碰到壓力以這種形式產生……雖然沒什麼生命危險……但這點壓力怎麼會讓我這樣？是我變脆弱了嗎？

話說我都已經被搞成這樣，居然都還感受不到溫馨先生的惡意、敵意和目的，詭異到令人害怕，實在是就好像遇到的對手並不是人。

咚咚咚咚 呼

150

在這場風波中，意外地有很多人

看過妳的部落格後，總覺得妳的責編可能是「亞斯伯格症」或「注意力不足過動症」。

……陸續這麼跟我說。

連自己小孩患有這種障礙的網友，也給了我相同的意見。

但因為不是本人告訴我，所以我也只能把這樣的訊息放在心中。

抱歉。

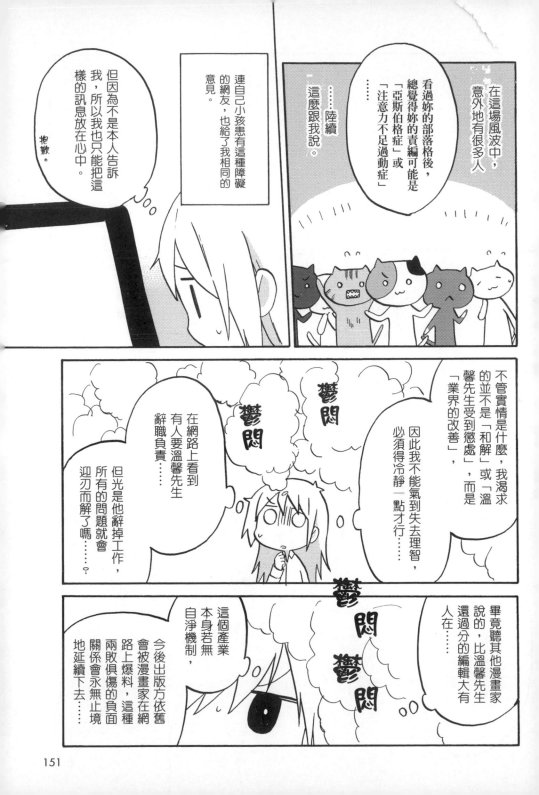

不管實情是什麼，我渴求的並不是「和解」或「溫馨先生受到懲處」，而是「業界的改善」，

因此我不能氣到失去理智，必須得冷靜一點才行……

畢竟聽其他漫畫家說的，比溫馨先生還過分的編輯大有人在……

鬱悶
鬱悶

在網路上看到有人要溫馨先生辭職負責……

但光是他辭掉工作，所有的問題就會迎刃而解了嗎……？

鬱悶
鬱悶

這個產業本身若無自淨機制，

今後出版方依舊會被漫畫家在網路上爆料，這種兩敗俱傷的負面關係會永無止境地延續下去……

溫馨先生道歉，也只是讓我心裡好過一些，對其他人一點幫助都沒有⋯⋯

如果我為的是這種事情，那我不會在部落格上爆料，而是一開始就直接告上法院，拿到可以接受的賠償金額就好。

我不想今後還會發生這種煩死人的問題，搞得為此受苦的漫畫家越來越多⋯⋯

比起道歉，我更希望對方能盡全力改善這類問題⋯⋯！

假設我終於能和總編見面交涉，

他也有非常高的機率是個爛人⋯⋯

可是⋯⋯我一直很擔心一件事情⋯⋯

畢竟我聽說開會時他們討論過簽繪板那個天方夜譚的活動，溫馨先生還說過，總編知道簽繪板要畫一六○○張這件事。

再說了，這個時候簽繪板已經開始寄送，而且當公司開始花錢進行統計數量、包裝、寄送等各種事情時，這個主管肯定清楚事態是如何發展。

不管再怎麼想，這個總編就只可能是兩種人，一是「要兼職漫畫家免費畫製大量簽繪板的無良總編」，一是「沒在掌握會議內容的無能總編」。

萬一、萬萬一，總編如果沒有掌握到這些事情，那也只會是凸顯出這個總編的失職罷了。

眼前的景象

完全就是地獄⸺

如果連主管都是無法溝通的人，那我做到這種地步也是沒有意義⋯⋯

果然還是應該去畫小品漫畫，以漫畫家的身分直接應戰⋯⋯

但是，也不是我畫了，就一定會有什麼確實的改變⋯⋯

假使「結果都是徒勞無功」的話，那麼我最終至少要當個「以漫畫家身分奮戰過的人」，

而不是只是「在推特上貼文的普通人」⋯⋯

畢竟我好歹也是個漫畫家⋯⋯

唔—

這幾天，每當看見網友那些毫無意義的攻擊留言時，

我明明有能力畫圖，但最後選用的手段，終究和網路上那些一見獵心喜的網友沒什麼兩樣⋯⋯

真的覺得自己丟臉到無地自容。

⋯⋯就會這麼想，非常後悔選了鍵盤而不是畫筆來當作應戰工具。

可是⋯⋯

一想到推薦我畫小品漫畫的H編輯，也有可能和溫馨先生是同種人⋯⋯

如果真是這樣，到時候我有辦法忍受到畫完嗎⋯⋯？

但是，我好想畫……

《櫻色朋友》的主題是「霸凌」和「父母虐待」，為了盡量不讓有相同經歷的讀者讀起來感到不快，所以我是用淡化再淡化的方式畫出這部作品，

遭同學霸凌的女主角、蟄居的男主角，與他經父母的男主角和他的姊妹。

在我還沒開始和出版社合作時，就已經有非常多苦於學校和家庭環境的人留言給我。

其中，也有為人父母者告訴我「我家小孩看了漫畫女主角的樣子後，開始慢慢願意吃飯了」。

我現在被出版社逼得走投無路、任他們擺佈，

這些人這麼努力，不知道自己這樣會不會潑他們冷水……？

這麼說來，身為漫畫家的我，應該要畫一本描述自己靠小品漫畫重新振作的作品吧……？

但是，我好怕，我不想讓自己的作品變得虛假。

滲出…

可是……

呃呃呃…

可是，

呃

而且……我輕易就選用推特和部落格爆料這種方式應戰

作為一個漫畫家，這算是「未戰先輸」了吧……？

不要……我死都不要輸

如果是輸給別人還好說……但是我絕對絕對不要輸給軟弱的自己……

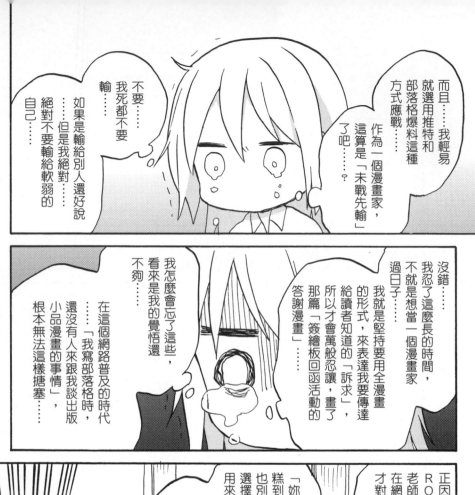

沒錯……我忍了這麼長的時間，不就是想當一個漫畫家過日子……

所以才會萬般忍讓，畫了那篇「簽繪板回函活動的答謝漫畫」……

我就是堅持要用全漫畫的形式，來表達我要傳達給讀者知道的「訴求」……

我怎麼會忘了這些，看來是我的覺悟還不夠……

在這個網路普及的時代，「我寫部落格時，還沒有人來跟我談出版小品漫畫的事情」……根本無法這樣搪塞……

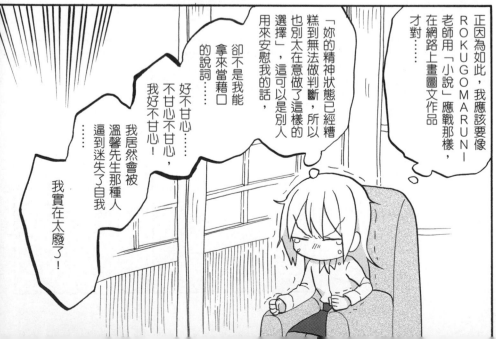

正因為如此，我應該要像ROKUGOMARUN－老師用「小說」應戰那樣，在網路上畫圖文作品才對……

「妳的精神狀態已經糟糕到無法做判斷，所以也別太在意做了這樣的選擇」，這可是別人用來安慰我的話，卻不是我能拿來當藉口的說詞……

好不甘心……不甘心不甘心！

我居然會被溫馨先生那種人逼到迷失了自我

我實在太廢了！

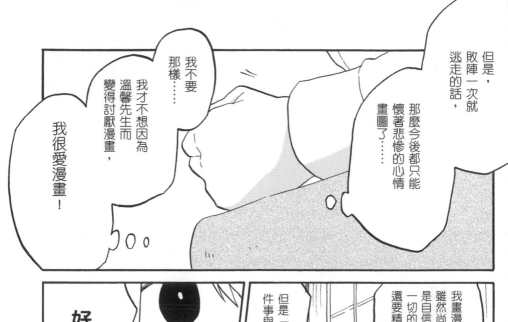

但是，敗陣一次就逃走的話，

那麼今後都只能懷著悲慘的心情畫圖了……

我不要那樣……

我才不想因為溫馨先生而變得討厭漫畫，

我很愛漫畫！

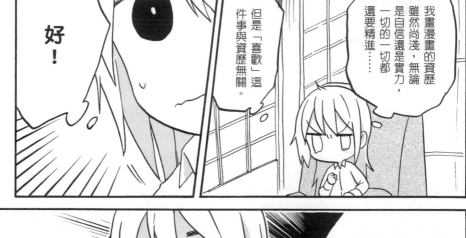

我畫漫畫的資歷雖然尚淺，無論是自信還是實力，一切的一切都還要精進……

但是「喜歡」這件事與資歷無關。

好！

既然角川總編可能是一個溝通都無法溝通的人，那我就來用畫的！

☆弱者就是要有點保障

咕……！

首先，我希望佐倉您可以先給我機會，
讓我了解您想問、想說的事情。

若是您能覺得我是個足以
信任的人，自然是好，

但若不能，
您要斷絕與我往來也沒關係。`

您好。

以妳現在的狀態，
想獨自承擔所有的事情，
只會是百害而無一利。

沒關係——
妳儘管說——

……

我……

豈止是出道還未滿一年的漫畫家，
連認真開始畫漫畫也不過是不到兩
年前的事情，簡直等同外行人。

可是，

無論是對漫畫，

還是對創作漫畫的業界，

即使到現在，我仍舊抱持憧憬，
想要繼續相信下去。

滿懷夢想

矽膠

現在很流行以漫畫家和編輯
為題材的動畫和連續劇，

所以我本來覺得編
輯和漫畫家是如同
戰友的關係。

唔
喔
喔喔喔
喔喔
喔
喔
喔喔

如今
已知道一切根本荒誕無稽，
內心感到無比絕望。

唔
喔喔喔
喔喔
喔喔喔
喔喔

title:漫畫業界的夢幻

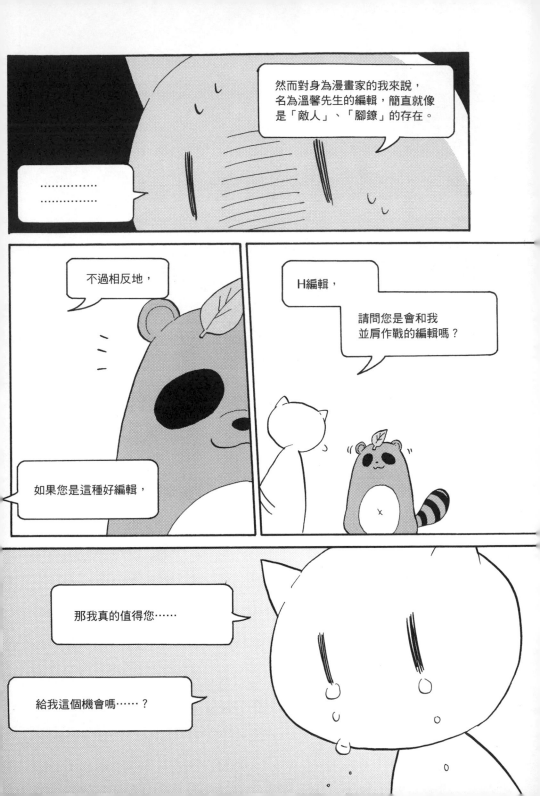

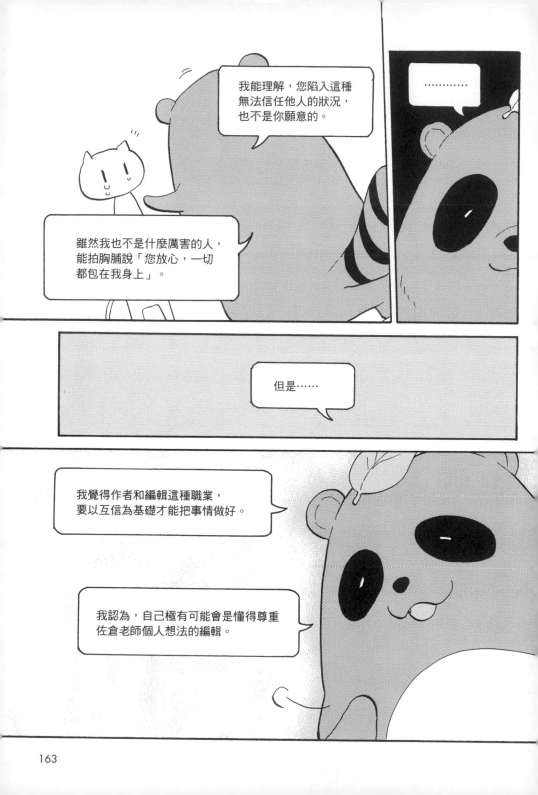

我能理解,您陷入這種無法信任他人的狀況,也不是你願意的。

..........

雖然我也不是什麼厲害的人,能拍胸脯說「您放心,一切都包在我身上」。

但是……

我覺得作者和編輯這種職業,要以互信為基礎才能把事情做好。

我認為,自己極有可能會是懂得尊重佐倉老師個人想法的編輯。

我既然是漫畫家，就要畫「想畫」的東西……

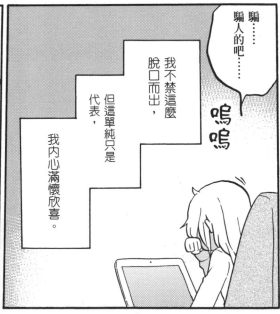

騙……騙人的吧……

我不禁這麼脫口而出，

但這單純只是代表，我內心滿懷欣喜。

嗚嗚

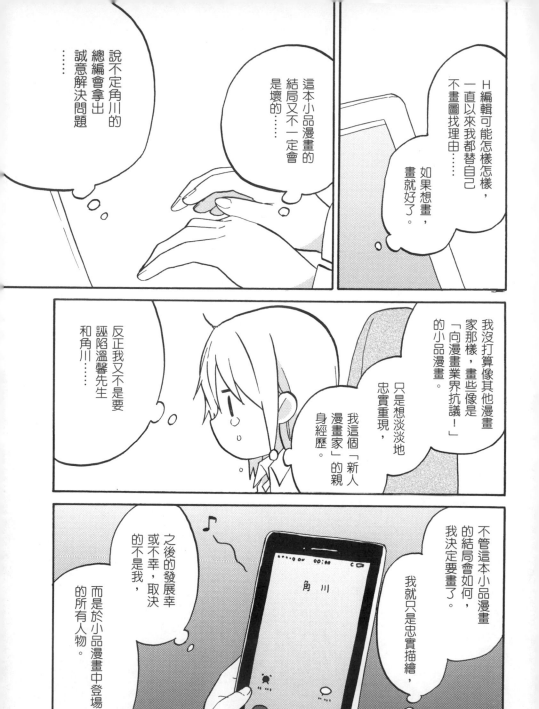

H編輯可能怎樣怎樣，一直以來我都替自己不畫圖找理由……

如果想畫，畫就好了。

這本小品漫畫的結局又不一定會是壞的……

說不定角川的總編會拿出誠意解決問題……

我沒打算像其他漫畫家那樣，畫些像是「向漫畫業界抗議！」的小品漫畫。

只是想淡淡地忠實重現，我這個「新人漫畫家」的親身經歷。

反正我又不是要誣陷溫馨先生和角川……

不管這本小品漫畫的結局會如何，我決定要畫了。

我就只是忠實描繪，

之後的發展幸或不幸的不是我，取決的不是我，而是小品漫畫中登場的所有人物。

角川

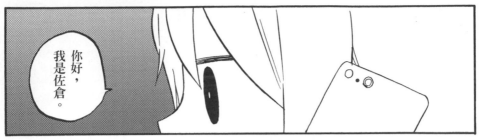

你好，我是佐倉。

……妳好，我是角川總編，敝姓紙袋（假名）。

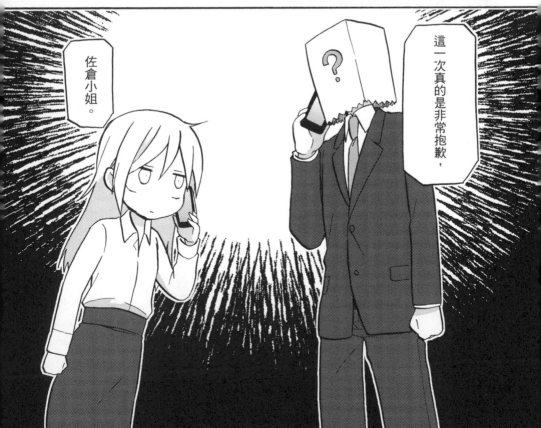

佐倉小姐。

這一次真的是非常抱歉，

第8章

如果事情再鬧大，我們也會難做事……
所以實在不便發到推特上……

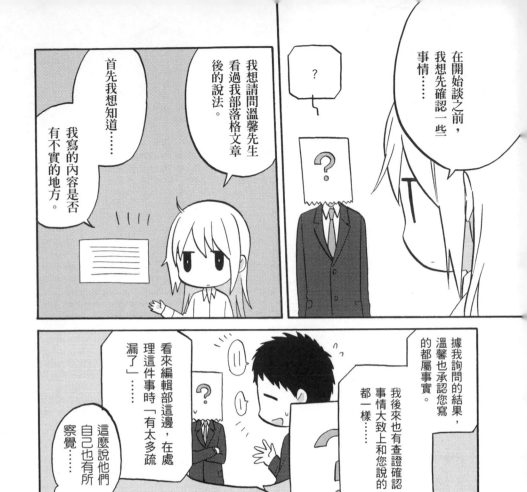

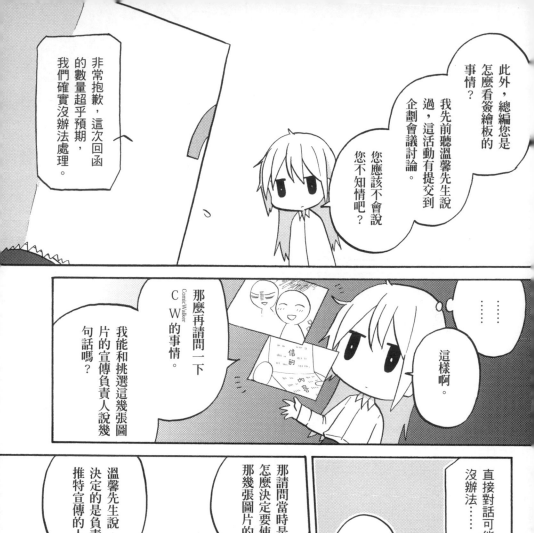

此外，總編您是怎麼看簽繪板的事情？

我先前聽溫馨先生說過，這活動有提交到企劃會議討論。

您應該不會說您不知情吧？

非常抱歉，這次回函的數量超乎預期，我們確實沒辦法處理。

那麼再請問一下CW（ComicWalker）的事情。

我能和挑選這幾張圖片的宣傳負責人說幾句話嗎？

這樣啊。

......

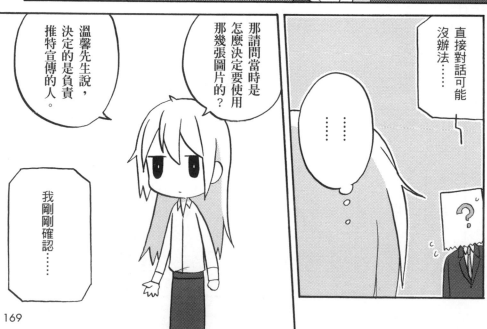

直接對話可能沒辦法......

......

那請問當時是怎麼決定要使用那幾張圖片的？

溫馨先生說，決定的是負責推特宣傳的人。

我剛剛確認......

他們……好像是簡單翻一下，靠感覺在挑選。

因為經手的漫畫實在太多，無法一一確認內容。

……蛤？

其他的作品也是這樣……？

算是……

所以才會……出這種問題喔？

……唔哇……也太誇張了……

……您說的是……

啊，糟糕，講出心裡話了……

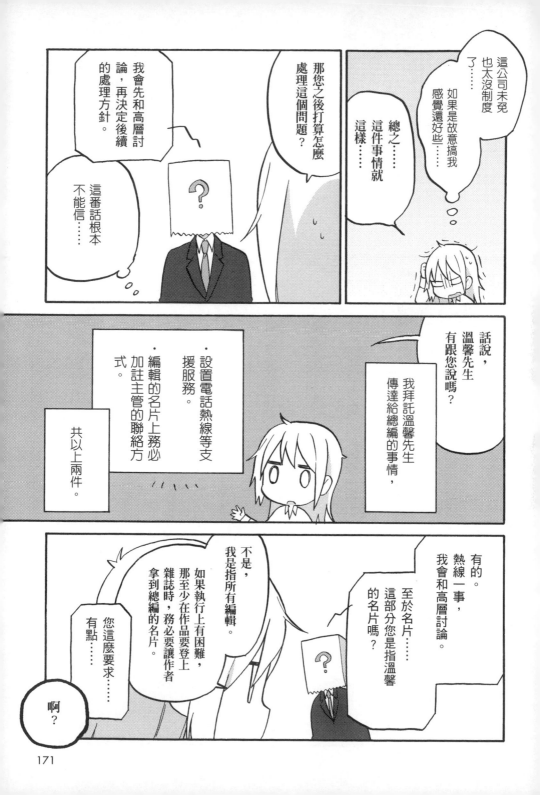

這公司未免
也太沒制度
了⋯⋯

如果是故意搞我
感覺還好些⋯⋯

總之⋯⋯
這件事情就
這樣⋯⋯

那您之後打算怎麼
處理這個問題？

我會先和高層討
論，再決定後續
的處理方針。

這番話根本
不能信⋯⋯

話說，溫馨先生
有跟您說嗎？

我拜託溫馨先生
傳達給總編的事情，

・編輯的名片上務必
加註主管的聯絡方
式。

・設置電話熱線等支
援服務。

共以上兩件。

有的。
熱線一事，
我會和高層討論。

至於名片⋯⋯
這部分您是指溫馨
的名片嗎？

不是，
我是指所有編輯。

如果執行上有困難，
那至少在作品要登上
雜誌時，務必要讓作者
拿到總編的名片。

您這麼要求⋯⋯
有點⋯⋯

啊？

171

這次的事情，

我覺得只要稍微教訓、指導溫馨先生就能解決。

啥？

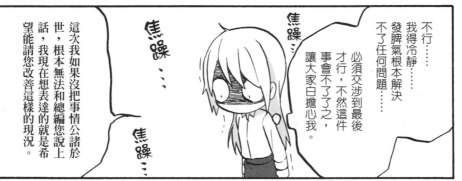

不行……我得冷靜才行，發脾氣根本解決不了任何問題……

必須交涉到最後，不然這件事會不了了之，讓大家白擔心我。

焦躁…

焦躁…

焦躁…

這次我如果沒把事情公諸於世，根本無法和總編您說上話，我現在想表達的就是希望能請您改善這樣的現況。

嗯～……那個……這樣子啊？

我是覺得其他編輯都沒問題……哈哈。

惨了，我好挫折。

管理能力差到會放任一六〇〇張簽繪板事件發生，

這個人居然一點都不自知……？

一直以來完全信任、放任部下的作法，明明已經引發一連串的問題……

看到事情鬧成這樣，我都使出這種手段了，他們還是不懂嗎……？

有這種總編
必有溫馨先生……

總編的為人果然大致都符合，我從溫馨先生的言行所揣測的模樣……

多希望這些都只是我的個人偏見……

看這情形……我越「想改變這些」、越「希望對方可以理解我的想法」，我就會越辛苦……

這個人如果只是高層和我之間的中介者，那根本解決不了任何問題……

事情居然糟到這種地步，這也讓我開始質疑高層……

不過事已至此，我還是努力看看好了……

總編

高層

責編

地獄的俄羅斯娃娃

……我在這次的風波中，多了很多機會聽到其他漫畫家和編輯的分享喔。

就我所知有非常多漫畫家，遇過類似我這種不合理的待遇。

?

我明明沒在部落格上寫出溫馨先生的名字，

難道妳有寫嗎？溫馨先生……？

我和他合作的時候，也被他那神經超大條的言行要得團團轉，有過和妳一樣的遭遇，所以我能了解妳的感受……

但有好幾個網友這麼告訴我。

而且除了溫馨先生……網友還提了好幾位貴公司其他漫畫媒體的編輯名字喔。

咦……？

這樣您還覺得問題不大嗎？

174

首先，我必須先讓這個人知道「自己的管理能力有多差」和「想法有多天真」，不然根本無法溝通……

畢竟這個世上沒了出版社，就無法出版排列在書店裡的書籍……若只有漫畫家在質疑業界的體制，完全是一個巴掌打不響……

您剛剛說您已向溫馨先生查證確認過了……

然而就如同我部落格上寫的，實際發生的事情，比我公開的還要多更多。

我在新手時期，曾在某個網站投稿漫畫。

您知道他曾跑去跟網站交涉宣傳的事情嗎？

……我不清楚

那個網站所貫徹的理念是「不問專業還業餘，人人皆能公平投稿的平臺」。

因此溫馨先生跟我說「想去拜託他們協助宣傳」時，我跟他仔細說明狀況後，拜託他「請不要去那進行商業活動」……

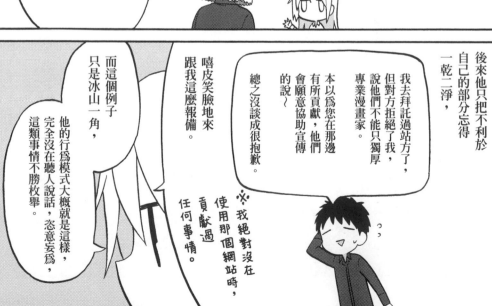

後來他只把自己的部分忘得一乾二淨，

我去拜託過站方了，但對方拒絕了我，說他們不能只獨厚專業漫畫家。

本以為您在那邊有所貢獻，他們會願意協助宣傳的說～

總之沒談成很抱歉。

嘻皮笑臉地來跟我這麼報備。

而這個例子只是冰山一角，他的行為模式大概就是這樣，恣意妄為，完全沒在聽人說話，這類事情不勝枚舉。

※我絕對沒在使用那個網站時，貢獻過任何事情。

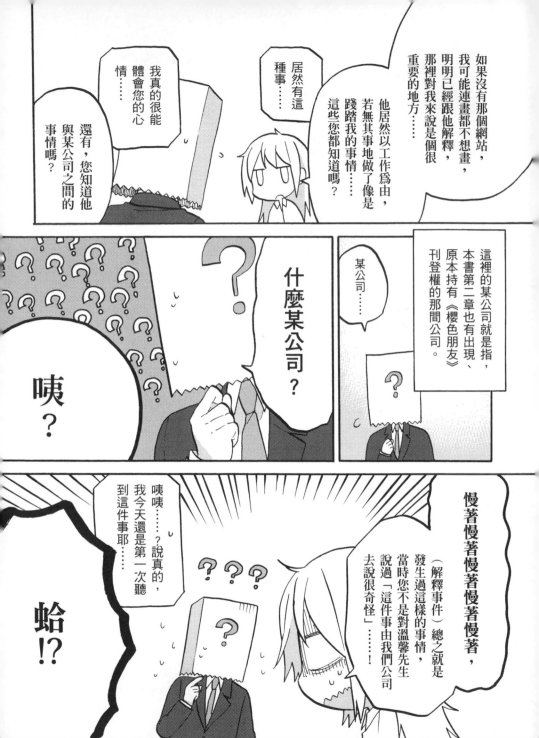

單純只是為了隱瞞他忘記處理這件事而撒的謊。

哈哈哈

總編說：「這件事由我們公司去說很奇怪～」

是的……

在二十六頁溫馨先生的那番話……

假如我是那種對方失誤，會歇斯底里發飆的人就還無可厚非……

但是在這種大公司和新人漫畫家的關係中，明明在立場上他肯定比我強勢，為什麼還要這樣遮遮掩掩。

話說回來，第一次見面時，他曾說過「我有個壞習慣，就是會常說些沒必要的謊話～」……

我又不是小孩子了，就算生氣也不會每次都表現出來啊……

看樣子就只有這句話是真的……

我真的不知道發生過這種事情……

我是非常傻眼，不過他能因此察覺自己對整件事的看法有多天真的話，那結果就算好的了……

應該算吧……

混帳傢伙……

177

剛剛那些事情……
內部還需要討論，目前
我也不知可不可行，
……今天就先談到這裡了

您說的是……
今天謝謝您了……

不過這個人感覺
和溫馨先生是同
一種人，我好不
放心啊……

像是皮笑肉
不笑的白目
發言……
還有欠缺聯想
力的感覺都很
像……

按

然後隔一天，
我擔心的事情
果然發生了。

經判斷，上層
認定您的主張
全都屬實，
所以敝公司將會和
律師討論後，寫一
篇道歉文。

?

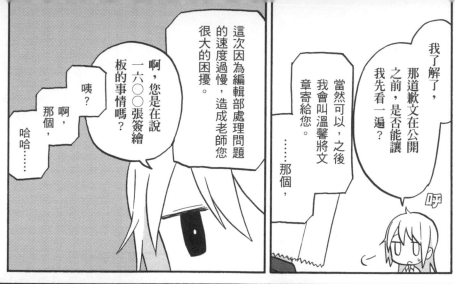

我了解了，那道歉文在公開之前，是否能讓我先看一遍？

當然可以，之後我會叫溫馨將文章寄給您。

……那個，

這次因為編輯部處理問題的速度過慢，造成老師您很大的困擾。

啊，您是在說一六〇〇張簽繪板的事情嗎？

咦？

啊，那個，

哈哈……

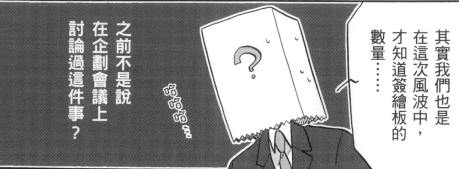

其實我們也是在這次風波中，才知道簽繪板的數量……

之前不是說在企劃會議上討論過這件事？

哈哈哈！

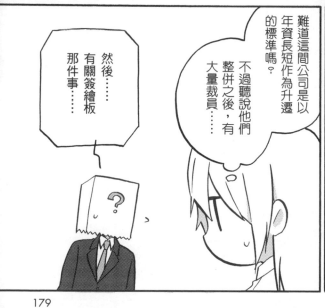

難道這間公司是以年資長短作為升遷的標準嗎？

不過聽說他們整併之後，有大量裁員……

然後……有關簽繪板那件事……

算了，我也懶得吐槽他了。

喔……是喔。

呵呵。

179

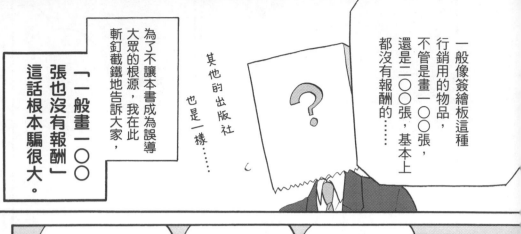

一般像簽繪板這種行銷用的物品，不管是畫一〇〇張，還是二〇〇張，基本上都沒有報酬的……

其他的出版社也是一樣……

為了不讓本書成為誤導大眾的根源，我在此斬釘截鐵地告訴大家，「一般畫一〇〇張也沒有報酬」這話根本騙很大。

我在這次的風波中，從其他出版社負責各種工作的人和書店從業人員那聽到，

手上有連載作品的漫畫家，很多光是畫個三張就嫌麻煩了！您不要被騙了……！

雖然無法比照原稿稿費辦理，但至少在我們家，支付一定程度的報酬才是一般作法……

別說一六〇〇張了，有在連載的漫畫家，畫個十張就會影響到工作了，無法設想這種情況的編輯和出版社真的很糟糕。而且還不給報酬，真的很無言。

這個產業各種的「一般」。

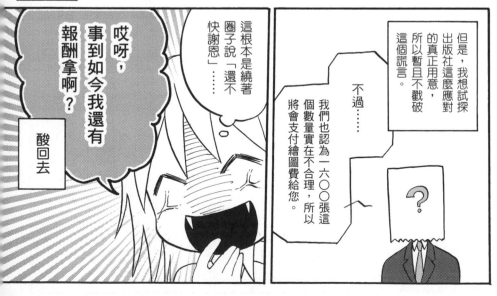

但是，我想試探出版社這麼應對的真正用意，所以暫且不戳破這個謊言。

不過……我們也認為一六〇〇張這個數量實在不合理，所以將會支付繪圖費給您。

這根本是繞著圈子說「還不快謝恩」……

哎呀，事到如今我還有報酬拿啊？

酸回去

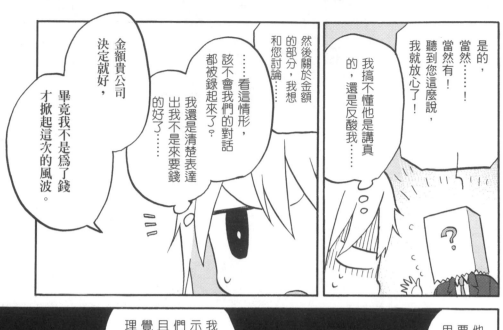

然後關於金額的部分，我想和您討論……

……看這情形，該不會我們的對話都被錄起來了？

我還是清楚表達出我不是來要錢的好了……

金額貴公司決定就好，

畢竟我不是為了錢才掀起這次的風波。

是的，當然……！當然有！聽到您這麼說，我就放心了！

我搞不懂他是講真的，還是反酸我……

他們在這個時間點上，要付我簽繪板的費用，用意是……

想當成「封口費」，防止我再來跟他們鬧嗎……？

我現在如果不明確表示，沒有主動要求他們支付繪圖費用，並且留下紀錄的話，感覺之後會變得很難處理……

我的態度如果突然轉為強硬，他們或許會覺得「我可能還會繼續反抗」，到那時候，我反而會被迫簽封口合約……

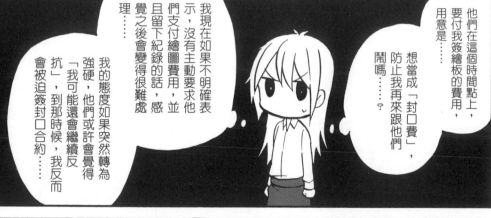

若是那樣，之後我就沒辦法畫小品漫畫了……若是這場交涉的結果是，「出版社並沒有研議對策、防止問題發生的打算」，我這邊就採用其他方法。

都已經努力到這種地步了，怎麼可以敗給區區的金錢。

比起這件事，為了防止相同事情再發生，

先前我提議要設置熱線和名片加註主管資訊，這兩件事有下文嗎？

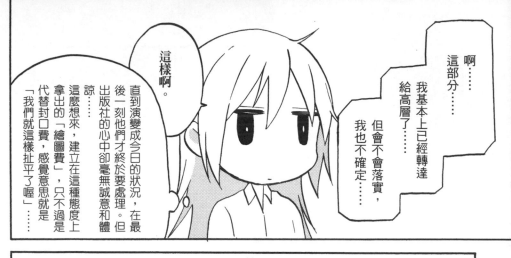

啊……
這部分……
我基本上已經轉達給高層了……
但會不會落實，我也不確定……

這樣啊。

直到演變成今日的狀況，在最後一刻他們才終於要處理。但出版社的心中卻毫無誠意和體諒……
這麼想來，建立在這種態度上拿出的「繪圖費」，只不過是代替封口費，感覺意思就是「我們就這樣扯平了喔」……

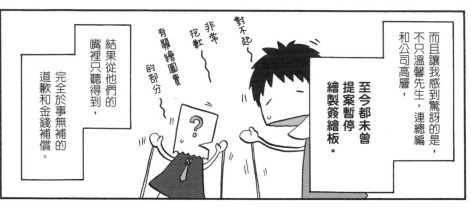

而且讓我感到驚訝的是，不只溫馨先生，連總編和公司高層，至今都未曾提案暫停繪製簽繪板。

結果從他們的嘴裡只聽得到，完全於事無補的道歉和金錢補償。

對不起～
非常
抱歉
有關繪圖費的部分

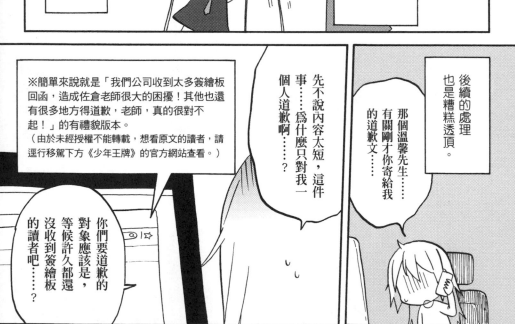

後續的處理也是糟糕透頂。
那個溫馨先生……有關剛才你寄給我的道歉文……

先不說內容太短，這件事……為什麼只對我一個人道歉啊……？

※簡單來說就是「我們公司收到太多簽繪板回函，造成佐倉老師很大的困擾！其他也還有很多地方得道歉，老師，真的很對不起！」的有禮貌版本。
（由於未經授權不能轉載，想看原文的讀者，請逕行移駕下方《少年王牌》的官方網站查看。）

你們要道歉的對象應該是，等候許久都還沒收到簽繪板的讀者吧……？

http://web-ace.jp/shonenace/notice/11/

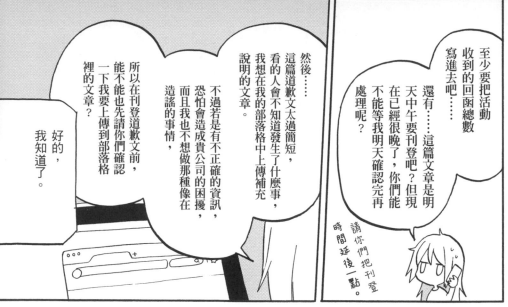
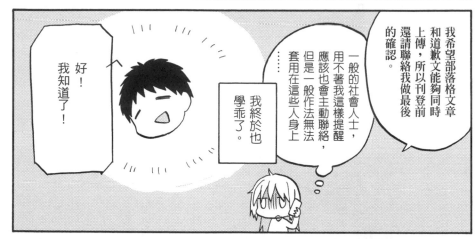
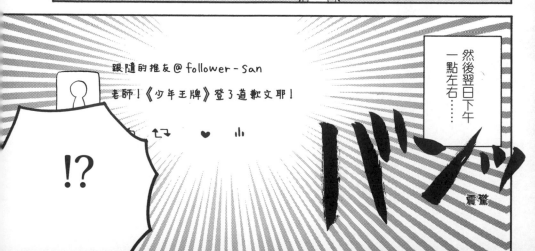

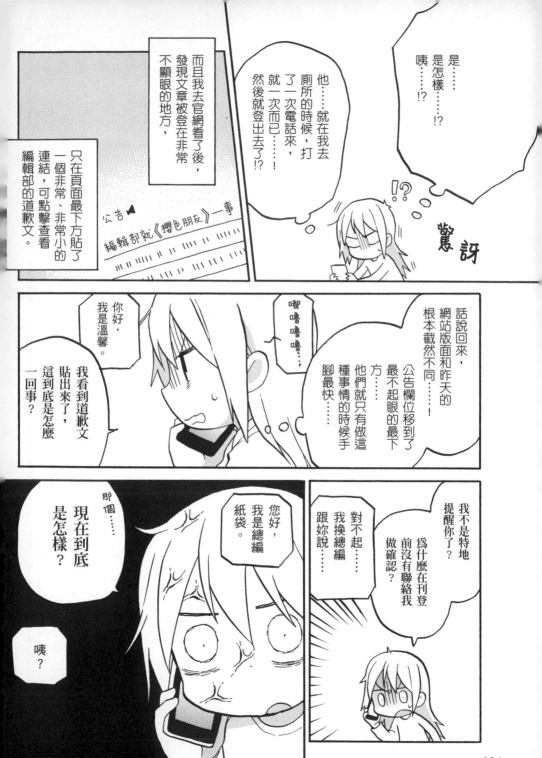

他……就在我去廁所的時候，打了一次電話來，就一次而已……！然後就登出去了!?

是……是怎樣……?
咦……!?

而且我去官網看了後，發現文章被登在非常不顯眼的地方，

只在頁面最下方貼了一個非常、非常小的連結，可點擊查看編輯部的道歉文。

公告 ▶
編輯部就《櫻色朋友》一事

!?

驚訝

話說回來，網站版面和昨天的根本截然不同……！

公告欄位移到了最不起眼的最下方……他們就只有做這種事情的時候手腳最快……

嘟嚕嚕嚕……

你好，我是溫馨。

我看到道歉文貼出來了，這到底是怎麼一回事？

我不是特地提醒你了？
為什麼在刊登前沒有聯絡我做確認？
對不起……我換總編跟妳說……

您好，我是總編紙袋。

那個……現在到底是怎樣？

咦？

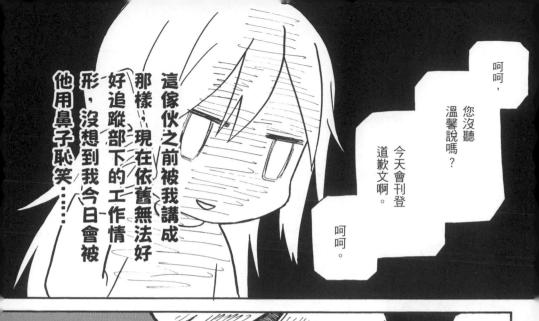

呵呵，

您沒聽
溫馨說嗎？

今天會刊登
道歉文啊。

呵呵。

我就是要問
你們這件事啊。

我明明跟溫馨先生
叮囑過：

「我也想在我的部落
格中刊登相關文章，
為了確認文章內容，
所以請他刊登道歉文
之前先通知我一聲，
也有請他延後刊登的
時間！」

這傢伙之前被我講成
那樣，現在依舊無法好
好追蹤部下的工作情
形，沒想到我今日會被
他用鼻子恥笑……

您沒聽說
這件事嗎？

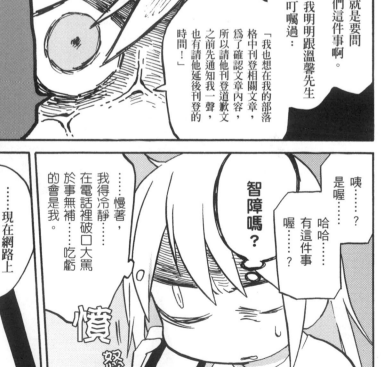

……慢著，
我得冷靜……
在電話裡破口大罵
於事無補……吃虧
的會是我。

……現在網路上
對編輯部已經很
不爽了……

咦……？
是喔……

哈哈……
有這件事
喔……？

智障嗎？

憤怒

那麼能不能請你們至少在《少年王牌》的官方推特上，轉發刊有道歉文的網頁連結？

這個嘛……

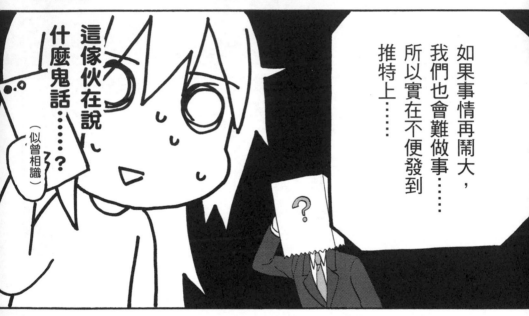

如果事情再鬧大，我們也會難做事……所以實在不便發到推特上……

這傢伙在說什麼鬼話……？

（似曾相識）

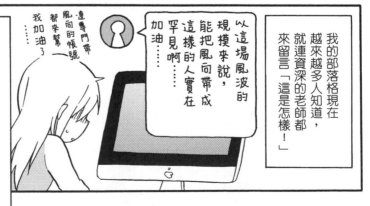

我的部落格現在越來越多人知道，就連資深的老師都來留言「這是怎樣！」

以這場風波的規模來說，能把風向帶成這樣的人實在罕見啊……加油……

連專門帶風向的帳號都來幫我加油了

真的是……這個人真的是在說什麼鬼話？

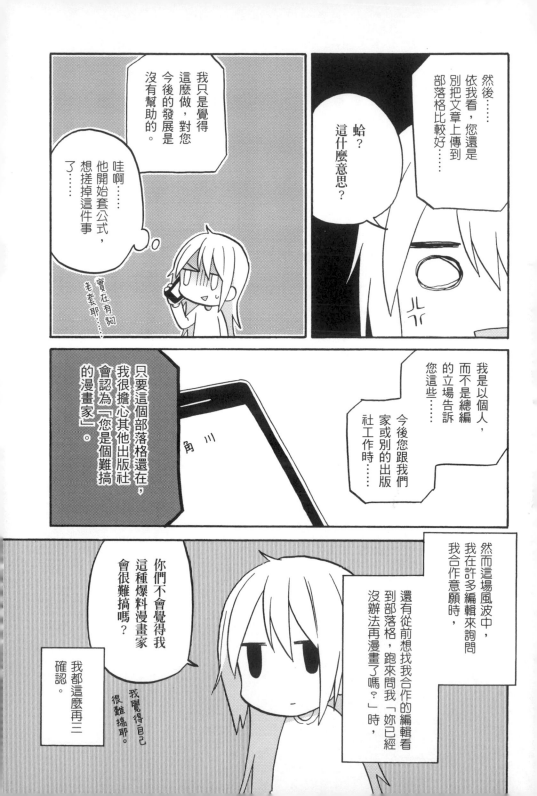

然後……
依我看，您還是
別把文章上傳到
部落格比較好……

蛤？
這什麼意思？

我只是覺得
這麼做，對您
今後的發展是
沒有幫助的。

哇啊……
他開始套公式，
想搓掉這件事
了……

實在有夠
老套耶……

只要這個部落格還在，
我很擔心其他出版社
會認為『您是個難搞
的漫畫家』。

角川

我是以個人
家或別的出版
社工作時……

的立場告訴您這些……

今後您跟我們

然而這場風波中，
我在許多編輯來詢問
我合作意願時，

還有從前想找我合作的編輯看
到部落格，跑來問我「妳已經
沒辦法再漫畫了嗎？」時，

你們不會覺得我
這種爆料漫畫家
會很難搞嗎？

我都這麼再三
確認。

我覺得自己
很難搞耶。

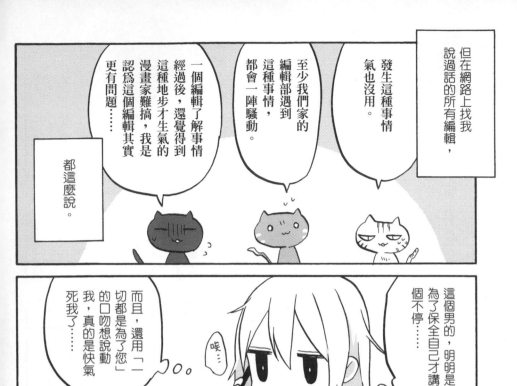

但在網路上找我說過話的所有編輯，

發生這種事情氣也沒用。

至少我們家的編輯部遇到這種事情，都會一陣騷動。

一個編輯了解事情經過後，還覺得這種地步才生氣的漫畫家難搞，我是認為這個編輯其實更有問題……

都這麼說。

這個男的，明明是為了保全自己才講個不停……

唉……

而且，還用「一切都是為了您」的口吻想說動我，真的是快氣死我了……

擔心啊，您有資格這麼說嗎？

哈哈哈哈

！
……！
是這樣的

有夠好笑～

？

我們最優先考量……最重視的，永遠都是漫畫家！

不是不是！我們是出版社，所以怎麼可能會去限制漫畫家的創作自由……

所以這些只是我的個人意見，與總編的立場無關……

喔～是這樣喔～

簡而言之，您的意思是要我別上傳補充說明的文章……然後也要刪除現有的文章嗎？

謝謝您這麼擔心我，

那麼我會上傳文章，畢竟讀者比我的面子還重要。

那個，是我個人認為比較好喔。只是我個人這麼認為而已喔。

不要上傳這麼認為而已喔。

我已經連問的力氣都沒了。

這樣子啊，謝謝您的個人意見，那麼我現在馬上就來上傳部落格的文章。

您確認後，如果發現文章中有不實之處，煩請撥冗告知，我會立即修正。

按

定——格——
定——格——

這是什麼不了了之的結果……

但是新人漫畫家的悲歌還沒結束……

與其說是悲歌，其實更像是喜劇。

後來我跟溫馨先生確認，

妳寫的都是事實……

新上傳的文章有無不實。

然後事到如今，總編才第一次

剩下的簽繪板目前還有個辦法，就是畫成黑白的。

主動打電話給我。

這種事情……應該要在答應給我「簽繪板繪圖費」前說吧……

話說回來，這種簽繪板根本不用畫得那麼仔細，一般來說都是簡單畫一下黑白的而已。

哈哈哈哈哈哈哈哈哈哈哈哈哈

為什麼被他講得好像都變成我的錯了，當初說要畫成全彩還可以指定角色。並且要求我畫樣本，看完之後說「沒錯，就是要這樣！」的人，可是你的部下啊智障！

總之他說的事情全都太扯，扯到我連反駁都不想反駁了。

我是覺得，就算沒在畫畫的人也能夠想像……

即使現在才知道要畫一六○○張圖，也不會有人笨到墨水用完時才一罐一罐補買。

至少，平時就得面對截稿壓力的漫畫家，都會儲備一定數量的庫存。

畫具店又不是365天24小時都開著。

因此，當時我當然也預買了一六○○張所需的彩色墨水。

一個當總編的人，無法設想到這種簡單的事情才是奇怪……

您能從現在開始改畫黑白的嗎？我剛剛用mail寄了樣本給您，還請參考。

然而寄來的黑白簽繪板，明顯不是「簡單畫一下」，主線條都用麥克筆仔細地描繪過。

再說，把漫畫家送粉絲的簽繪板，拿來當成「簡單畫一下」的參考樣本，我是覺得這麼做根本只是打從心裡不重視漫畫家和漫畫。

先生　謝謝您的支持‼

然後這個時候畫完，線條已經全部畫完，只待上色的還有一○○○張……

簽字筆的補充墨水售價是三八○日圓，

這個時候如果還要新買黑白繪圖用的墨水，那原本預先準備好的畫具便會毫無用武之地……

除此之外，簽繪板的紙質又特別會吸簽字筆的墨水。

這些　當然全都是漫畫家自行負擔

我想大家都能猜到之後的事情。

☆雖然
簽字筆用起來的手感
真的是物超所值！

然後，在這個時間點進行變更，也會影響到角川先前主動提出的「簽繪板繪圖費」。

在拿到這筆錢之前，繪製簽繪板「只是義工性質」，

但在收下「繪圖費」的瞬間便有了對價關係……此事無庸置疑地就變成「工作」了。

謝謝您的支持！

對方提出的「繪圖費」，是在「全彩、回函者指定角色及其他等」條件下所定出的價格，

因此當總編變更條件為「黑白、簡單畫一下」，若我還是拿到相同金額，那麼兩者間的價差就會變成「賠償金」了。

再說了，先前單行本的書腰上已經公布了全彩繪製的簽繪板樣本，回函參加活動的讀者，期待收到的應該是全彩簽繪板吧。

謝謝
您的支持

話說回來，對方「調整工作內容」和「決定報酬金額」的順序根本是顛倒了吧……？

他們為什麼會覺得我會答應這種條件啊……？

還是，他們認為我蠢到不會發現這些事情，

打算蒙混過關？

不對，他們應該也沒想這麼多……

最重要的是在年底前畫完的六○○張都是全彩，之後若改畫成黑白，這不是對讀者有差別待遇嗎？

就算您現在這麼要求，但我畫具都已事先買好，而且我們也說定以最初的條件計算「繪圖費」了。於情於理這都是進行中的「工作」了啊。這些人到底把公司的錢當作什麼了啊……

雖然我在「原稿投注的心力」也有別於「簽繪板投注的心力」，但並不代表簽繪板可以簡單畫一下就好。

再說，這個人居然把黑白畫和簡單畫一下畫上等號，他真的是漫畫編輯嗎？

心好累……

……壓根沒有要拿「賠償金」的意思。……我收的始終都是「報酬」的意思。

哈哈……這樣啊……雖然簡單畫一下黑白的就好了……

他從頭到尾都這種調調。

這麼一來，大致上也談的差不多了……對現在的我來說，這已是極限……在下一步行動前，我必須盡好漫畫家的本分，結束這次的風波。

畫完簽繪板後，我要立刻跟角川斷絕往來，然後全心投入小品漫畫……

然而心中也只有那麼一剎那感到些許從容。

沙沙 沙沙 沙沙 沙沙 沙沙 沙沙 沙沙 沙沙 沙沙

不久後我得知，對角川一連串的應對感到憤怒的讀者們，已經展開連署活動或開始創立抗議用的推特帳號。

喂，事情現在變成這樣了喔。

不行……！再這樣下去，出聲抗議的讀者們，會成為那些唯恐天下不亂的網民的攻擊目標……！

這樣的話就是最糟糕的結果。

謝謝你告訴我！

如果只是把我部落格的文章轉貼到推特，再寫點個人感想，那永遠都會是我站在最前線。

不過讀者一旦開始抗議，便會成為首當其衝的象矢之的。

角川和漫畫家分別在官方網頁和部落格中，公開表示「事情將到此為止」，但在讀者看來這個問題還有很長的路要走」。

這兩人一直以來都有在注意事件的一連串發展，他們也覺得「簽繪板繪圖費」根本就是「封口費」，所以看到那篇粗糙的道歉文後會暴怒，也是人之常情。

我還有心繼續奮戰……但未經深思就向讀者暴露出奮戰意志的話，角川恐怕會真的出手對我施壓，而且我現在也還不能公開小品漫畫的事情……

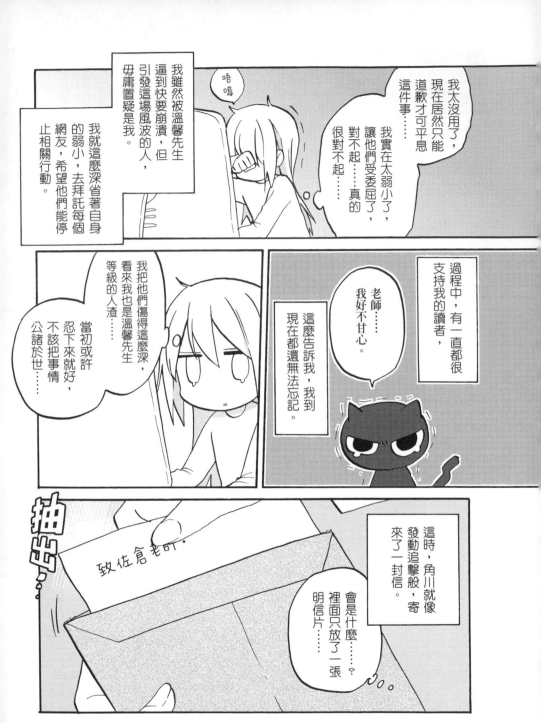

我太沒用了，現在居然只能道歉才可平息這件事……

我雖然被溫馨先生逼到快要崩潰，但引發這場風波的人，母庸置疑是我。

唔嗚

我實在太弱小了，讓他們受委屈了，對不起……真的很對不起……

我就這麼深省著自身的弱小，去拜託每個網友，希望他們能停止相關行動。

過程中，有一直都很支持我的讀者，

老師……

我好不甘心。

這麼告訴我，我到現在都還無法忘記。

我把他們傷得這麼深，看來我也是溫馨先生等級的人渣……

當初或許忍下來就好，不該把事情公諸於世……

致佐倉老師．

這時，角川就像發動追擊般，寄來了一封信。

裡面只放了一張明信片……

會是什麼……？

抽出

196

唔哇……

那是一張來自讀者的明信片。

唔……

內容
毫無敵意，是封道歉的信。

這個人看了我的部落格後，買了好幾本《櫻色朋友》，然後寄了好幾本所有的回函，但也因此感到後悔。

但是，一想到溫馨先生把一張明信片放進信封寄來的意圖，我就按捺不住想抓狂。

佐倉老師

我是在七天前於部落格公開這些事情……

然後讀者寄出的明信片是寄到角川後，再從東京轉寄到距離非常遙遠的這裡來……

唔呃

在這個時間點，把這張明信片，而且是在最短時間內特意寄一張來，這意圖未免也太……

就算他找藉口說沒有不懷好意，但這件事我一定不會饒過他……

超級大爛人……

唔哇…好重…心機

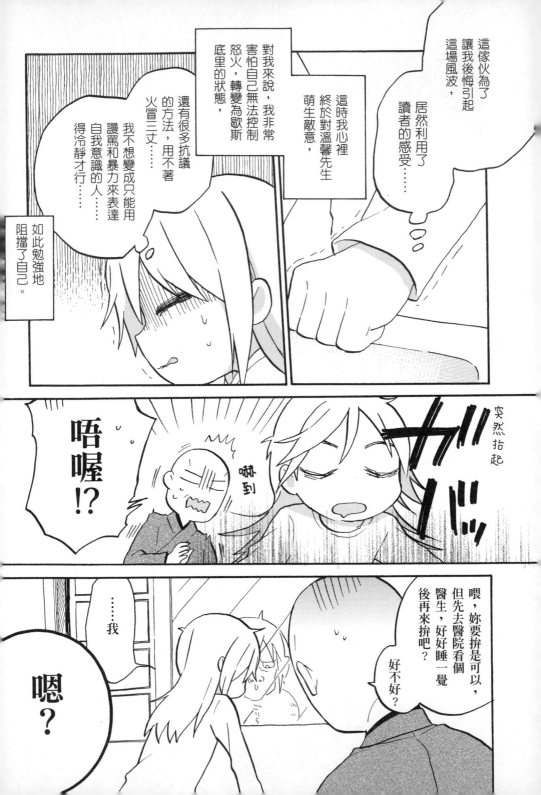

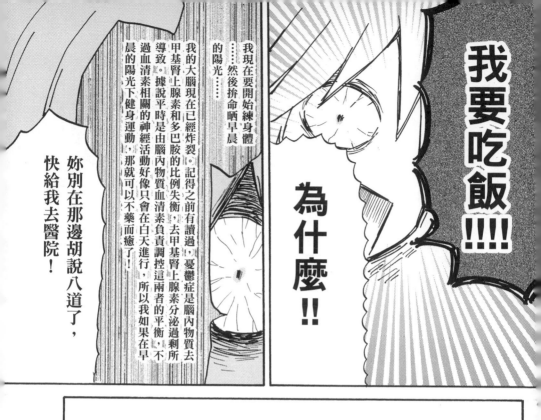

我要吃飯!!!!

為什麼!!

我現在要開始練身體……然後拚命晒早晨的陽光……

我的大腦現在已經炸裂。記得之前有讀過，憂鬱症是腦內物質去甲基腎上腺素和多巴胺的比例失衡所導致。據說平時是由腦內物質血清素負責調控這兩者的平衡，不過血清素相關的神經活動好像只會在白天進行，所以我如果在早晨的陽光下健身運動，那就可以不藥而癒了!

妳別在那邊胡說八道了，快給我去醫院!

情況我了解了。

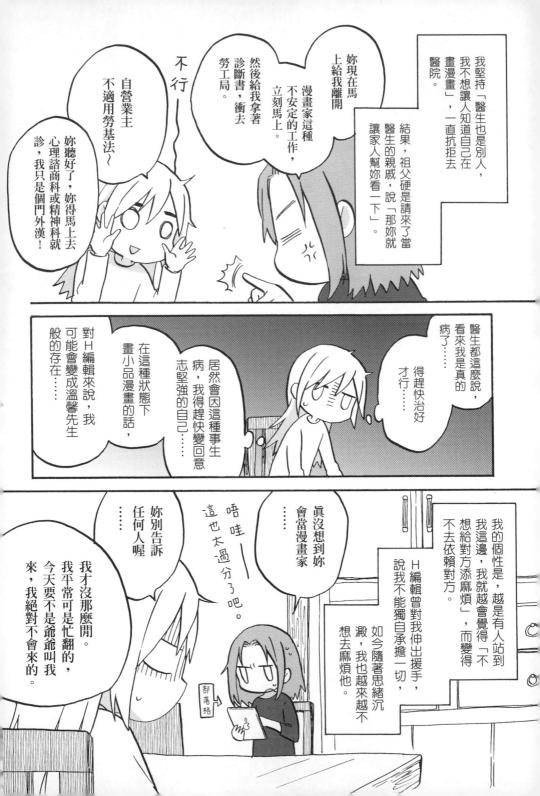

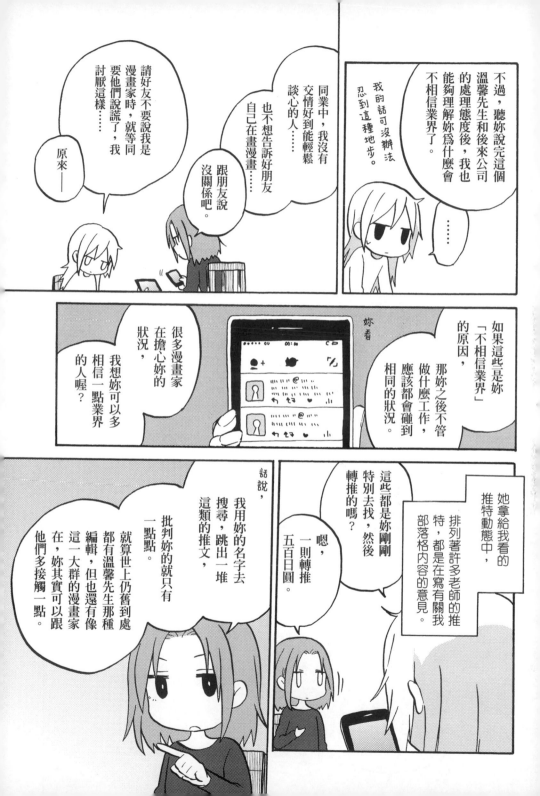

不過，聽妳說完這個溫馨先生和後來公司的處理態度後，我也能夠理解妳為什麼會不相信業界了。

我的話可沒辦法忍到這種地步。

請好友不要說我是漫畫家時，就等同要他們說謊了，我討厭這樣……

原來——

同業中，我沒有交情好到能輕鬆談心的人……

也不想告訴好朋友自己在畫漫畫……

跟朋友說沒關係吧。

如果這些是妳「不相信業界」的原因，那妳之後不管做什麼工作，應該都會碰到相同的狀況。

很多漫畫家在擔心妳的狀況，我想妳可以多相信一點業界的人喔？

妳看

她拿給我看的推特動態中，排列著許多老師的推特，都是在寫有關我部落格內容的意見。

這些都是妳剛剛特別去找，然後轉推的嗎？

嗯，一則轉推五百日圓。

話說，我用妳的名字去搜尋，跳出一堆這類的推文。

批判妳的就只有一點點。

就算世上仍舊到處都有溫馨先生那種編輯，但也還有像這一大群的漫畫家在，妳其實可以跟他們多接觸一點。

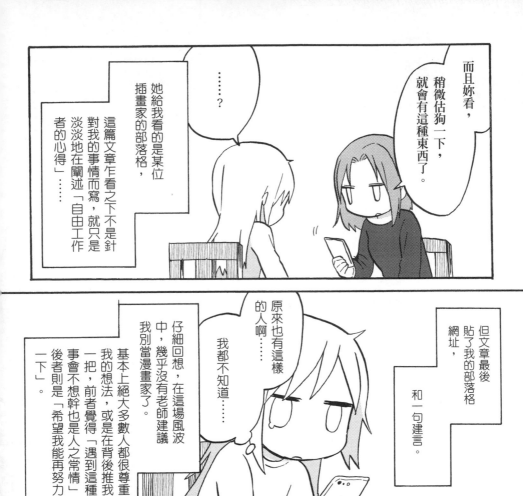

而且妳看，稍微估狗一下，就會有這種東西了。

她給我看的是某位插畫家的部落格，對我的事情乍看之下不是針這篇文章乍看之下不是針淡淡地在闡述「自由工作者的心得」……

……？

但文章最後貼了我的部落格網址，

和一句建言。

原來也有這樣的人啊……

我都不知道……

仔細回想，在這場風波中，幾乎沒有老師建議我別當漫畫家了。

基本上絕大多數人都很尊重我的想法，或是在背後推我一把，前者覺得「遇到這種事會是人之常情」，後者則是「希望我能再努力一下」。

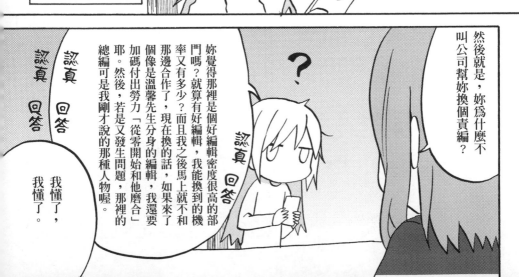

然後就是，妳為什麼不叫公司幫妳換個責編？

妳覺得那裡是個好編輯密度很高的部門嗎？就算有好編輯，我能馬上就換到的機率又有多少？而且我之後換的話，如果來不和那邊合作了，現在換的編個像是溫馨付出努力「從零開始和他磨合」耶。然後，若是又發生問題，那裡的總編可是我剛才說的那種人物喔。

？

認真 回答
認真 回答
認真 回答
認真 回答

我懂了，我懂了。

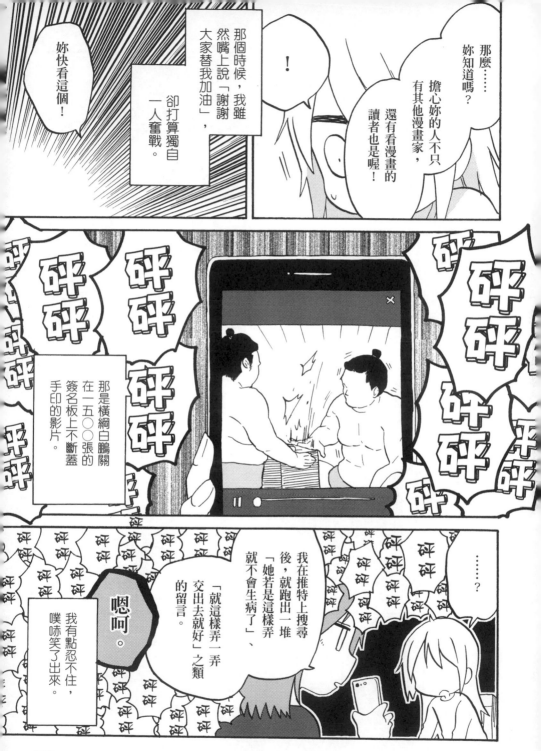

203

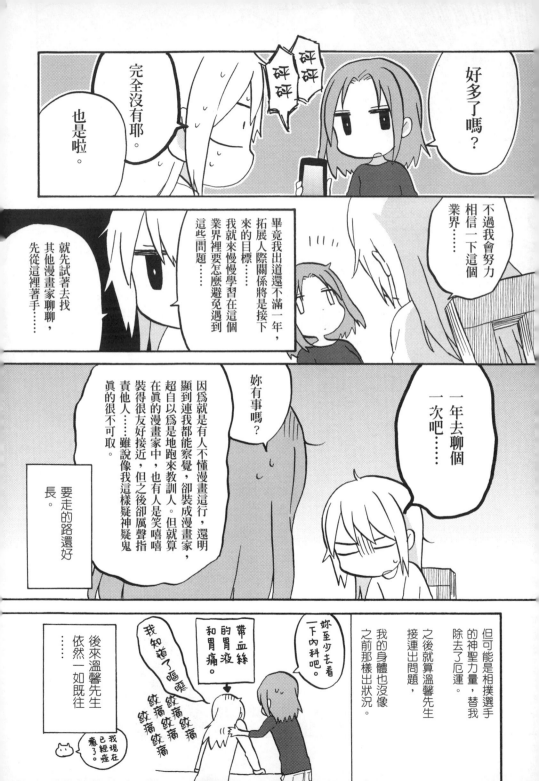

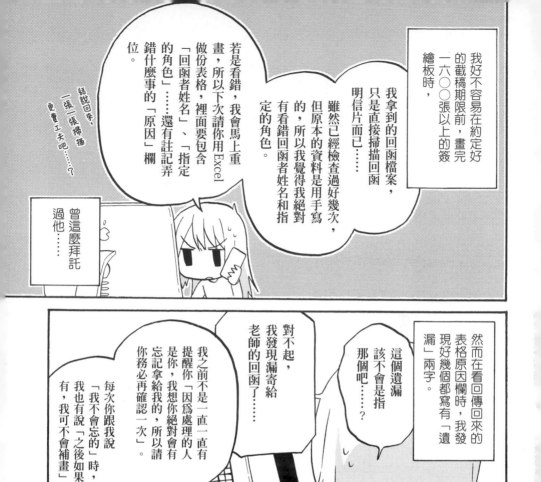

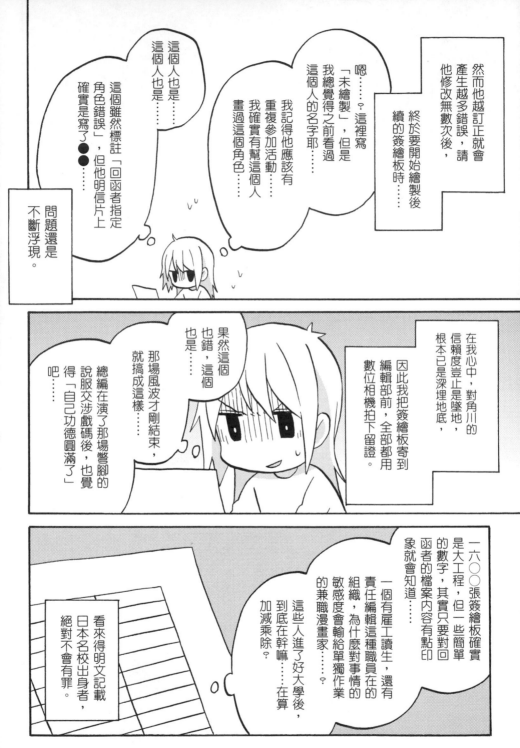

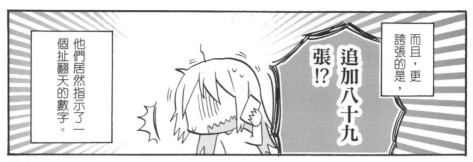

而且，更誇張的是，

追加八十九張!?

他們居然指示了一個扯翻天的數字。

這次追加的八十九張簽繪板是來自出版社以前判斷為「轉賣黃牛」的回函明信片。

沒關係，這些您不用畫喔。

溫馨先生當時是這麼說。

沒想到事到如今，連這些都要叫我畫了！

你們可不可以不要再搞我了……

沒有！這些！用印的！我們會去用印的！

麻煩您簽名和寫回函者的名字就好。

最初的回函數

有錯字或遺漏等（當中已經畫好的有五張）

忘記給回函檔案的

判斷為「轉賣黃牛」的

1,622張＋13張＋5張＋89張＝

1,729張

※順帶一提：追加的107張我分文未取。

我之所以能全部畫完，真的都是多虧了眾多讀者傳給我的加油訊息，我絕對不是在講客套話。

謝謝你們拯救了我……

天啊～

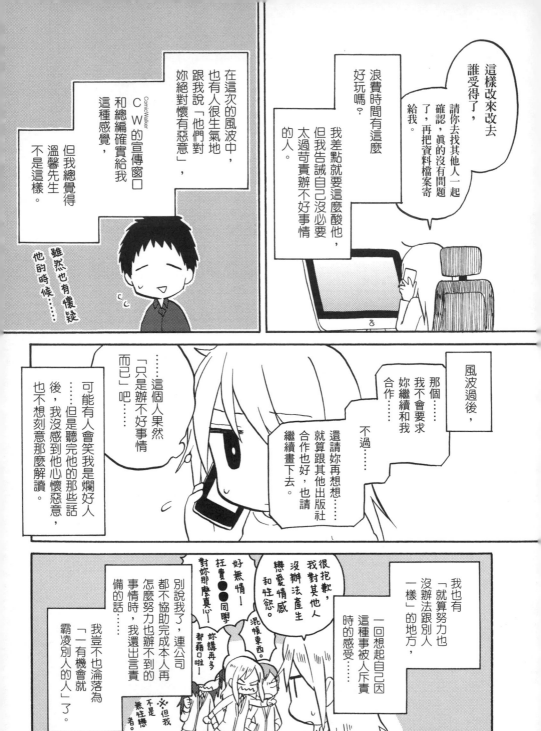

我之所以會崩潰，都是因為我全然不知漫畫業界裡，會理所當然存在著溫馨先生和其主管這類的人。

所以我既無法閃避，也無法跟他們好好相處，只能被折磨到死，

這一切都是我的失算。

最火大的就是身為當事人的我。

我出社會後，不管進的是哪種行業，一直以來遇到的都是很好的上司、前輩和下屬。

因此我太有信心，以為自己「到哪工作都能很順利」。

若是換工作，或許可以避免面對一大堆無法獨自解決的問題，我想，這對我來說，可能是一件好事。

後輩　前輩　下屬　上司　上　同期　前輩　下屬　工作得很順利

在這次的風波之中，不知為何一直都有與漫畫世界無關的人來跟我說「別畫了，妳不適合這份工作」。

這門技藝，自己適合還是不適合，得拚死從事過才會知道。

從前某位人士曾告訴我這番話，

比起那些像在扯我後腿的人說的那些，我打算相信此人的這席話。

畢竟那些說詞對我來說沒有任何價值，所以我也不需要心懷感激地把它放在心上。

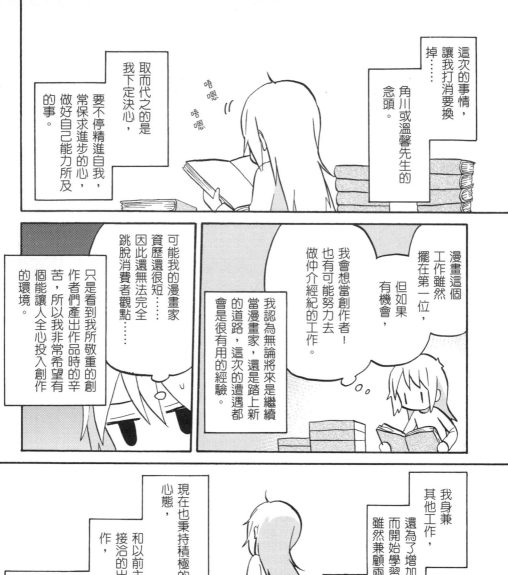

這次的事情，讓我打消要換掉……角川或溫馨先生的念頭。

取而代之的是我下定決心，要不停精進自我，常保求進步的心，做好自己能力所及的事。

唔嗯
唔嗯

漫畫這個工作雖然擺在第一位，但如果有機會，我會想當創作者！也有可能努力去做仲介經紀的工作。

我認為無論將來是繼續當漫畫家，還是踏上新的道路，這次的遭遇都會是很有用的經驗。

可能我的漫畫家資歷還很短……因此還無法完全跳脫消費者觀點……

只是看到我所敬重的創作者們產出作品時的辛苦，所以我非常希望有個能讓人全心投入創作的環境。

我身兼其他工作，還為了增加未來的選項而開始學習新的事物，雖然兼顧兩者很辛苦，但我過得非常充實。

現在也秉持積極的心態，和以前主動與我接洽的出版社合作，

還打算接觸同人誌、電子書這類自費出版的媒介，試著摸索有別於主流市場的出版領域。

Epilogue ～結語～

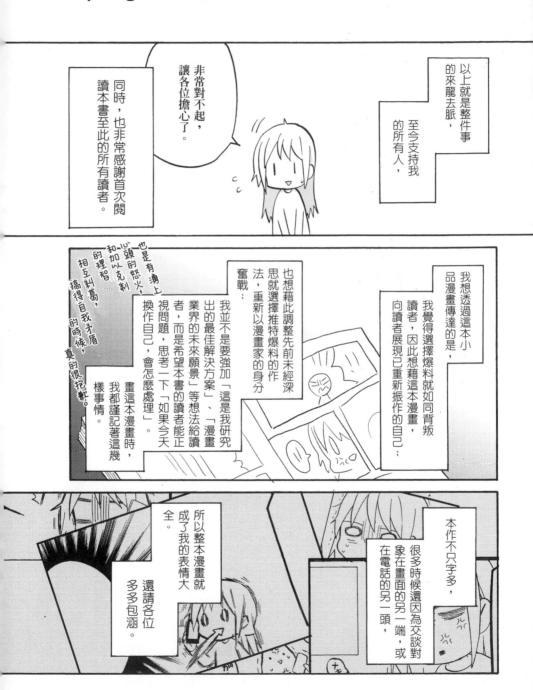

以上就是整件事的來龍去脈。

至今支持我的所有人，

非常對不起，讓各位擔心了。

同時，也非常感謝首次閱讀本書至此的所有讀者。

我想透過這本小品漫畫傳達的是，

我覺得選擇爆料就如同背叛讀者，因此想藉這本漫畫，向讀者展現已重新振作的自己：

也想藉此調整先前未經深思就選擇推特爆料的作法，重新以漫畫家的身分奮戰：

我並不是要強加「這是我研究出的最佳解決方案」、「漫畫業界的未來願景」等想法給讀者，而是希望本書的讀者能正視問題，思考一下「如果今天換作自己，會怎麼處理」。

畫這本漫畫時，我都謹記著這幾樣事情。

也是有湧上心頭的怒火和加以克制的理智相互糾葛，搞得自我才盾的時候，真的很抱歉。

本作不只字多，很多時候還因為交談對象在畫面的另一端，或在電話的另一頭，

所以整本漫畫就成了我的表情大全。

還請各位多多包涵。

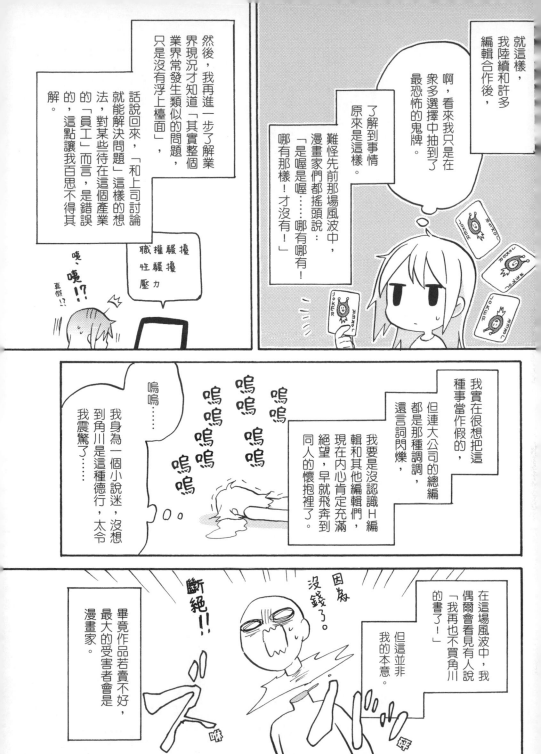

果然這裡也是個講求數字的世界『數字即力量』。

相較於國外，日本創作者的地位低得嚇死人。如果想將其拉抬到一般水準，以現狀來說能仰賴的手段，就只有『作品暢銷』。

先撇開漫畫家的頭銜，

我在這以一個物絡的身分跟大家拜託。

因此請不要發起拒買運動，反而是要購買諸位漫畫老師的單行本。

接下來要把時間往回到一些，就在我決定要畫這本小品漫畫後，

喂，請問是佐倉小姐嗎？

我想您簽繪板和單行本的繪製作業差不多要告一段落了，所以打電話來，

想跟您討論一下新連載的事情⋯⋯

打這通電話的是，之前有來接洽新連載事宜的其他出版社編輯，

當時我是告訴他，要先把簽繪板畫完才有辦法承接新工作，

推延了這次的邀稿。

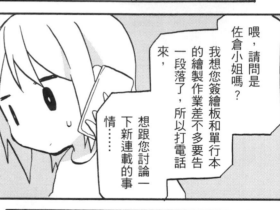

聽他說話的語氣，他該不會不知道這次的風波吧⋯⋯

對我這個畫四格漫畫的人來說，這是間我有點嚮往的出版社⋯⋯

所以我實在很難啟齒主動說明⋯⋯

話雖如此，身為漫畫家，不能隱瞞編輯這件事⋯⋯

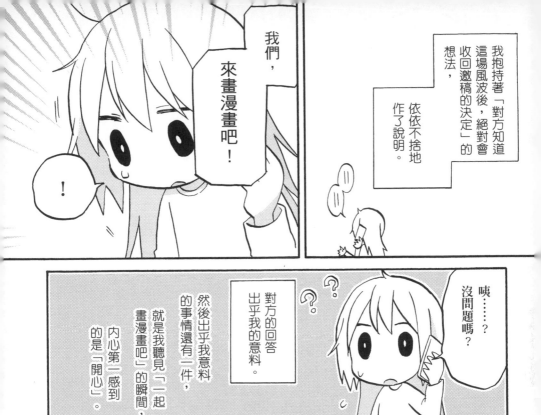

我抱持著「對方知道這場風波後，絕對會收回邀稿的決定」的想法，依依不捨地作了說明。

我們，來畫漫畫吧！

！

沒問題嗎？

咦⋯⋯？

對方的回答出乎我的意料。

然後出乎我意料的事情還有一件，就是我聽見「一起畫漫畫吧」的瞬間，內心第一感到的是「開心」。

我這次想畫女生是主角的漫畫！

如果舞台的話，不一定要是學校的話，我想把那個設定成這樣。

當時的我，光是看見畫具，身體就會不舒服。

即使如此，我本來準備就算吐血，也要靠執著的意志力，畫完這本小品漫畫。

所以本來估計最少也要一年以上，畫漫畫的動力才有辦法恢復。

有種大腦被冰冷鐵鎚敲得鏘鏘作響的感覺⋯⋯

唔噁

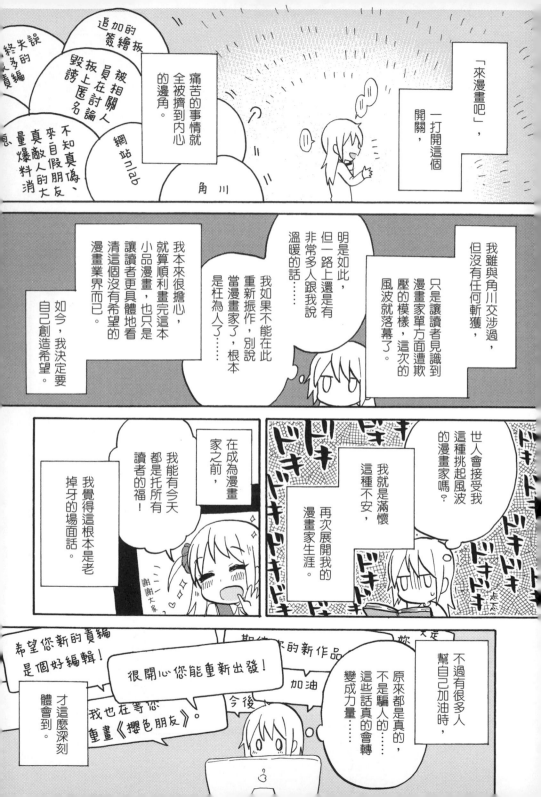

替我加油的各位讀者，

對我不離不棄、陪我到最後的編輯，

翻出這些往事出來說真的很難受，

如果沒有編輯協助，我肯定無法完成這本小品漫畫……

還有書籍設計、校閱、行銷、印刷和書店人員……

幫助我的人多到數也數不清，

真的非常感謝每一個人。

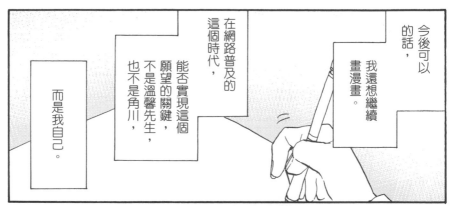

今後可以的話，

我還想繼續畫漫畫。

在網路普及的這個時代，

能否實現這個願望的關鍵，不是溫馨先生，也不是角川，

而是我自己。

我的經歷，如果能幫助到懷著夢想踏入漫畫產業的人們，發揮「未雨綢繆」的功效，那就算達到我畫本作的初衷了。

我這個新人居然講這種大話，真是失禮。

我應該還要很久很久之後才會覺得，繼續當漫畫家真好。

但是，我始終堅信著，

那一天終究會到來。

Shiki Sakura.

twitter:@lummmmp
tumblr:http://lummmmp.tumblr.com/

Fun 068

恐怖編輯部：某新人漫畫家的眞實悲慘故事

作　者──佐倉色
翻　譯──曾柏穎
主　編──陳信宏
責任編輯──王瓊苹
責任企劃──吳美瑤
封面設計──林雅錚
內頁排版──執筆者

董 事 長──趙政岷

出 版 者──時報文化出版企業股份有限公司
　　　　　一○八○三台北市和平西路三段二四○號三樓
　　　　　發行專線──(○二)二三○六──六八四二
　　　　　讀者服務專線──○八○○──二三一──七○五
　　　　　　　　　　　　(○二)二三○四──七一○三
　　　　　讀者服務傳真──(○二)二三○四──六八五八
　　　　　郵撥──一九三四四七二四時報文化出版公司
　　　　　信箱──一○八九九臺北華江橋郵局第九九信箱

時報悅讀網──http://www.readingtimes.com.tw
電子郵件信箱──newlife@readingtimes.com.tw
時報出版愛讀者粉絲團──http://www.facebook.com/readingtimes.2
法律顧問──理律法律事務所　陳長文律師、李念祖律師
印　刷──勁達印刷有限公司
初版一刷──二○二○年一月十日
定　價──新臺幣三三○元

時報文化出版公司成立於一九七五年，
並於一九九九年股票上櫃公開發行，於二○○八年脫離中時集團非屬旺中，
以「尊重智慧與創意的文化事業」為信念。

恐怖編輯部：某新人漫畫家的真實悲慘故事 / 佐倉色著；
曾柏穎譯.. -- 初版.-- 臺北市：時報文化, 2020.01
　　面；　公分.-- (Fun系列；68)
　譯自：とある新人漫画家に、本当に起こったコワイ話
　　ISBN 978-957-13-8061-2 (平裝)

1.漫畫

947.41　　　　　　　　　　　　　　　108021140

Toaru Shinjin Mangaka ni Honto ni Okotta Kowai Hanashi
Copyright © 2017 Sakura Shiki
Chinese translation rights in complex characters arranged with ASUKA SHINSHA INC
through Japan UNI Agency, Inc.,Tokyo

ISBN 978-957-13-8061-2
Printed in Taiwan

先生白書

從《幽☆遊☆白書》到《靈異 E 接觸》，我在冨樫義博身邊當助手的日子。

味野久仁和——著

休刊？任性？不修邊幅？
前助手爆料！你不知道的冨樫義博！

長得像不良分子，白天走在路上也會被警察盤查。

非常喜歡打電動，但在編輯無聲的壓迫下，還是會乖乖回到桌前奮戰。

工作桌放在廚房、腰痛起來就趴在地上畫圖，還養了條蛇當寵物。

就算被截稿日追得喘不過氣，也不願意將角色的描線交給助手。

他說：「一旦把角色也交給助手畫，我的漫畫家生涯，就等於是完蛋了。」

跟著前助手深入漫畫工作現場，
一窺鬼才漫畫家冨樫義博老師，最真實的面貌！

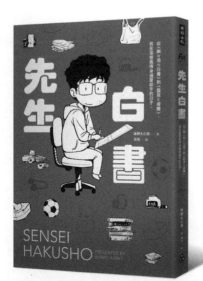

頁數：224

定價：300